〈元代〉

鮮于樞書法 〈行草書〉

月刊 書藝文人畵 法帖시리즈 ⸻ 47 ⸻ 선우추서법

研民 裵敬奭 編著

月刊 書藝文人畵

鮮于樞에 대하여

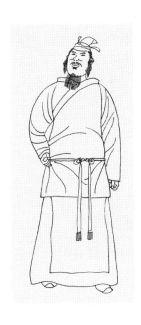

鮮于樞(1246~1302)는 宋의 理宗 淳祐 6년(1246년)에 태어났는데 얼마 뒤 쿠빌라이에 의해 燕京에 수도를 정하여 건국된 元나라 사람이다. 이후 元의 成宗 大德 6년(1302년)까지 활동하였다. 그는 梁(지금의 河南 開封)에서 父인 鮮于光祖와 母인 洛陽 李氏 사이에서 長男으로 태어났는데 처음 이름은 樞였고 뒤어 字를 伯幾라고 하였다. 號는 곤학민(困學民), 호림은리(虎林隱吏), 직기노인(直寄老人)이다. 집안이 조부때부터 관직을 지냈기 때문에 비교적 평탄한 삶을 살았고 일찌기 楊州에서 살았던 漁陽(지금의 北京)사람이다.

그의 벼슬살이는 20세 전후에 監河參이 되어 黃河의 제방 등을 관리감독하였다가 1276년 그는 開封에서 掾行御史府가 되었고, 1277년에는 楊州行臺御史參이 되었다가 1248년 그의 28세때에 杭州로 옮겨 살다가 이후 대도시들을 유람하면서 깊이 있는 서예공부와 당대의 지식인들과 교분을 남기면서 그의 서법에 큰 진보를 이룬다. 그가 57세 되던 해 죽기 직전 大常寺典簿를 명받았으나 부임하기 전에 錢塘에서 일생을 마감한다.

먼저 元代의 서예 환경은 정치 상황과도 밀접한데 蒙古族의 집권으로 인한 文化의 활동이 위축되던 때였는데 趙孟頫에 의하여 주창된 復古主義로 인하여 王羲之의 典型이 천하를 풍미하게 되고 法을 중심으로 한 기초위에서 새로운 변혁이 시작된 중국 서예사에 큰 전환기였다. 이때 선우추, 鄧文原(1258~1328), 張雨(1277~1348), 楊維楨(1296~1370) 등이 두각을 나타내게 된다.

그의 학서과정을 살펴보면 20세 전후까지 기본기를 익힌 전반기와 전국을 유람하며 서예가와 교우하며 눈을 뜨게 되어 큰 성취를 이룬 후반기로 나눌 수 있다. 그는 어릴적부터 비교적 좋은 환경에서 글, 그림, 음악과 시를 배워 능통치 않은 것이 없었다. 아울러 고전감식과 고증학에도 관심이 많았다. 그만큼 그는 다재다능하였고 성격도 奇雄豪放하였다. 이런 이면에는 그의 부친인 光祖가 軍儲知事로 있어 군수물자담당을 하였기에 충분히 좋은 환경이 마련된 것이기도 하다.

일찌기 그는 북방의 환경에 적응하였고 江南으로 건너가서 수준높은 문화와 학업을 이을 수 있었다. 서예 공부는 처음에는 구양순을 익혔다가 우세남, 이북해를 공부도 하였는데, 用筆은 상쾌 예리하고, 굳세며 빼어났다. 그러나 어릴적의 학서 수준은 그다지 높지 않았다. 그러나 그는 크게 결심을 하고 열심히 공부하여 이후에는 결국 筆法의 비법을 깨닫게 되고 자기만의 기치를 세우고자 노력하였다. 그가 30세 이후에는 북방을 돌면서 浙江에서 承旨였던 趙孟頫와 교우하고 王庭筠, 張天錫 등과 깊이 있는 서예토론을 하며 크게 진일보하게 된다. 이때, 그는 안진경, 미불, 왕희지를 공부하면서 진정한 晉과 唐의 風神을 이해하고 古意와 古法을 얻게 된다. 이때의 시기가 그의 일생에 큰 영향을 끼친 시기이다. 그 스스로도 이때 氣와 韻과 神에 대해 눈뜨고 氣韻生動이 창작의 제일 중요한 점이라고 말하던 때였다.

그는 해서, 행서, 초서를 고루 정통하였으나 역시 그중에서도 행초서가 뛰어났다. 여기에는 이회림(李懷林)의 영향도 컸다. 해서는 일찌기 그가 종요(鍾繇)를 지극히 추앙하였기에 노력을 크게 기울였으나 큰 성취를 이루지 못했다. 그의 해서의 특징은 법도가 근엄하고 風神이 늠름하였다. 그의 후기에는 다시 唐의 해서를 다시 깊이 공부하기도 하였다. 행초서는 그의 성격대로 역시 氣勢가 넘쳐나고 狂放奔逸하였는데 唐의 기풍과 운치가 섞인 北

方의 서풍을 잘 보여주고 있다.

明의 오관(吳寬)이 이르기를 "선우추는 초서를 많이 썼는데, 그의 글씨는 행서와 해서에서 나왔기에 낙필이 구속받지 않으면서, 점과 획이 이르는 곳에 각각 형태와 필의가 담겨져 있다"고 하였다. 또 소천작(蘇天爵)이 〈滋溪集〉에서 이르기를 "선우추는 필법을 깨달은 후에 옛날 사람들처럼 칼춤을 추는 것 같은 기운을 느낀다"고 하였는데, 이는 그가 용필의 오묘함을 느끼면서 아침저녁으로 생각하고 연구한 결과이기도 하다.

그의 성격과 용필의 형태를 알 수 있는 것은 진역증(陳繹曾)이 이르기를 "지금 선우추가 팔을 들고서 글씨를 능숙히 잘 쓰는데 그 이유를 물으니 그는 눈을 감고서 팔을 펴고서 이렇게 얘기하였다. 膽! 膽! 膽!이라"고 하였다. 그만큼 기운이 넘쳐났다는 이야기이다. 또 소천작(蘇天爵)이 〈至正直記・卷二〉에서 이르기를 "선우추는 팔을 들고 글을 능숙히 잘 썼는데, 취하면 곧 붓을 들고서 뜻하는 대로 그것을 써내려 갔는데, 익은 기세로 뛰어난 필법이었다. 팔을 들고 가장 잘 썼는데 붓을 잡으면 도대체 막힘이 없었다. 오직 선우추만이 능숙했다. 조맹부도 여기에는 미치지 못했다."고 하였다. 역시 행초서 작품에서 나타난 그의 書風은 대개가 질탕, 방종하고 飄逸하여 흥취가 무르녹아 있으면서도 웅장하고 속되지가 않다. 이것은 그가 晉을 종주로 하고 唐을 흡수 융해하여 元의 서예부흥에 크게 공헌한 점이다. 육심(陸深)은 "서예는 宋代에 폐하고 元代에 흥하게 되었는데, 그 공로는 바로 조맹부와 선우추이다. 이 두 大家가 元이 끝날때까지 넘나들었다"고 높이 그의 글을 평하였다.

그의 글씨는 또한 당시에 元의 최고 서예가였던 조맹부와 쌍벽을 이루었기에 세상 사람들은 그 둘을 兩雄이라고 일컬었는데, 서로 강력한 상대가 되기도 하였다. 조맹부 역시 그를 높이 평가하여 이르기를 "내가 선우추와 더불어서 초서를 배웠는데 그가 나보다 훨씬 나았고, 매우 힘이 넘쳐나서 내가 도저히 따르지 못했다"고 실토하였는데 그만큼 서로 인정하고 당대에 추앙받던 인물이었음을 알 수 있다.

그를 평한 글은 많은데 몇가지를 살펴보면, 왕위(王禕)는 "漁陽의 鮮于樞의 초서는 右軍父子에게서 법을 삼고서, 크게 변화 발전시켜 그 法이 변하게 되었다."고 하였고, 공광도(孔廣陶)는 "소해는 二王에게서 나왔고, 행초는 장욱과 회소에게서 法을 얻어 변했다."고 하였다. 그러나 그의 성격에 기인한 서풍의 風格에 다소 비판을 섞은 글도 있는데, 明의 방효유(方孝孺)는 "伯機는 漁陽의 건장한 사내와 같아서, 몸매는 충분히 우람하나, 그 운치의 정도는 다소 떨어진다"고 하였고 왕세정(王世貞)은 "둥글면서도 속되지 않은데, 내가 행초를 보니 왕왕 骨力이 뛰어나지만, 자태는 다소 떨어지는 격이다"고도 하였다. 결국 그의 글씨는 北方의 기질을 담고 晉・唐의 法度를 근간으로 하여 精密하면서도 기세가 浩大하며 擬態는 변화가 심하고 風神이 늠름하다. 그러나 筆力이 강경하지만 운치가 다소 떨어짐을 알 수 있다는 것이다.

세상에 전하는 그의 묵적은 많은데 해서 종류는 〈跋顏眞卿祭姪文稿卷〉과 〈老子道德經〉, 〈趙秉文御史箴楷書卷〉, 〈蘭亭跋殘本〉 등이 있고 行草의 유명한 작품들은 〈論草書卷〉, 〈杜甫茅屋渭秋風所破歌草書卷〉, 〈杜甫魏將軍歌草書卷〉, 〈大字詩贊卷〉, 〈韓愈進學解卷〉, 〈蘇軾海棠詩卷〉 등이 있다. 그의 글은 明代 및 후대 서단에 적지 않은 영향을 끼쳤는데, 宋濂, 吳寬, 文徵明 등은 선우추를 매우 추앙하였다.

한 시대의 서풍의 변화 발전에 큰 공헌을 하고 자기만의 가치를 성취한 그의 예술가로서의 인생을 들여다 볼 좋은 기회가 되고, 조금이라도 발전에 도움이 되기를 기원한다.

目　次

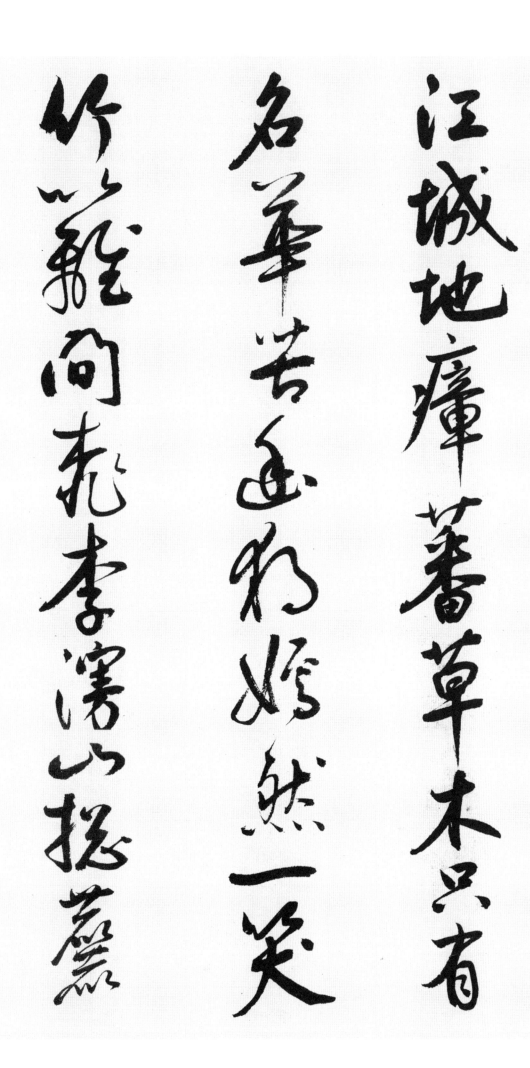

1. 蘇軾詩
　定惠院海
　棠

江 강 강
城 재 성
地 땅 지
瘴 장기 장
蕃 번성할 번
草 풀 초
木 나무 목

只 다만 지
有 있을 유
名 이름날 명
華 꽃 화
苦 괴로울 고
幽 그윽할 유
獨 홀로 독

嫣 예쁠 언
然 그럴 연
一 한 일
笑 웃을 소
竹 대 죽
籬 울타리 리
間 사이 간

桃 복숭아 도
李 오얏 리
漫 가득할 만
山 뫼 산
摠 모두 총
麤 클 추

7 | 鮮于樞書法〈行草書〉

俗 세속 속

也 어조사 야
※작가 누락분 임.
知 알 지
造 지을 조
物 물건 물
有 있을 유
深 깊을 심
意 뜻 의

故 연고 고
遣 보낼 견
佳 아름다울 가
人 사람 인
在 있을 재
空 빌 공
谷 계곡 곡

自 스스로 자
然 그럴 연
富 부유할 부
貴 귀할 귀
出 날 출
天 하늘 천
姿 자태 자

不 아니 부
待 기다릴 대
金 쇠 금
槃 쟁반 반
薦 천거할 천
華 화려할 화

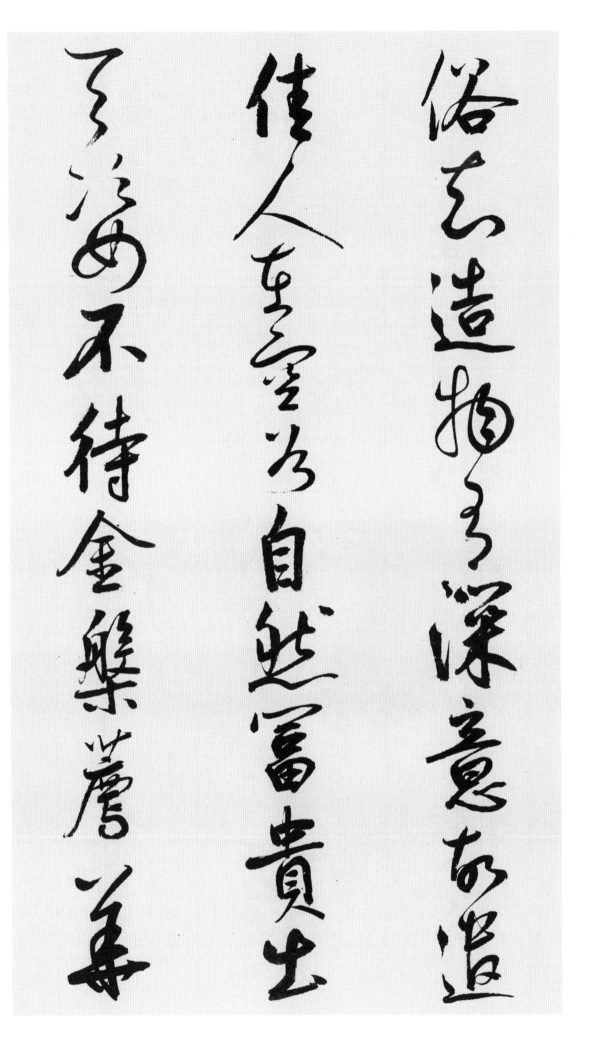

屋朱唇得酒暈生臉
翠袖卷紗紅暎肉
林深霧暗曉光遲
日暖風輕春

屋 집 옥
朱 붉을 주
唇 입술 순
得 얻을 득
酒 술 주
暈 빛날 운
生 날 생
臉 뺨 검

翠 푸를 취
袖 소매 수
卷 말 권
紗 깁 사
紅 붉을 홍
暎 비칠 영
肉 고기 육

林 수풀 림
深 깊을 심
霧 안개 무
暗 어두울 암
曉 새벽 효
光 빛 광
遲 더딜 지

日 해 일
暖 따뜻할 난
風 바람 풍
輕 가벼울 경
春 봄 춘

睡 잠잘 수
足 족할 족

雨 비 우
中 가운데 중
有 있을 유
泪 눈물흘릴 루
亦 또 역
悽 슬플 처
愴 슬플 창

月 달 월
下 아래 하
無 없을 무
人 사람 인
更 다시 갱
淸 맑을 청
淑 맑을 숙

先 먼저 선
生 날 생
食 밥 식
飽 배부를 포
無 없을 무
一 한 일
事 일 사

散 흩어질 산
步 걸음 보
逍 거닐 소
遙 거닐 요
自 스스로 자
捫 문지를 문
腹 배 복

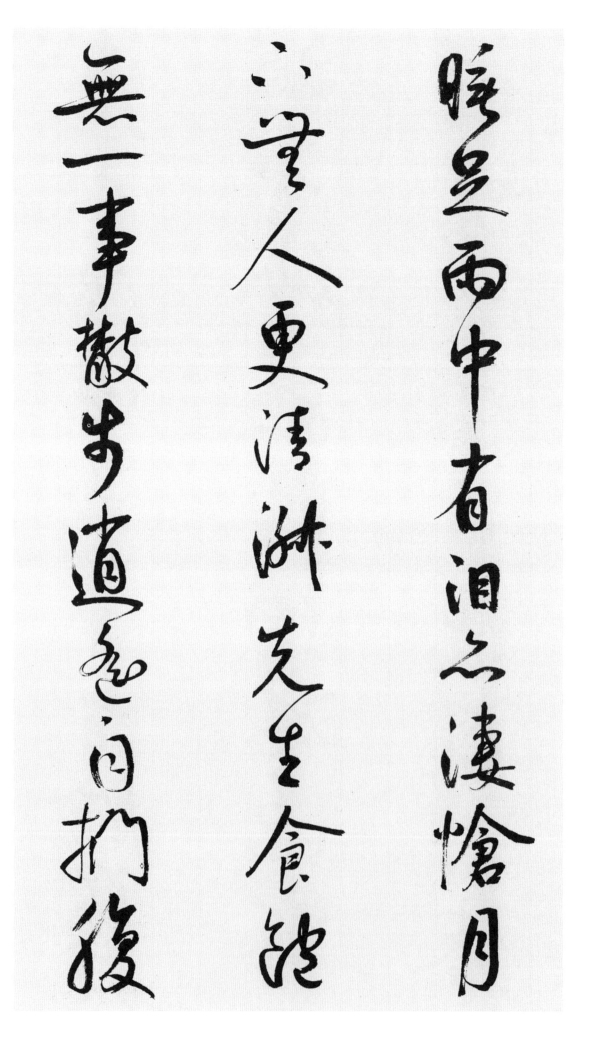

不 아니 불
問 물을 문
人 사람 인
家 집 가
與 더불 여
僧 중 승
舍 집 사

拄 잡을 주
杖 지팡이 장
敲 두드릴 고
門 문 문
看 볼 간
脩 길 수
竹 대 죽

忽 문득 홀
逢 만날 봉
絶 뛰어날 절
艶 농염할 염
照 비칠 조
衰 쇠할 쇠
朽 썩을 후

歎 탄식할 탄
息 숨쉴 식
無 없을 무
言 말씀 언
揩 닦을 개
病 아플 병
目 눈 목

陋 누추할 누

邦 나라방
何 어찌하
處 곳처
得 얻을득
此 이차
華 꽃화

無 없을무
乃 이에내
好 좋을호
事 일사
移 옮길이
西 서녘서
蜀 촉나라촉

寸 마디촌
根 뿌리근
千 일천천
里 거리리
不 아니불
易 쉬울이
到 이를도

銜 머금을함
子 아들자
飛 날비

來 올 래
定 정할 정
鴻 기러기 홍
鵠 고니 곡

天 하늘 천
涯 물가 애
流 흐를 류
落 떨어질 락
俱 함께 구
可 가할 가
念 기억할 념

爲 하 위
飮 마실 음
一 한 일
尊 술잔 준
歌 노래 가
此 이 차
曲 곡조 곡

明 밝을 명
朝 아침 조
酒 술 주
醒 술깰 성
還 돌아올 환
獨 홀로 독
來 올 래

雪 눈 설
落 떨어질 락

紛 어지러울 분
紛 어지러울 분
那 어찌 나
忍 참을 인
觸 닿을 촉

右 오른 우
玉 구슬 옥
局 판 국
翁 늙을 옹
海 바다 해
棠 아가위 당
詩 글 시
長 길 장
句 글귀 구

漁 고기잡을 어
陽 볕 양
困 곤할 곤
學 배울 학
民 백성 민
書 글 서

紛〻郍忍觸

右玉局宿海棠

詩長句漁陽困

學民書

舊 옛 구
俗 풍속 속
疲 지칠 피
庸 용렬할 용
主 주인 주

群 무리 군
雄 씩씩할 웅
問 물을 문
獨 홀로 독
夫 사내 부

讖 예언서 참
歸 돌아갈 귀
龍 용 룡
鳳 봉황 봉
質 바탕 질

威 위엄 위
定 정할 정
虎 범 호
狼 이리 랑
都 도읍 도

天 하늘 천
屬 무리 속
尊 존대할 존
堯 요나라 요
典 법 전

神 귀신 신
功 공 공
協 화할 협
禹 하우씨 우
謨 꾀 모

風 바람 풍
雲 구름 운

隨 따를 수
絶 뛰어날 절
足 발 족

日 해 일
月 달 월
繼 이을 계
高 높을 고
衢 거리 구

文 글월 문
物 사물 물
多 많을 다
師 스승 사
古 옛 고

朝 조정 조
廷 조정 정
半 절반 반
老 늙을 로
儒 선비 유

直 곧을 직
辭 말씀 사
寧 어찌 녕
戮 욕될 륙
辱 더러울 욕

賢 어질 현
路 길 로
不 아니 불
崎 산길험할 기
嶇 산길험할 구

往 갈 왕
者 놈 자
灾 재앙 재
猶 오히려 유

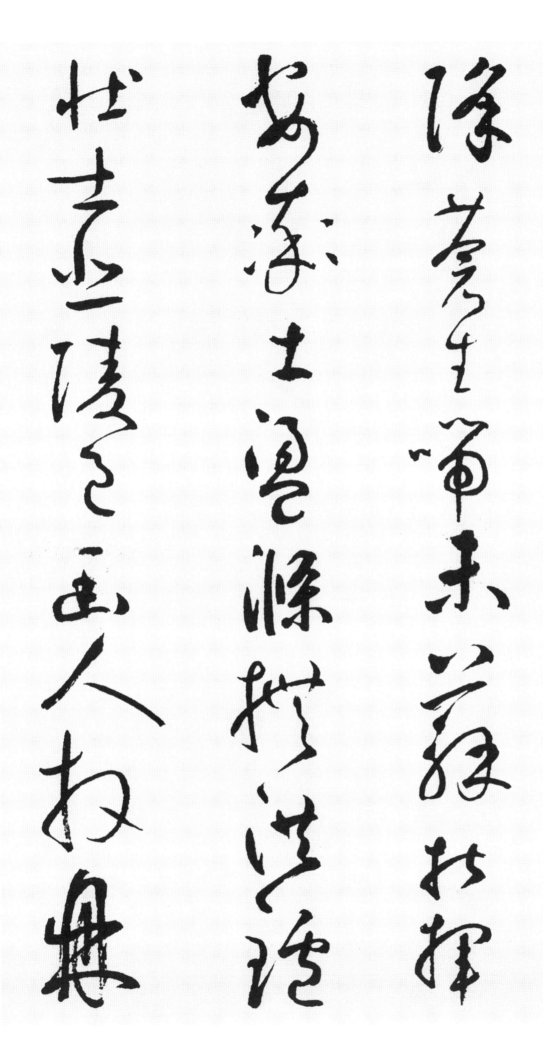

降 내릴 강

蒼 푸를 창
生 살 생
喘 비웃을 치
未 아닐 미
蘇 희생할 소

指 가르킬 지
揮 휘두를 휘
安 편안 안
率 거느릴 솔
土 흙 토

盪 씻을 탕
滌 씻을 척
撫 더듬을 무
洪 클 홍
鑪 화로 로

壯 굳셀 장
士 선비 사
悲 슬플 비
陵 능 릉
邑 고을 읍

幽 그윽할 유
人 사람 인
拜 절 배
鼎 솥 정

湖 호수 호

玉 구슬 옥
衣 옷 의
晨 새벽 신
自 스스로 자
擧 들 거

鐵 쇠 철
馬 말 마
汗 땀 한
長 길 장
趨 달릴 추

松 소나무 송
柏 잣나무 백
瞻 볼 첨
虛 빌 허
殿 대궐 전

塵 티끌 진
沙 모래 사
立 설 립
冥 어두울 명
途 길 도

寥 쓸쓸할 료

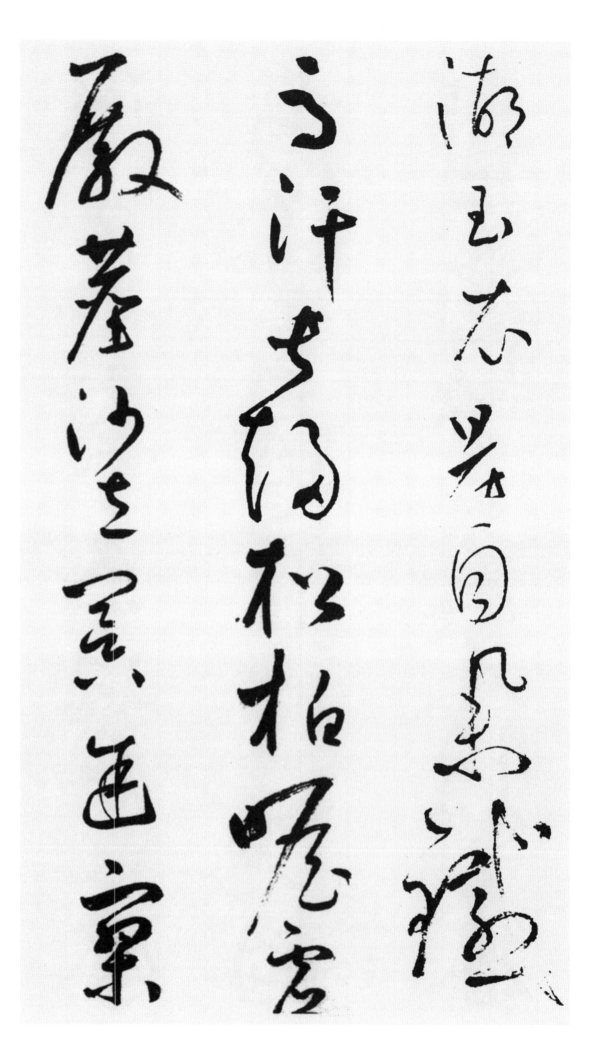

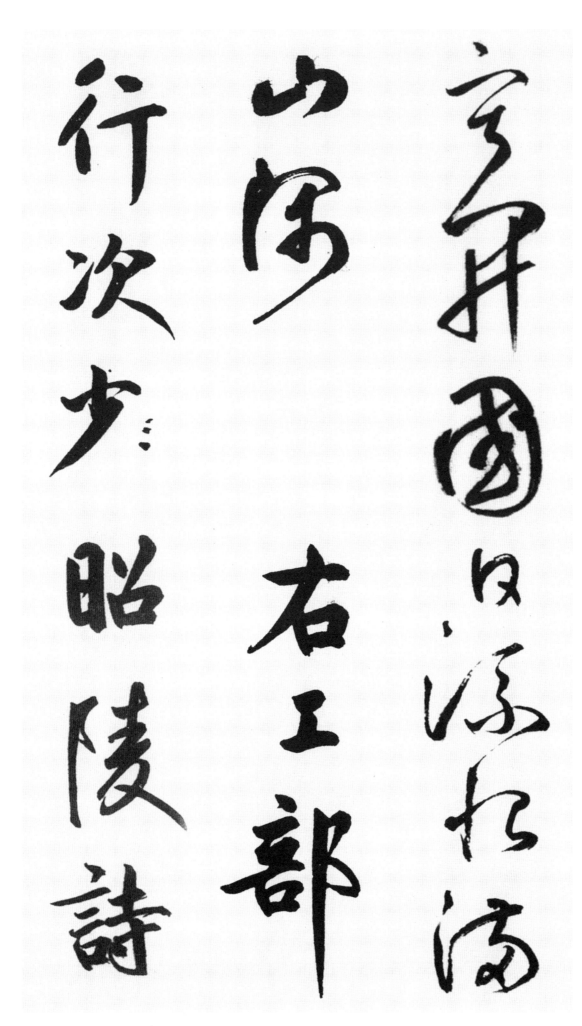

寂 고요할 적
開 열 개
國 나라 국
日 날 일

流 흐를 류
恨 한 한
滿 찰 만
山 뫼 산
隅 모퉁이 우

右 오른 우
工 장인 공
部 부서 부
行 다닐 행
次 버금 차
少
※작가 오자 표시함.
昭 밝을 소
陵 능 릉
詩 글 시

困學民書

困 곤할 곤
學 배울 학
民 백성 민
書 글 서

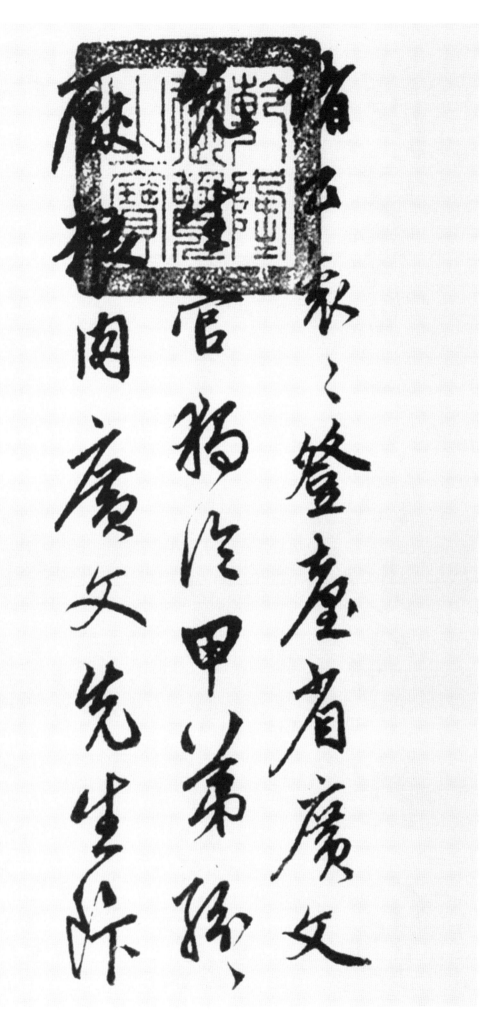

諸	여러 제
公	벼슬 공
袞	곤룡포 곤
袞	곤룡포 곤
登	오를 등
臺	누대 대
省	관청 성

廣	넓을 광
文	글월 문
先	먼저 선
生	날 생
官	벼슬 관
獨	홀로 독
冷	찰 랭

甲	첫째 갑
第	집 제
紛	어지러울 분
紛	어지러울 분
厭	싫을 염
粮	양식 량
肉	고기 육

廣	넓을 광
文	글월 문
先	먼저 선
生	날 생
飰	먹을 반

※飯과 同字임.

不 아닐 부
足 족할 족

先 먼저 선
生 날 생
有 있을 유
道 도 도
出 날 출
羲 빛날 휘
皇 임금 황

先 먼저 선
生 날 생
有 있을 유
才 재주 재
過 넘을 과
屈 굽을 굴
宋 송나라 송

德 큰 덕
尊 높을 존
一 한 일
代 세대 대
常 항상 상
坎 구덩이 감
軻 불우할 가

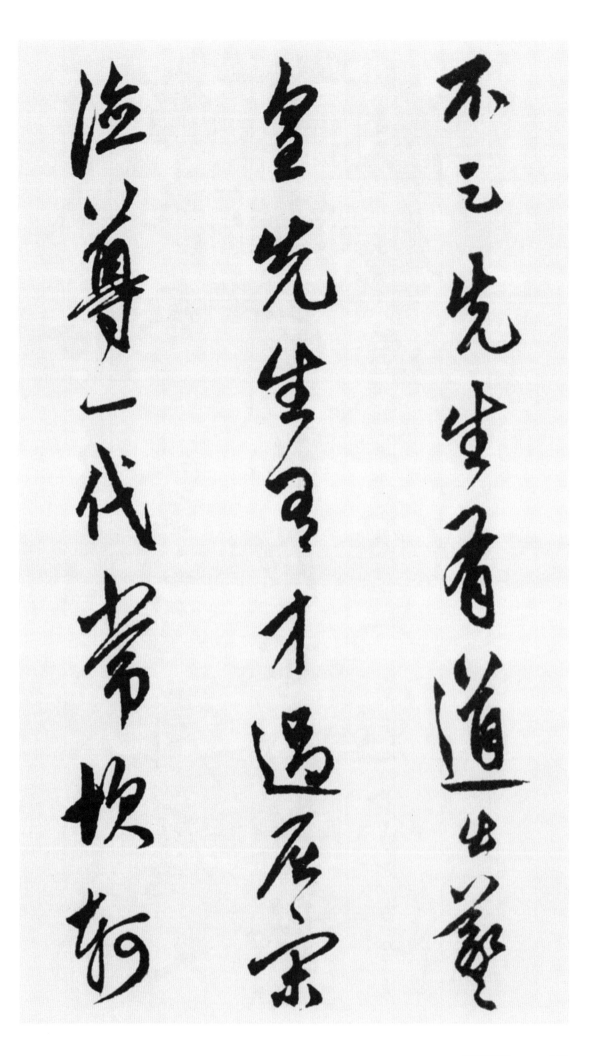

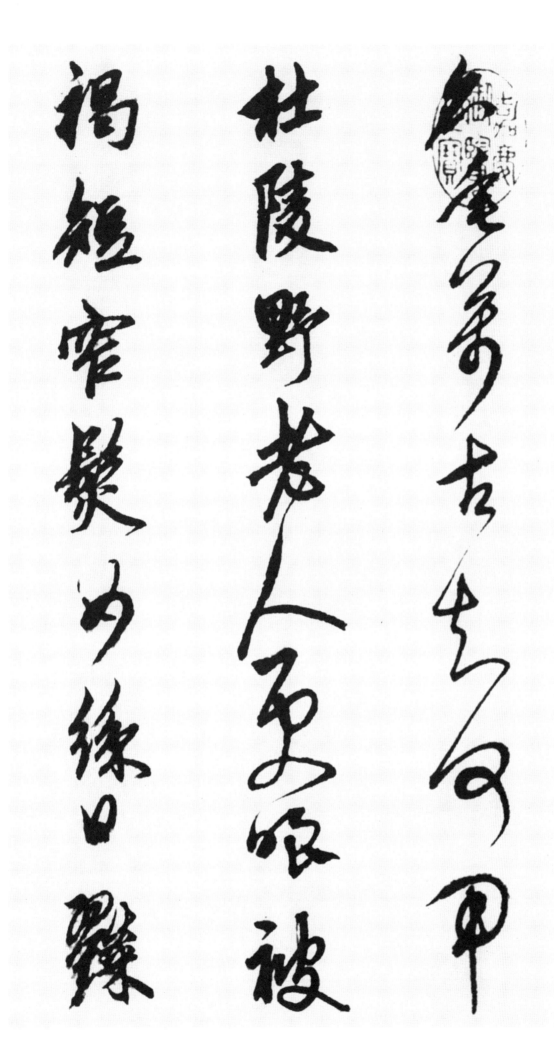

名 이름 명
垂 드리울 수
萬 일만 만
古 옛 고
知 알 지
何 어찌 하
用 쓸 용

杜 막을 두
陵 능 릉
野 들 야
老 늙을 로
人 사람 인
更 다시 갱
嗤 비웃을 치

被 갈옷 피
褐 굵은베 갈
短 짧은 단
窄 좁을 착
髮 터럭 발
如 같을 여
絲 명주실 사

日 날 일
糴 쌀사들일 적

太 클태
倉 창고 창
五 다섯 오
升 되 승
米 쌀 미

時 때 시
赴 다다를 부
鄭 정나라 정
老 늙을 로
同 함께 동
襟 가슴 금
期 기약할 기

得 얻을 득
錢 돈 전
卽 곧 즉
相 서로 상
覓 찾을 멱

沽 술살 고
酒 술 주
不 아니 불
復 거듭 부
疑 의혹할 의

忘 잊을 망
形 모양 형

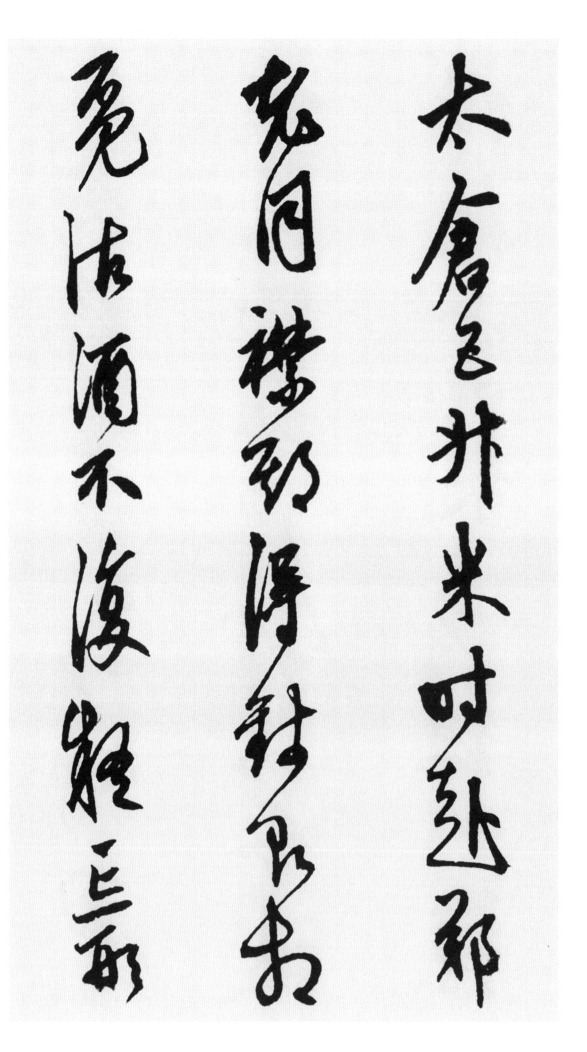

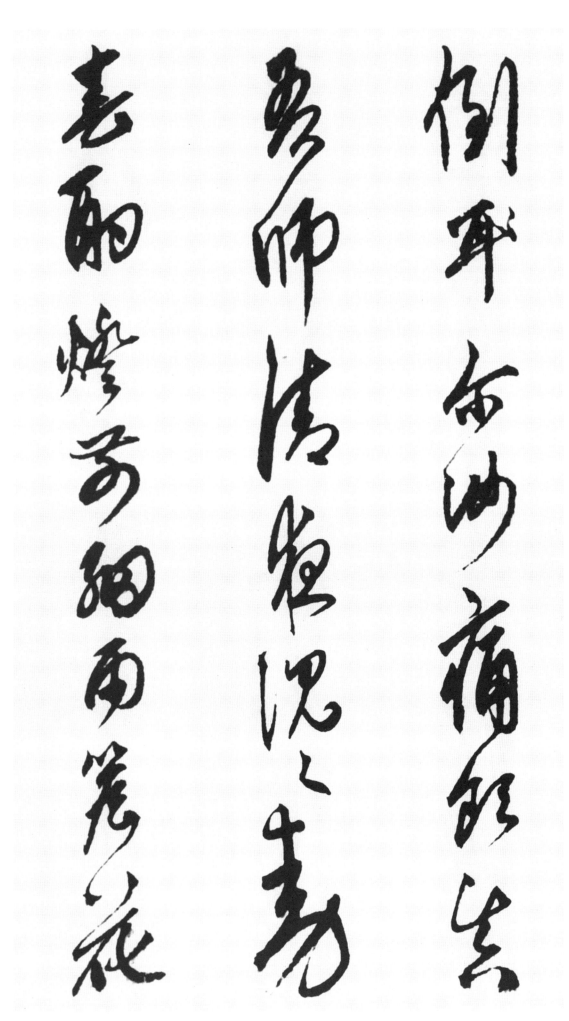

倒 거꾸로 도
耳
※작가 오자 표시함.
爾 너 이
汝 그대 여

痛 아플 통
飮 마실 음
眞 참 진
吾 나 오
師 스승 사

淸 맑을 청
夜 밤 야
沈 빠질 침
沈 빠질 침
動 움직일 동
春 봄 춘
酌 술잔 작

燈 등 등
前 앞 전
細 가늘 세
雨 비 우
簷 추녀 첨
花 꽃 화

落 떨어질 락

但 다만 단
覺 느낄 각
高 높을 고
歌 노래 가
有 있을 유
鬼 귀신 귀
神 귀신 신

焉 어찌 언
知 알 지
餓 배고플 아
死 죽을 사
塡 메울 전
溝 개천 구
壑 골 학

相 서로 상
如 같을 여
有 있을 유
才 재주 재
親 몸소 친
滌 씻을 척
器 그릇 기

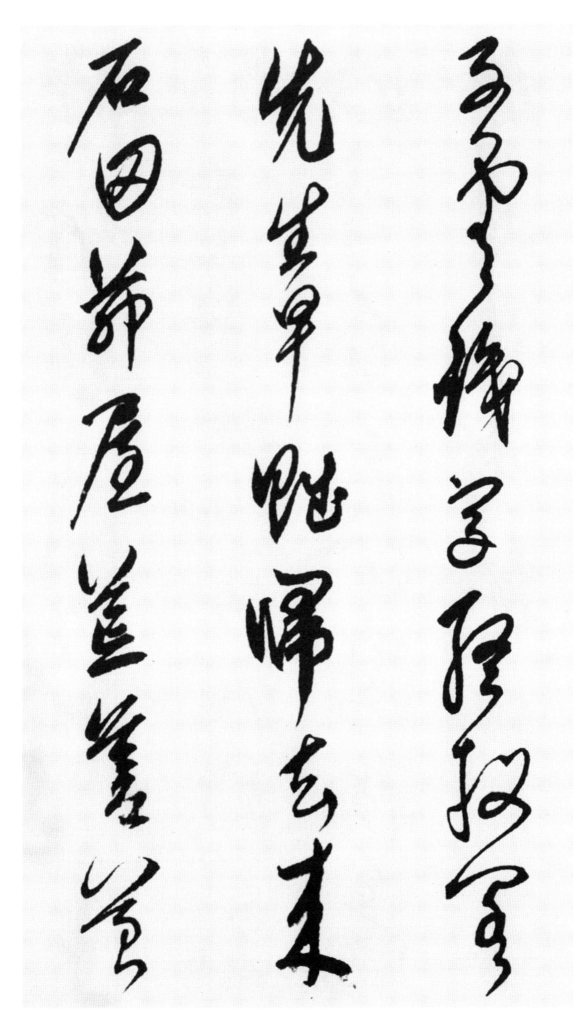

子 아들 자
雲 구름 운
識 알 식
字 글자 자
終 마칠 종
投 던질 투
閣 누각 각

先 먼저 선
生 날 생
早 일찍 조
賦 글지을 부
歸 돌아갈 귀
去 갈 거
來 올 래

石 돌 석
田 밭 전
茆 띠 묘
屋 집 옥
荒 황폐할 황
蒼 푸를 창
苔 이끼 태

儒 선비 유
術 꾀 술
於 어조사 어
我 나 아
何 어찌 하
有 있을 유
哉 어조사 재

孔 클 공
丘 언덕 구
盜 도적 도
跖 도적이름 척
俱 함께 구
塵 띠끌 진
埃 먼지 애

不 아니 불
須 필요할 수
聞 들을 문
此 이 차
更 더욱 경
※원문에는 意.
慘 슬플 참
愴 슬플 창

生 살 생
前 앞 전
相 서로 상
遇 만날 우
且 또 차
啣 머금을 함
※銜의 俗子임.
杯 술잔 배

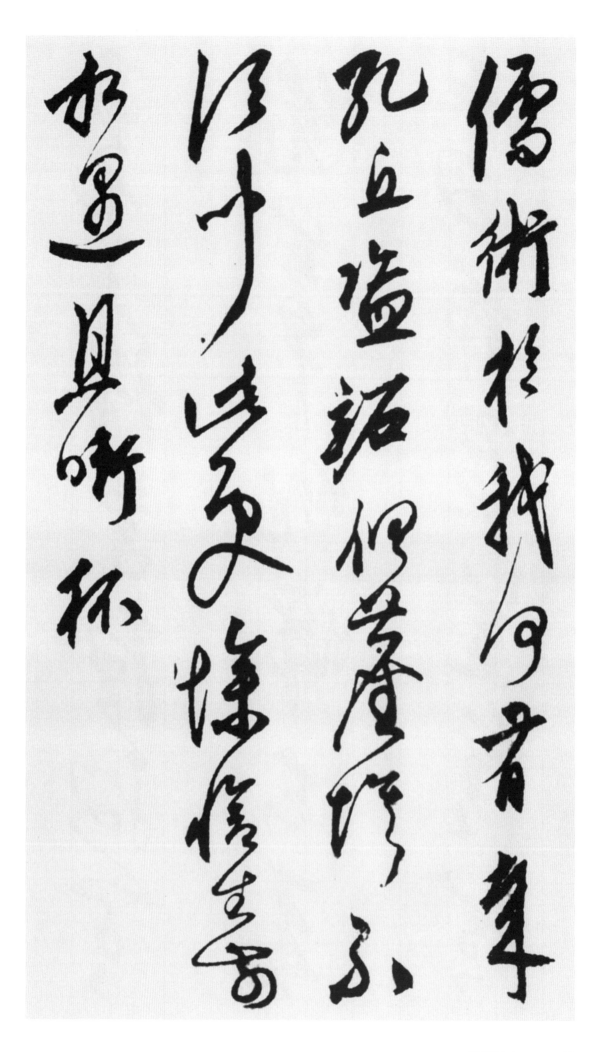

八月秋高風怒號，卷我屋上三重茅。茅飛渡江灑江郊，高者掛罥長林梢，下者飄轉沉塘坳。南村群童欺我老無力，忍能對面為盜賊，公然抱茅入竹去，脣焦口燥呼不得，歸來倚杖自歎息。俄頃風定雲墨色，秋天漠漠向昏黑。布衾多年冷似鐵，嬌兒惡臥踏裏裂。床頭屋漏無乾處，雨腳如麻未斷絕。

雨脚如麻未断
絶自經喪亂少
睡眠長夜沾湿
何由徹安得廣厦

大庇天下寒士俱
歡顏風雨不動
安如山呼以何
前突兀見此屋

吾廬獨破受
凍死亦足右少陵
茅屋為秋風所
破歌

書　顛　世　省　海　竟　三　玉
狂　素　所　云　嶽　此　易　成
怪　草　傳　今　公　紙　筆　花
　　　　　　　　　　　　　　生
　　　　　　　　　　　　　　使
　　　　　　　　　　　　　　書

肬　書　寶　蘇　謂　東　皆　二　怒
　　漏　伯　民　吳　坡　偽　王　張
後　蘆　高　所　門　以　書　法　無
如　　　　　　　　　　　　　　度

何　生　玉　此　若　久　作　謀　筆
大　以　本　語　不　而　草　然　化
經　廣　克　也　肽　百　書　相　書
　　如　　　　　　會

二年九月晦日用鼠鬚筆於柜鮮于伯幾父

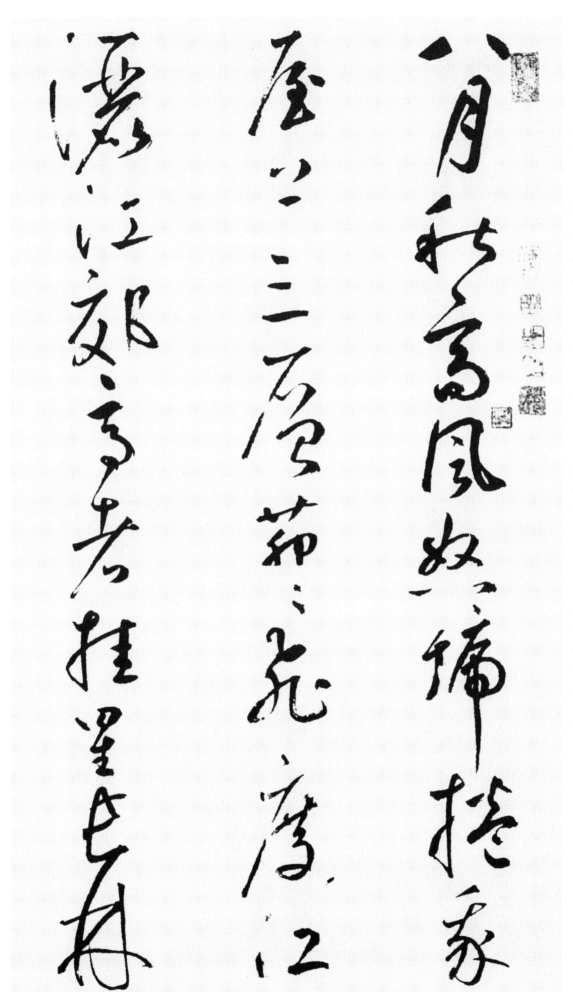

八　　팔　여덟
月　　월　달
秋　　추　가을
高　　고　높을
風　　풍　바람
怒　　노　성낼
號　　호　부를

捲　　권　말
我　　아　나
屋　　옥　집
上　　상　윗
三　　삼　석
層　　층　층
茆　　묘　띠

茆　　묘　띠
飛　　비　날
度　　도　건널
江　　강　강
灑　　쇄　뿌릴
江　　강　강
郊　　교　교외

高　　고　높을
者　　자　놈
挂　　괘　걸
罥　　견　걸
長　　장　길
林　　림　수풀

梢 나무가지끝 초
※작가 稍로 적음.

下 아래 하
者 놈 자
飄 날릴 표
轉 돌 전
沈 빠질 침
塘 웅덩이 당
坳 웅덩이 요

南 남녘 남
村 마을 촌
群 무리 군
童 아이 동
欺 속일 기
我 나 아
老 늙을 로
無 없을 무
力 힘 력

忍 뻔뻔할 인
能 능할 능
對 대할 대
面 얼굴 면
爲 하 위
盜 훔칠 도
賊 도적 적

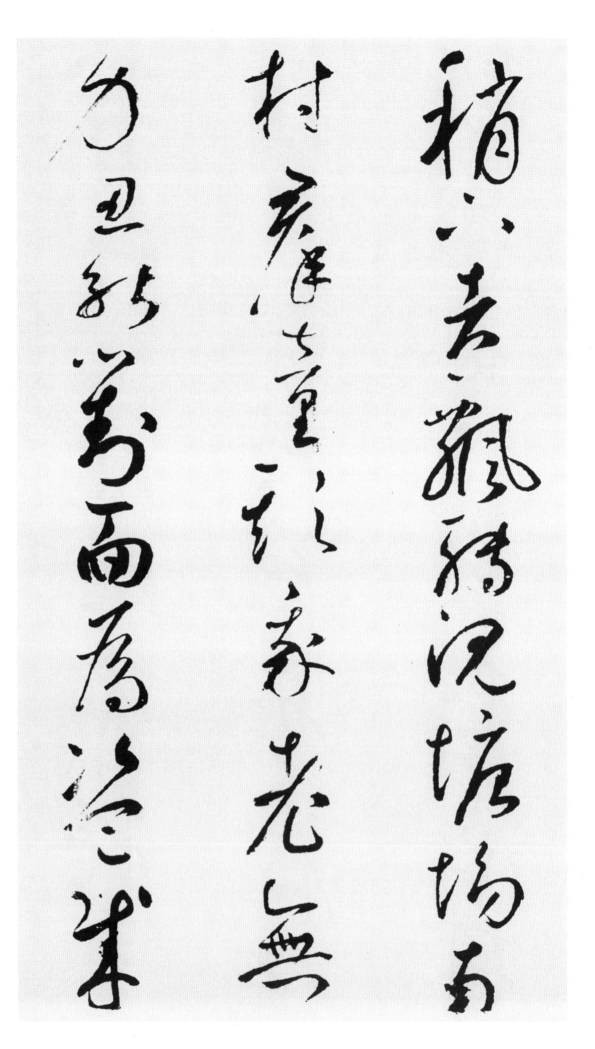

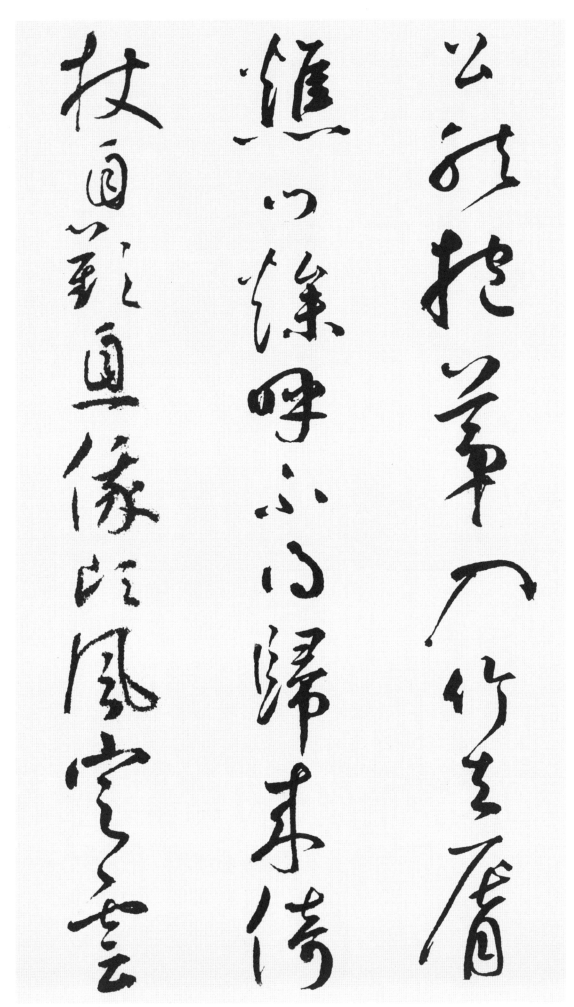

公 공공연할 공
然 그럴 연
抱 안을 포
茅 띠 모
入 들 입
竹 대 죽
去 갈 거

脣 입술 순
燋 불탈 초
口 입 구
燥 탈 조
呼 부를 호
不 아니 부
得 얻을 득

歸 돌아갈 귀
來 올 래
倚 기댈 의
杖 지팡이 장
自 스스로 자
歎 탄식할 탄
息 숨쉴 식

俄 별안간 아
頃 잠깐 경
風 바람 풍
定 정할 정
雲 구름 운

墨 먹 묵
色 빛 색

秋 가을 추
天 하늘 천
漠 넓을 막
漠 넓을 막
向 향할 향
昏 어두울 혼
黑 검을 흑

布 베 포
衾 이불 금
多 많을 다
年 해 년
冷 찰 랭
似 같을 사
鐵 쇠 철

嬌 아양떨 교
兒 아이 아
惡 나쁠 악
臥 누울 와
踏 밟을 답
裏 속 리

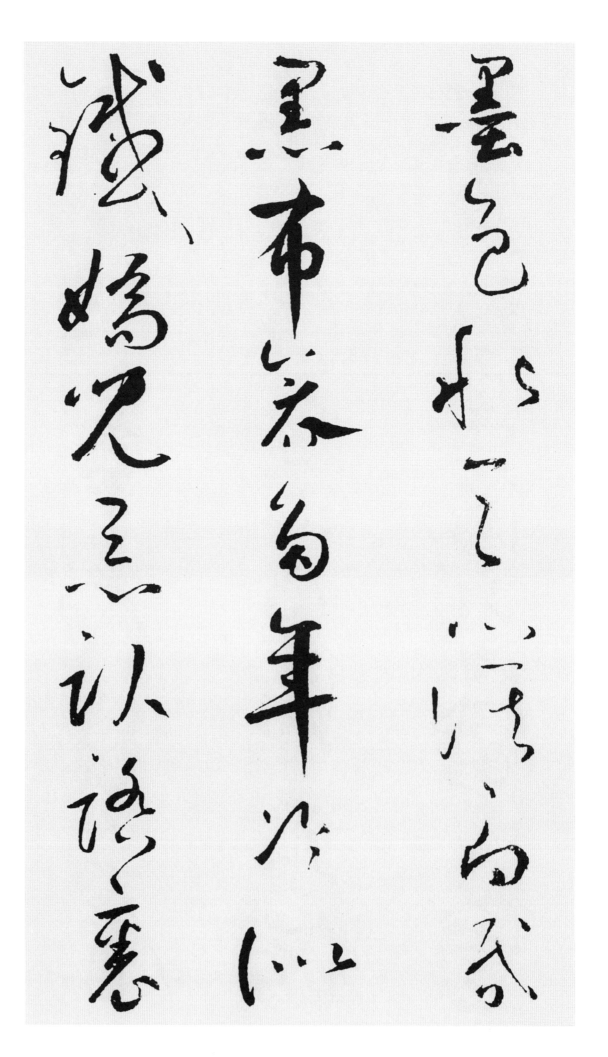

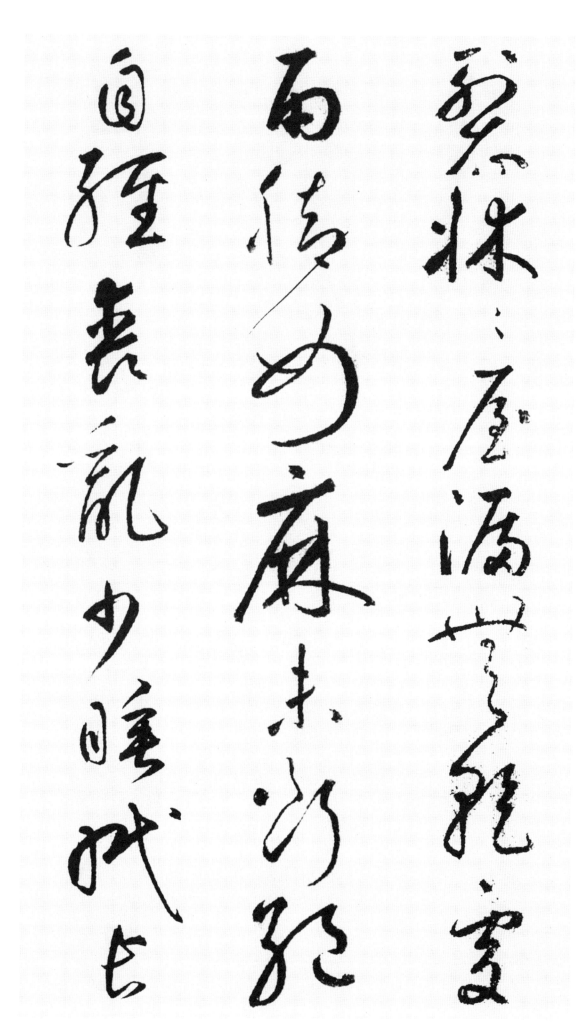

裂 찢을 렬

牀 침상 상
牀 침상 상
屋 집 옥
漏 샐 루
無 없을 무
乾 마를 건
處 곳 처

雨 비 우
脚 다리 각
如 같을 여
麻 삼 마
未 아닐 미
斷 끊을 단
絕 끊을 절

自 스스로 자
經 지낼 경
喪 죽을 상
亂 난리 난
少 적을 소
睡 잠잘 수
眠 잠잘 면

長 길 장

夜 밤 야
沾 적실 첨
濕 젖을 습
何 어찌 하
由 까닭 유
徹 지새울 철

安 어찌 안
得 얻을 득
廣 넓을 광
廈 넓을 하
千 일천 천
萬 일만 만
間 사이 간

大 큰 대
庇 가릴 비
天 하늘 천
下 아래 하
寒 찰 한
士 선비 사
俱 함께 구
歡 기쁠 환
顏 얼굴 안

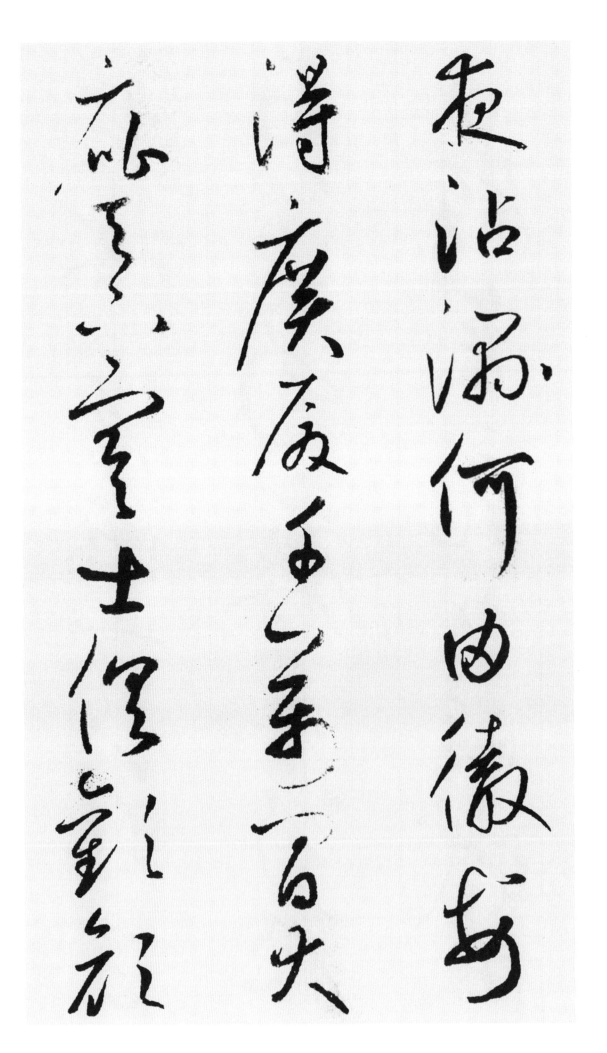

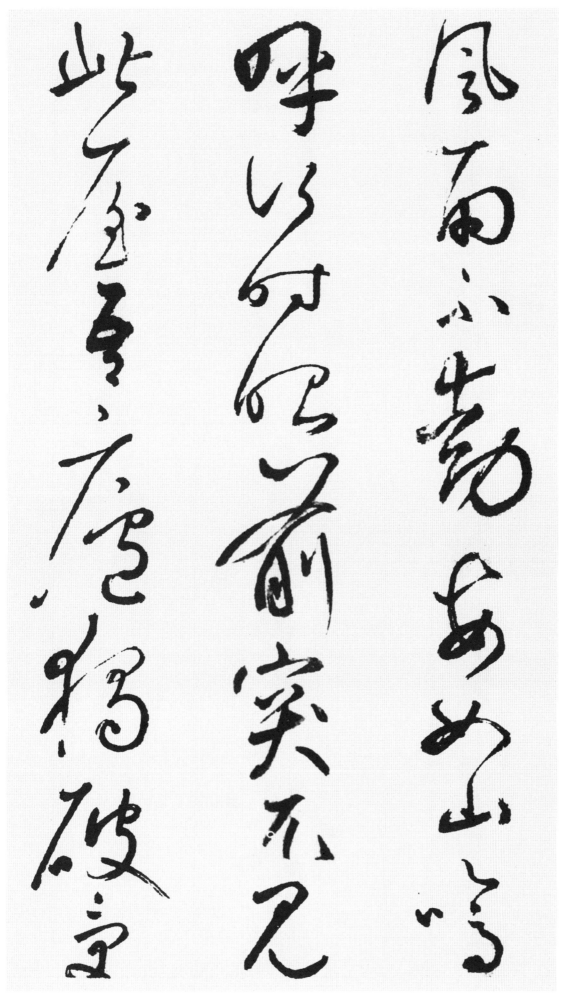

風 바람 풍
雨 비 우
不 아닐 부
動 움직일 동
安 편안 안
如 같을 여
山 뫼 산

嗚 부를 오
呼 부를 호

何 어느 하
時 때 시
眼 눈 안
前 앞 전
突 우뚝할 돌
兀 우뚝솟을 올
見 볼 견
此 이 차
屋 집 옥

吾 나 오
廬 집 려
獨 홀로 독
破 깰 파
受 얻을 수

凍 얼 동
死 죽을 사
亦 또 역
足 족할 족

右 오른 우
少 젊을 소
陵 능 릉
茅 띠 모
屋 집 옥
爲 하 위
秋 가을 추
風 바람 풍
所 바 소
破 깰 파
歌 노래 가

玉 구슬 옥
成 이룰 성
先 먼저 선
生 날 생
使 하여금 사

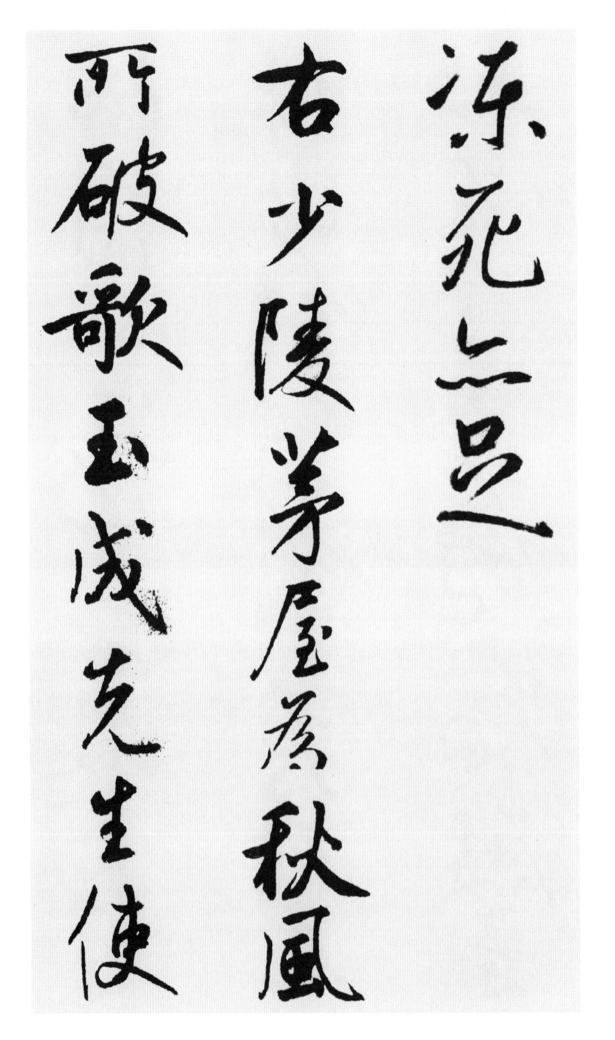

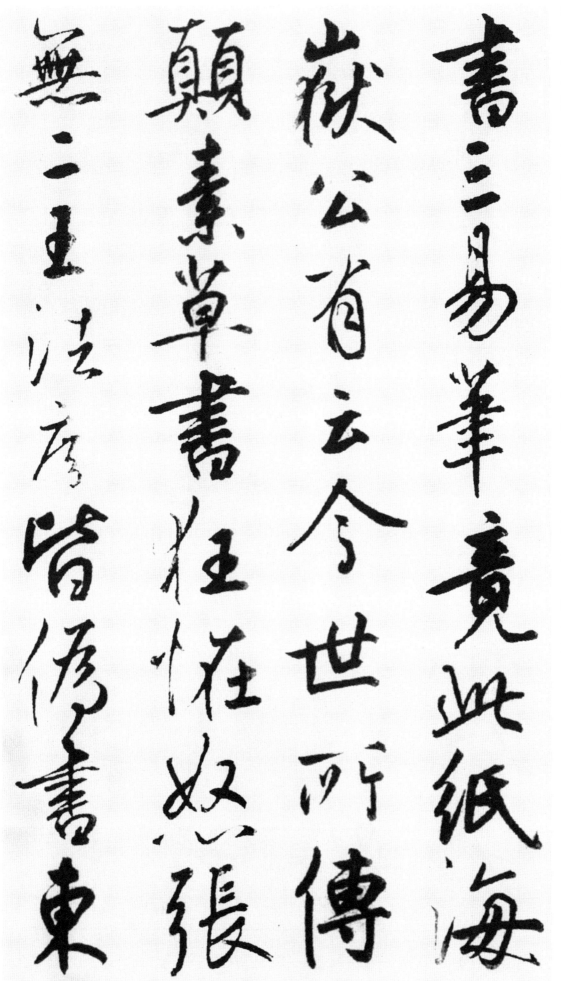

書 글 서

三 석 삼
易 바꿀 역
筆 붓 필

竟 마칠 경
此 이 차
紙 종이 지

海 바다 해
嶽 큰산 악
公 벼슬 공
有 있을 유
云 이를 운

今 이제 금
世 세대 세
所 바 소
傳 전할 전
顚 엎어질 전

素 흴 소
草 풀 초
書 글 서

狂 미칠 광
怪 괴이할 괴
怒 성낼 노
張 펼 장

無 없을 무
二 두 이
王 임금 왕
法 법 법
度 법도 도

皆 다 개
僞 거짓 위
書 글 서

東 동녘 동

坡 언덕 파
亦 또 역
謂 이를 위

吳 오나라 오
門 문 문
蘇 차조기 소
氏 성씨
所 바 소
寶 보배 보
伯 맏 백
高 높을 고
書 글 서
隔 떨어질 격
簾 발 렴
歌 노래 가
以 써 이
俊 뛰어날 준
等 무리 등
草 풀 초

非 아닐 비
張 펼 장
書 글 서

誠 정성 성
然 그럴 연

樞 지도리 추
作 지을 작
草 풀 초
頗 자못 파
久 오랠 구

時 때 시
有 있을 유
合 합할 합
者 놈 자

不 아니 불

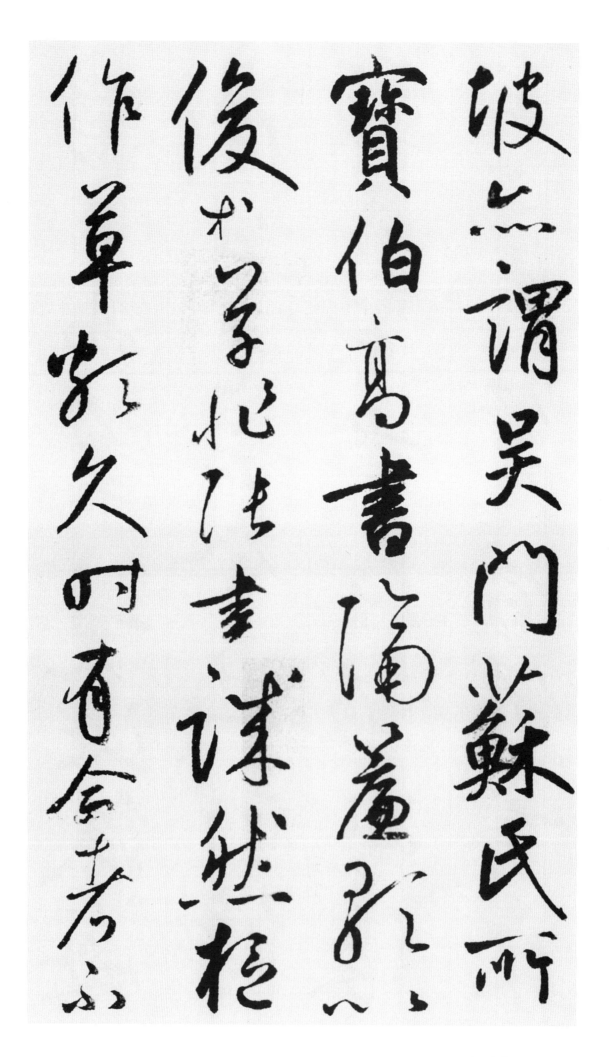

敢 감히 감
去 갈 거
此 이 차
語 말씀 어
也 어조사 야

玉 구슬 옥
成 이룰 성
先 먼저 선
生 날 생
以 써 이
爲 하 위
如 같을 여
何 어찌 하

大 클 대
德 큰덕 덕
二 두 이
年 해 년
九 아홉 구
月 달 월
晦 그믐 회
日 날 일

困 곤할 곤
學 배울 학
民 백성 민

鮮 고울 선
于 어조사 우
樞 지도리 추
伯 맏 백
幾 그 기
父 아비 부

5. 陶淵明
歸去來辭

歸 돌아갈 귀
去 갈 거
來 올 래
兮 어조사 혜

田 밭 전
園 동산 원
將 장차 장
蕪 무성할 무
胡 어찌 호
不 아니 불
歸 돌아갈 귀

旣 이미 기
自 스스로 자
以 써 이
心 마음 심
爲 하 위
形 모양 형
役 부릴 역

奚 어찌 해
惆 슬플 추
悵 슬플 창
而 말이을 이
獨 홀로 독
悲 슬플 비

悟 깨달을 오
已 이미 이

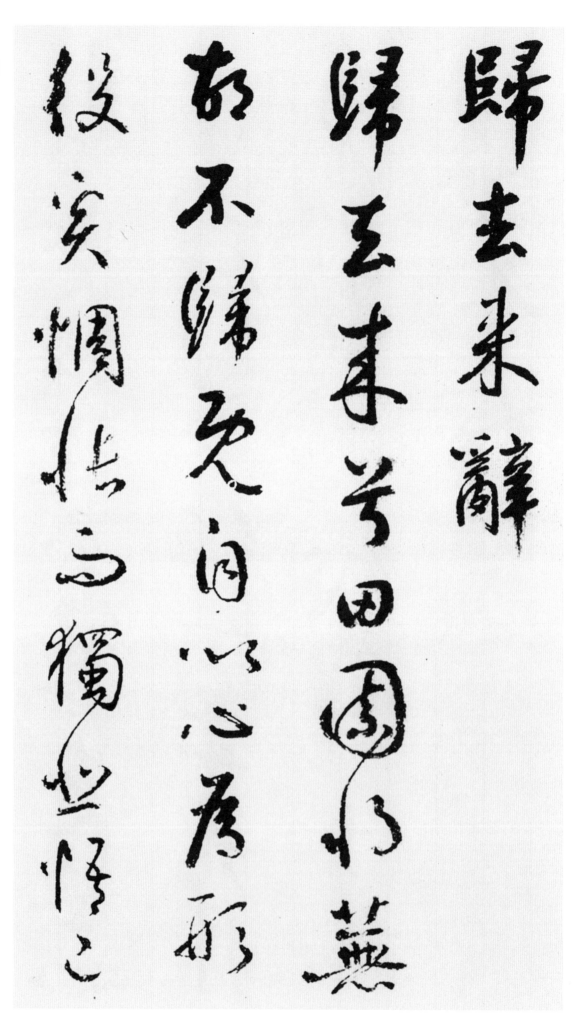

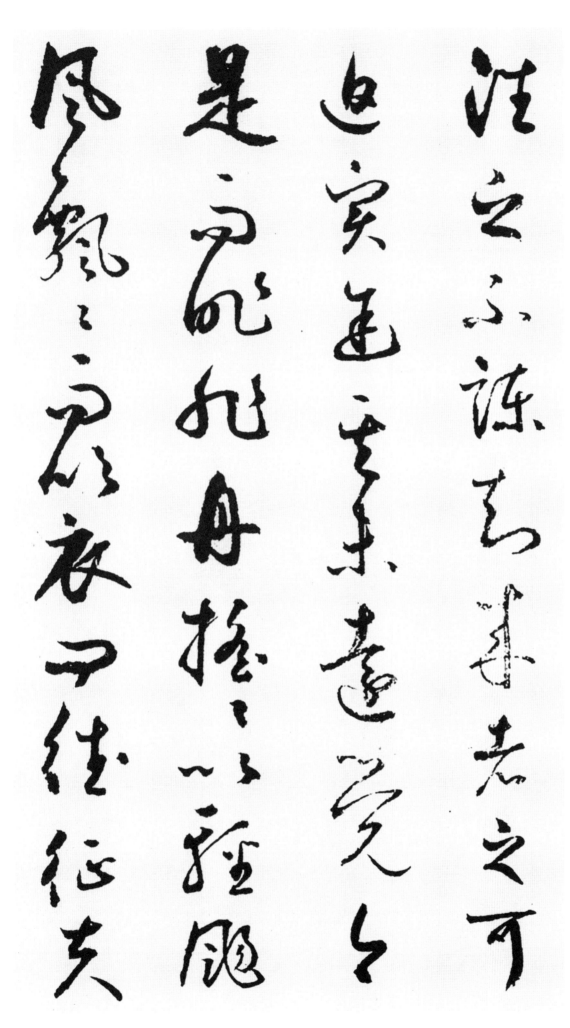

往 갈 왕
之 갈 지
不 아니 불
諫 고칠 간

知 알 지
來 올 래
者 놈 자
之 갈 지
可 가할 가
追 따를 추

實 진실로 실
迷 희미할 미
※작가 누락분.
途 길 도
其 그 기
未 아닐 미
遠 멀 원

覺 깨달을 각
今 이제 금
是 옳을 시
而 말이을 이
昨 어제 작
非 틀릴 비

舟 배 주
搖 흔들 요
搖 흔들 요
以 써 이
輕 가벼울 경
颺 흔들 양

風 바람 풍
飄 날릴 표
飄 날릴 표
而 말이을 이
吹 불 취
衣 옷 의

問 물을 문
往 갈 왕
※작가 오기 표시.
征 갈 정
夫 사내 부

以 써 이
前 앞 전
路 길 로

恨 한 한
晨 새벽 신
光 빛 광
之 갈 지
熹 희미할 희
微 희미할 미

乃 이에 내
瞻 볼 첨
衡 저울 형
宇 집 우

載 곧 재
欣 기쁠 흔
載 곧 재
奔 분주할 분

僮 아이 동
僕 종 복
歡 환영할 환
迎 맞을 영

稚 어릴 치
子 아들 자
候 맞을 후
門 문 문

三 석 삼
逕 길 경
就 곧 취
荒 거칠 황

松 소나무 송
菊 국화 국
猶 아직 유
存 있을 존

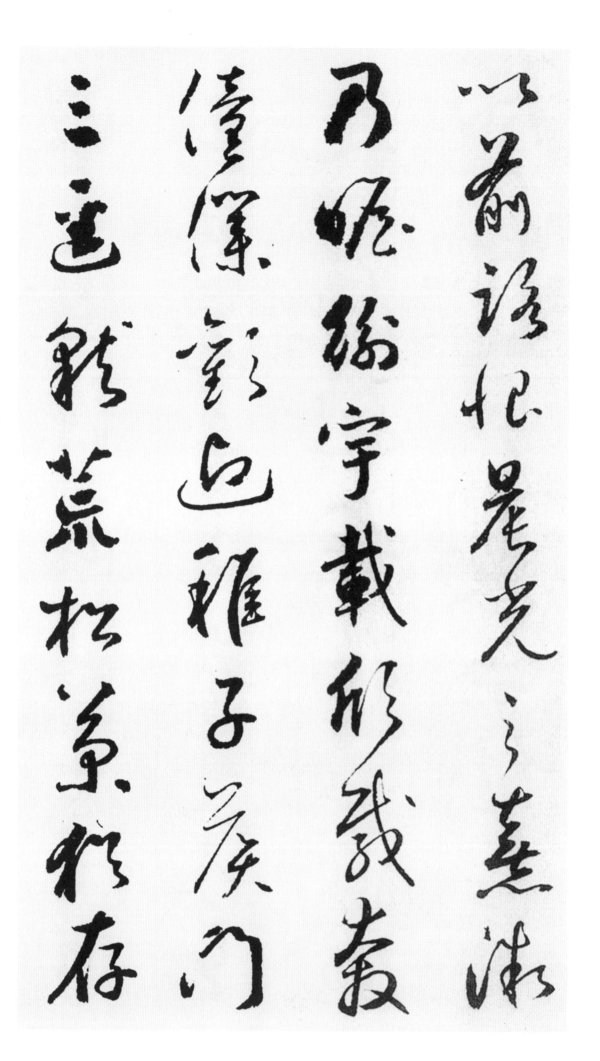

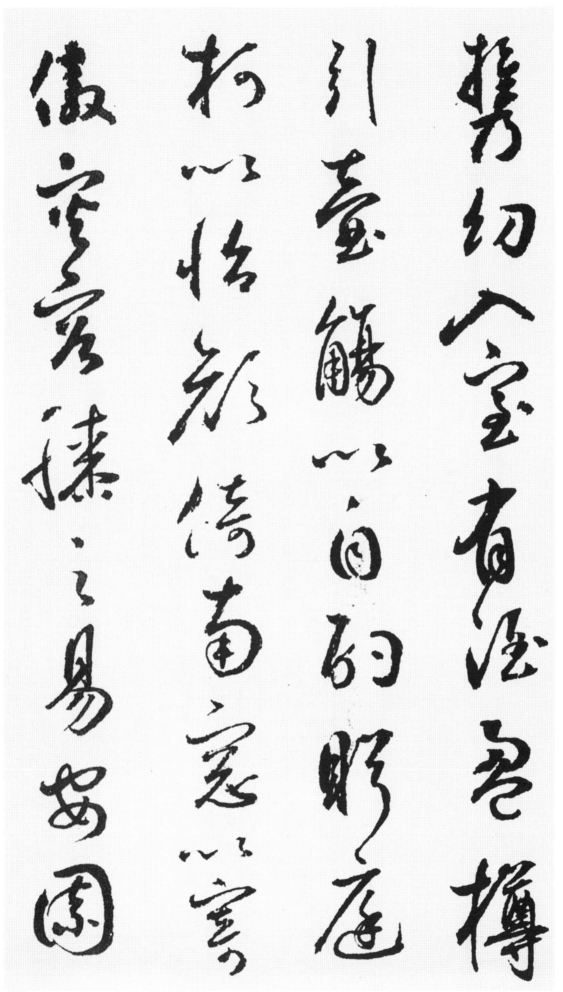

携 끌 휴
幼 어릴 유
入 들 입
室 집 실

有 있을 유
酒 술 주
盈 찰 영
樽 술잔 준

引 끌 인
壺 병 호
觴 술잔 상
以 써 이
自 스스로 자
酌 잔질할 작

眄 볼 면
庭 뜰 정
柯 가지 가
以 써 이
怡 기쁠 이
顏 얼굴 안

倚 기댈 의
南 남녘 남
窗 창 창
以 써 이
寄 보낼 기
傲 거만할 오

審 살필 심
容 얼굴 용
膝 무릎 슬
之 갈 지
易 쉬울 이
安 편안할 안

園 동산 원

日 해 일
涉 건널 섭
以 써 이
成 이룰 성
趣 취미 취

門 문 문
雖 비록 수
設 설치할 설
而 말이을 이
常 항상 상
關 닫을 관

策 꾀 책
扶 부축할 부
老 늙을 로
以 써 이
流 흐를 류
憩 쉴 게

時 때 시
矯 들 교
首 머리 수
而 말이을 이
遐 멀 하
觀 볼 관

雲 구름 운
無 없을 무
心 마음 심
以 써 이
出 날 출
岫 산웅덩이 수

鳥 새 조
倦 고달플 권
飛 날 비
而 말이을 이
知 알 지
還 돌아올 환

景 볕 경

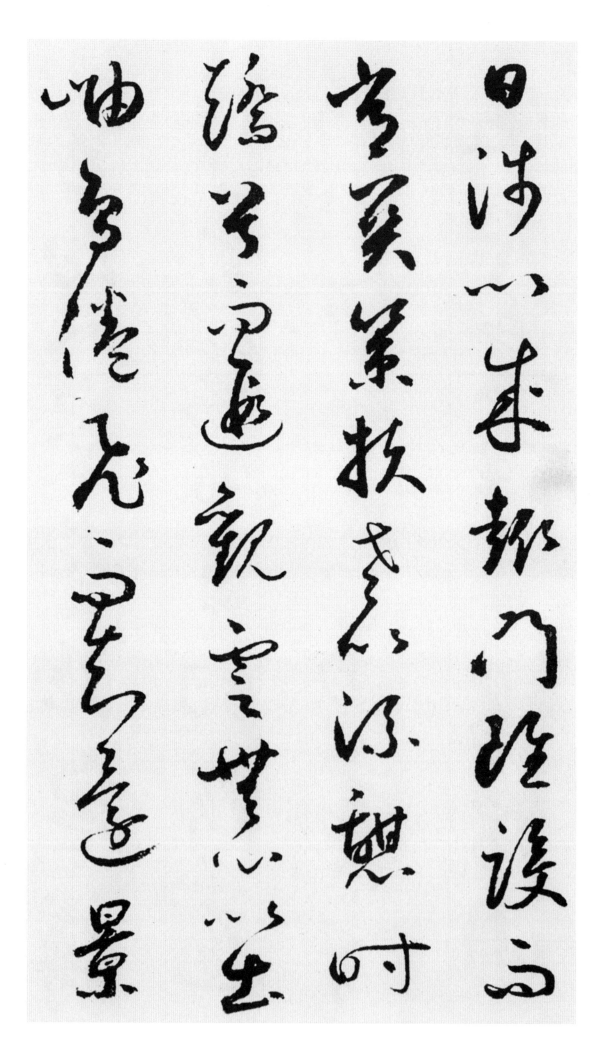

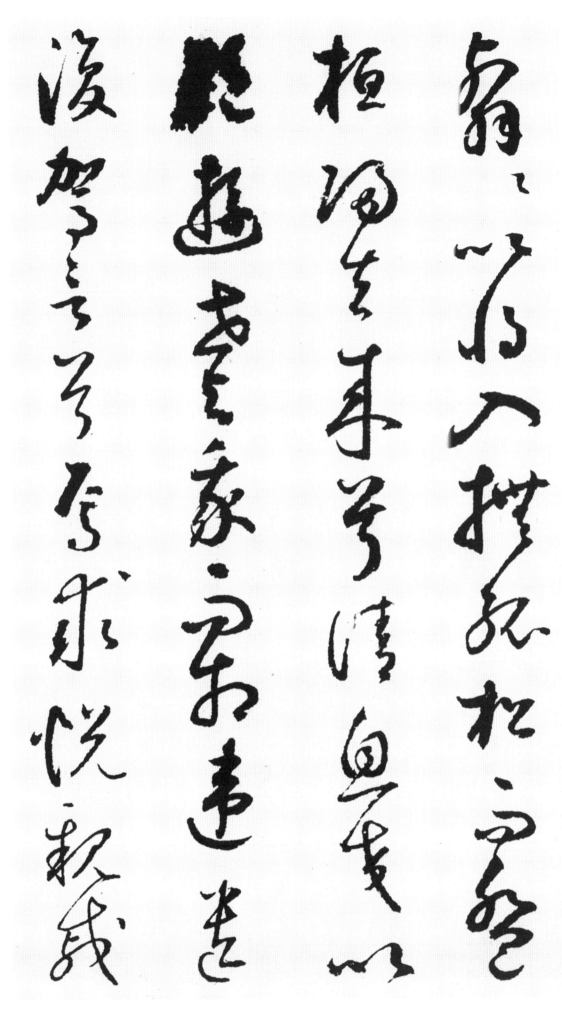

翳 어두울 예
翳 어두울 예
以 써 이
將 장차 장
入 들 입

撫 더듬을 무
孤 외로울 고
松 소나무 송
而 말이을 이
盤 돌 반
桓 머뭇거릴 환

歸 돌아갈 귀
去 갈 거
來 올 래
兮 어조사 혜

請 청할 청
息 쉴 식
交 사귈 교
以 써 이
絕 끊을 절
遊 놀 유

世 세상 세
與 더불 여
我 나 아
而 말이을 이
相 서로 상
違 어길 위
遣 보낼 견
※작가 추가 1자 오기 기
　록함.

復 다시 부
駕 멍에 가
言 말씀 언
兮 어조사 혜
焉 어조사 언
求 구할 구

悅 기쁠 열
親 친지 친
戚 겨레 척

之 갈 지
情 정 정
話 말씀 화

樂 즐거울 락
琴 거문고 금
書 글 서
以 써 이
消 없앨 소
憂 근심 우

農 농사 농
人 사람 인
告 고할 고
余 나 여
以 써 이
春 봄 춘
及 미칠 급

將 장차 장
有 있을 유
事 일 사
于 어조사 우
西 서녁 서
疇 밭두둑 주

或 혹시 혹
命 명할 명
巾 두건 건
車 수레 거

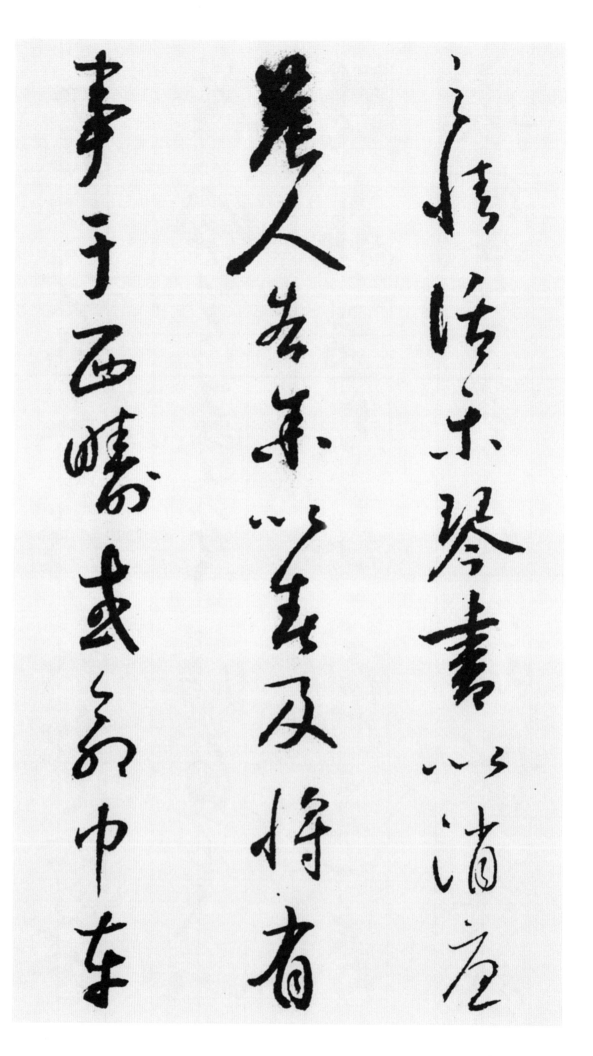

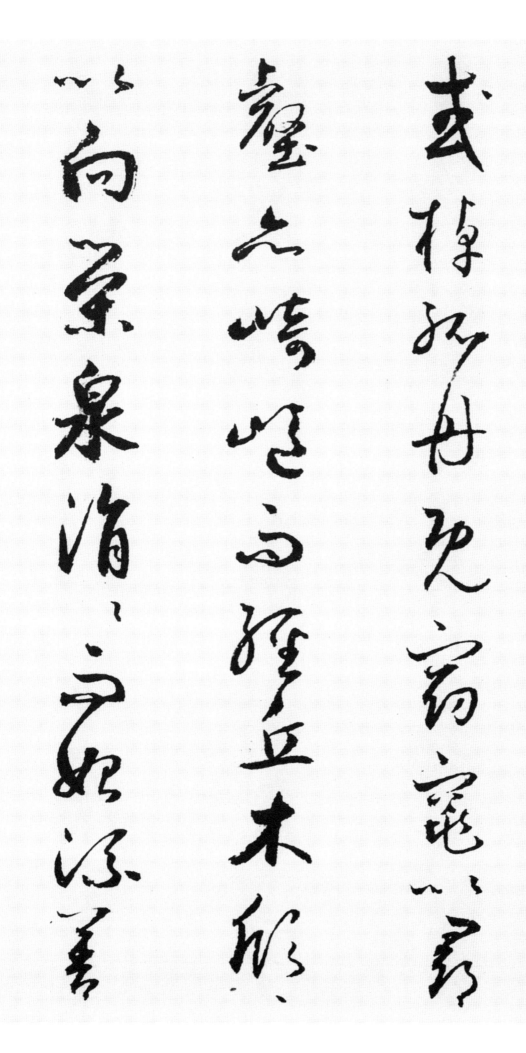

或 혹시 혹
棹 저을 도
孤 외로울 고
舟 배 주

旣 이미 기
窈 오목할 요
窕 오목할 조
以 써 이
尋 찾을 심
壑 골 학

亦 또 역
崎 산길험할 기
嶇 산길험할 구
而 말이을 이
經 지날 경
丘 언덕 구

木 나무 목
欣 기쁠 흔
欣 기쁠 흔
以 써 이
向 향할 향
榮 영화로울 영

泉 샘 천
涓 흐를 연
涓 흐를 연
而 말이을 이
始 처음 시
流 흐를 류

善 좋을 선

萬 많을 만
物 사물 물
之 갈 지
得 얻을 득
時 때 시

感 느낄 감
吾 나 오
生 날 생
之 갈 지
行 다닐 행
休 아름다울 휴

已 이미 이
矣 어조사 의
乎 어조사 호

寓 부처살 우
形 모양 형
宇 집 우
內 안 내

復 다시 부
幾 몇 기
時 때 시

曷 어찌 갈
不 아니 불
委 맡길 위
心 마음 심
任 임할 임
去 갈 거

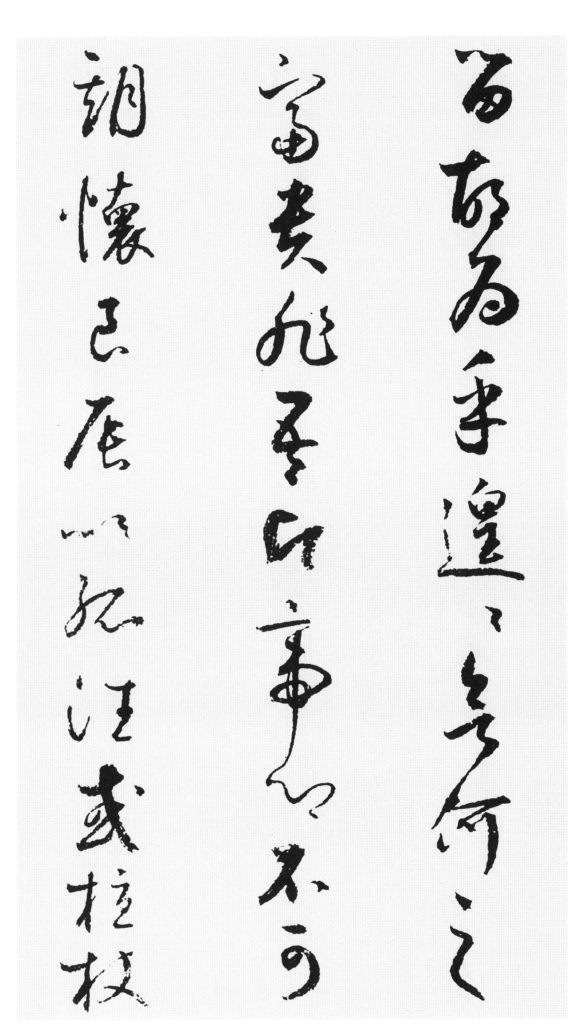

留 머무를 류

胡 어찌 호
爲 하 위
乎 어조사 호
遑 바쁠 황
遑 바쁠 황
欲 하고자할 욕
何 어찌 하
之 갈 지

富 부귀할 부
貴 귀할 귀
非 아니 비
吾 나 오
願 원할 원

帝 임금 제
鄕 고향 향
不 아니 불
可 가할 가
期 기약할 기

懷 품을 회
良 좋을 량
辰 날 신
以 써 이
孤 외로울 고
往 갈 왕

或 혹시 혹
植 심을 식
杖 지팡이 장

而 말이을 이
耘 김맬 운
耔 김맬 자

登 오를 등
東 동녘 동
皋 언덕 고
以 써 이
舒 천천히 서
嘯 불 소

臨 임할 림
淸 맑을 청
流 흐를 류
而 말이을 이
賦 글지을 부
詩 글 시

聊 힘입을 료
乘 탈 승
化 화할 화
以 써 이
歸 돌아갈 귀
盡 다할 진

樂 즐거울 락
夫 사내 부
天 하늘 천
命 목숨 명
復 다시 부

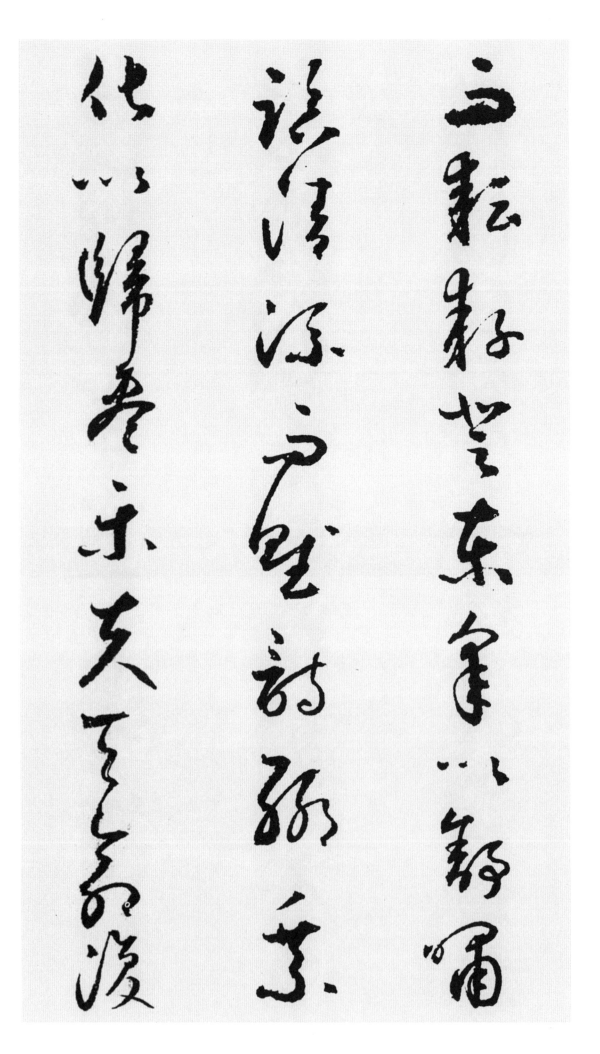

奚 어찌 해
疑 어조사 의

大 큰 대
德 큰 덕
庚 일곱째천간 경
子 첫째지지 자
十 열 십
一 한 일
月 달 월
十 열 십
二 두 이
日 날 일

鮮 고울 선
于 어조사 우
樞 지도리 추
書 글 서
于 어조사 우
維 벼리 유
陽 볕 양
客 손 객
舍 집 사

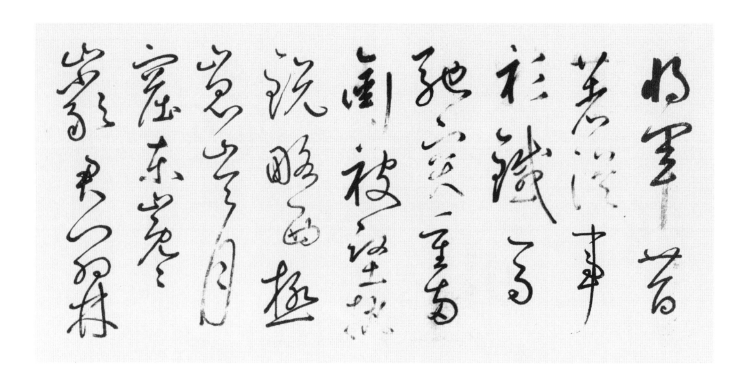

右少陵魏將軍歌 困學民書

將 장수 장
軍 군사 군
昔 옛날 석
著 입을 착
從 따를 종
事 일 사
衫 적삼 삼

鐵 쇠 철
馬 말 마
馳 달릴 치
突 부딪힐 돌
重 거듭 중
兩 둘 량
銜 재갈 함

被 입을 피
堅 굳을 견
執 잡을 집
銳 날카로울 예
略 노략질할 략
西 서녁 서
極 끝 극

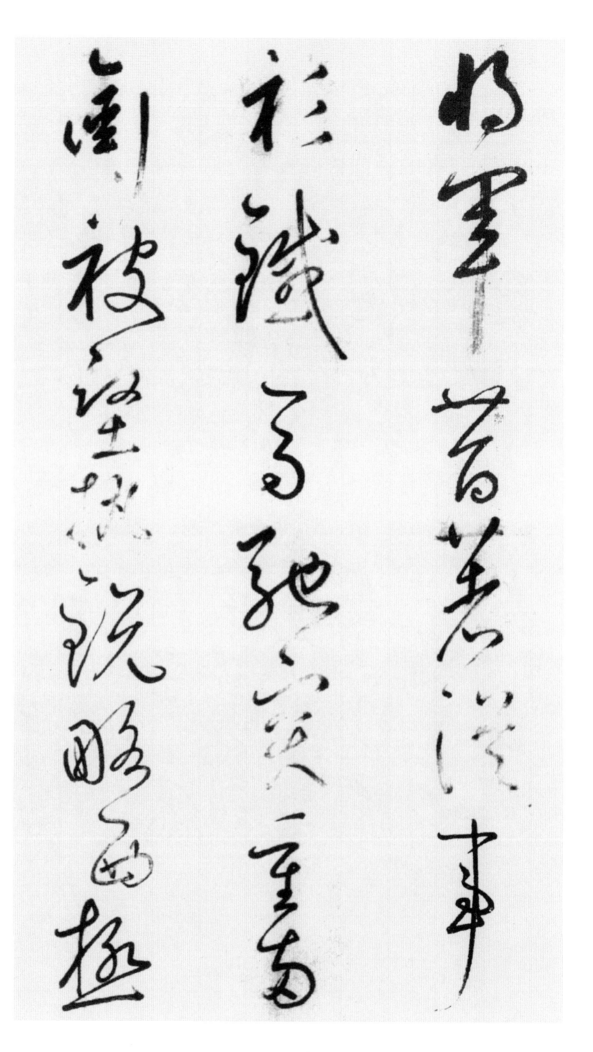

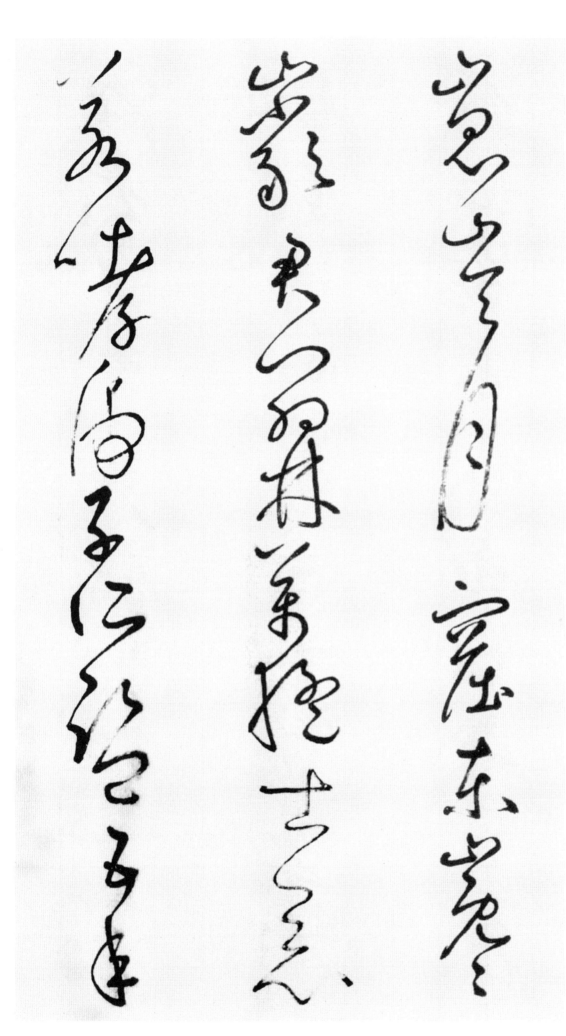

崑 곤륜산 곤
崙 곤륜산 륜
月 달 월
窟 굴 굴
東 동녘 동
巉 산높을 참
巖 큰바위 암

君 그대 군
門 문 문
羽 깃 우
林 수풀 림
萬 일만 만
猛 사나울 맹
士 선비 사

惡 사나울 악
若 같을 약
哮 으르렁거릴 효
虎 범 호
子 아들 자
所 바 소
監 맡을 감

五 다섯 오
年 해 년

起 일어날 기
家 집 가
列 벌릴 렬
霜 서리 상
戟 창 극

一 한 일
日 날 일
過 지날 과
海 바다 해
收 거둘 수
風 바람 풍
帆 돛 범

平 고를 평
生 살 생
流 흐를 류
輩 무리 배
徒 한갓 도
蠢 꿈틀거릴 준
蠢 꿈틀거릴 준

長 길 장
安 편안 안
少 젊을 소
年 해 년
氣 기운 기

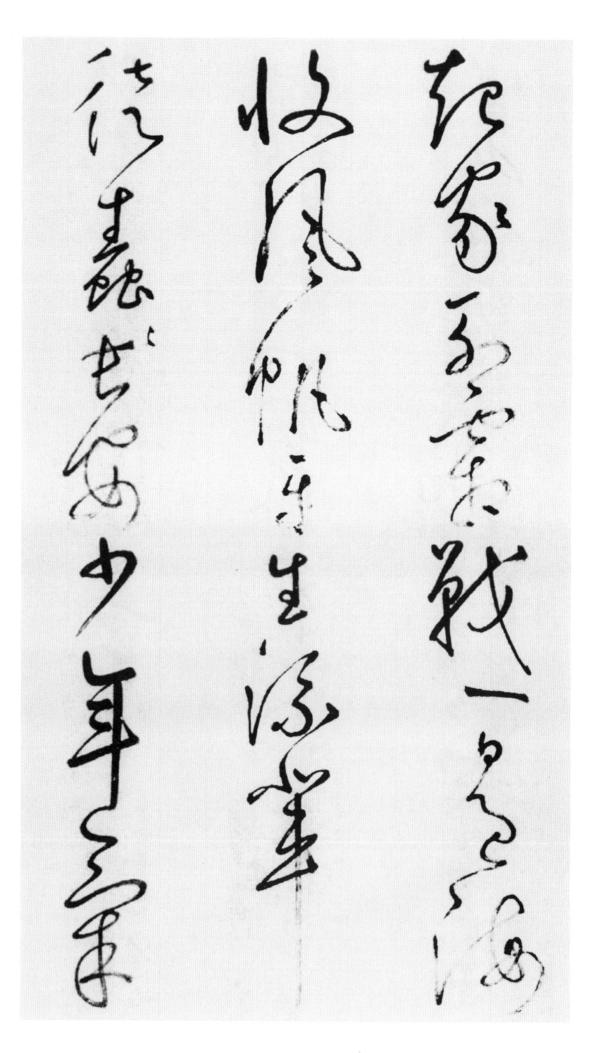

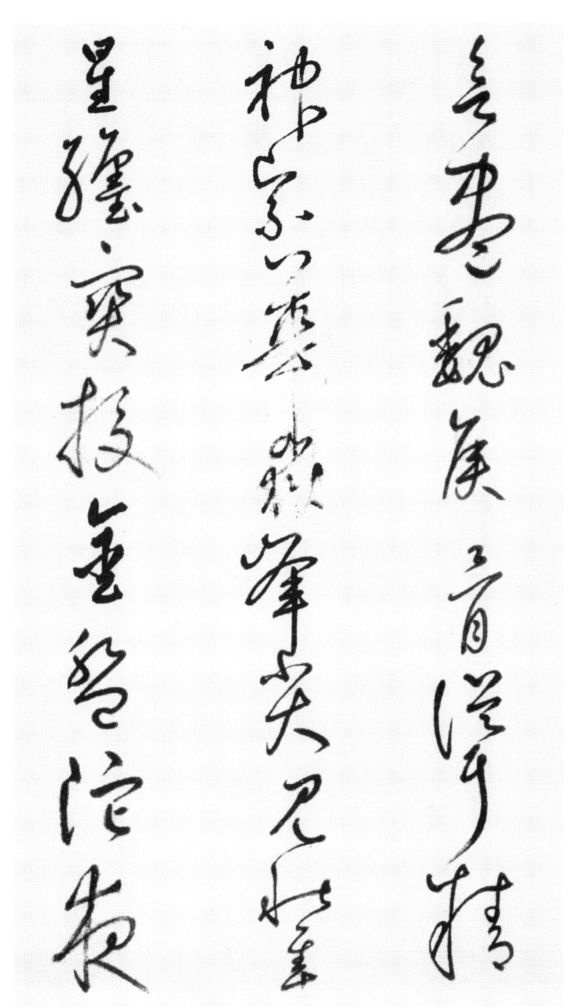

欲 하고자할 욕
盡 다할 진

魏 위나라 위
候 제후 후
骨 뼈 골
聳 솟을 용
精 정신 정
神 정신 신
緊 긴밀할 긴

華 화려할 화
嶽 큰산 악
峰 봉우리 봉
尖 뾰족할 첨
見 볼 견
秋 가을 추
隼 새매 준

星 별 성
纏 얽을 전
寶 보배 보
校 계교할 교
金 쇠 금
盤 쟁반 반
陀 땅이름 타

夜 밤 야

騎 말탈 기
天 하늘 천
駟 네말 사
超 넘을 초
天 하늘 천
河 물 하

欃 혜성 참
槍 혜성 창
熒 반짝일 형
惑 미혹할 혹
不 아니 불
敢 감히 감
動 움직일 동

翠 푸를 취
蕤 더부룩할 유
雲 구름 운
旓 깃발 소
相 서로 상
盪 움직일 탕
摩 문지를 마

吾 나 오
爲 하 위
子 아들 자
起 일어날 기
歌 노래 가
都 도읍 도
護 호위할 호

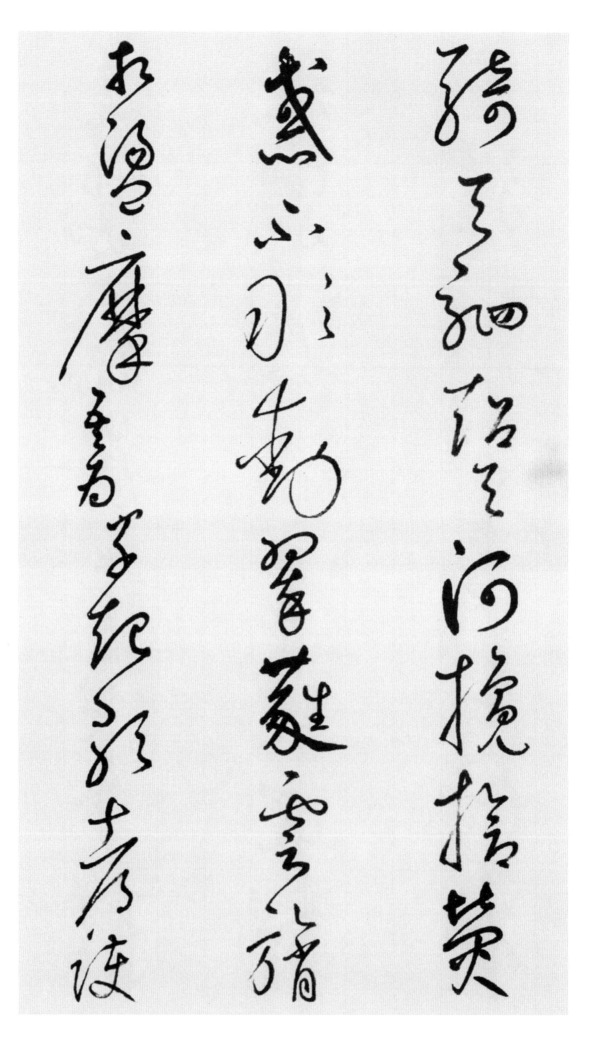

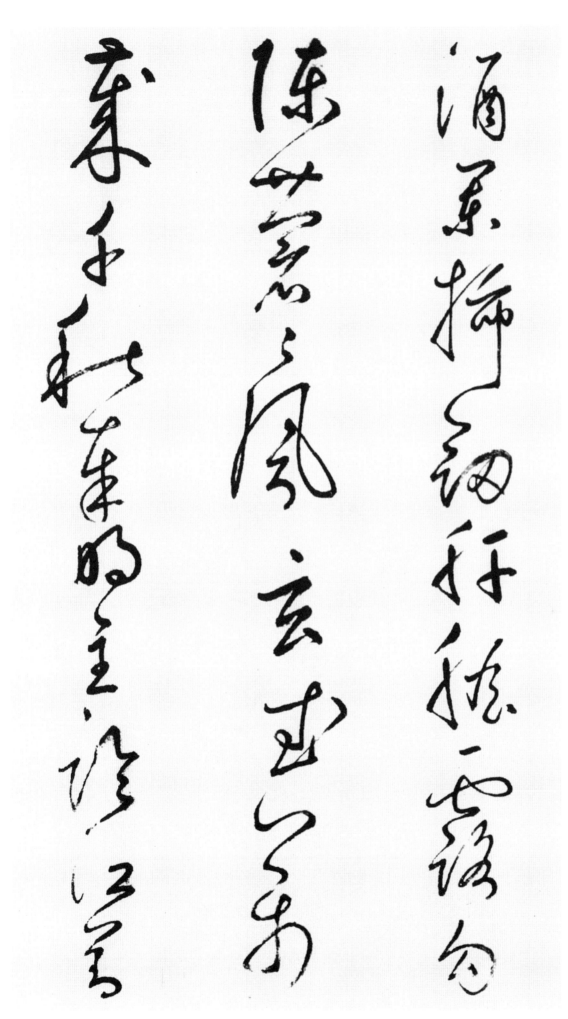

酒 술 주
闌 다할 란
插 꼽을 삽
劔 칼 검
肝 간 간
膽 쓸개 담
露 드러낼 로

句 굽을 구
陳 진칠 진
蒼 푸를 창
蒼 푸를 창
風 바람 풍
玄 검을 현
武 호반 무

萬 일만 만
歲 해 세
千 일천 천
秋 가을 추
奉 받들 봉
明 밝을 명
主 주인 주

臨 임할 림
江 강 강
節 절개 절

士 선비 사
安 어찌 안
足 족할 족
數 셈 수

右 오른 우
少 젊을 소
陵 능 릉
魏 위나라 위
將 장수 장
軍 군사 군
歌 노래 가

困 곤할 곤
學 배울 학
民 백성 민
書 글 서

右少陵魏將軍
歌困學民書

張生手持石鼓文，勸我試作石鼓歌。
少陵無人謫仙死，才薄將奈石鼓何。
周綱淩遲四海沸，宣王憤起揮天戈。
大開明堂受朝賀，諸侯劍佩鳴相磨。
蒐于岐陽騁雄俊，萬里禽獸皆遮羅。
鐫功勒成告萬世，鑿石作鼓隳嵯峨。
從臣才藝咸第一，揀選撰刻留山阿。
雨淋日炙野火燎，鬼物守護煩撝呵。
公從何處得紙本，毫髮盡備無差訛。
辭嚴義密讀難曉，字體不類隸與蝌。
年深豈免有缺畫，快劍斫斷生蛟鼉。
鸞翔鳳翥眾仙下，珊瑚碧樹交枝柯。
金繩鐵索鎖鈕壯，古鼎躍水龍騰梭。
陋儒編詩不收入，二

張 펼 장
生 날 생
手 손 수
持 가질 지
石 돌 석
鼓 북 고
文 글월 문

勸 권할 권
我 나 아
試 시도할 시
作 지을 작
石 돌 석
鼓 북 고
歌 노래 가

少 젊을 소
陵 능 릉
無 없을 무
人 사람 인
謫 귀양갈 적
仙 신선 선
死 죽을 사

才 재주 재
薄 엷을 박
將 장차 장
奈 어찌 내

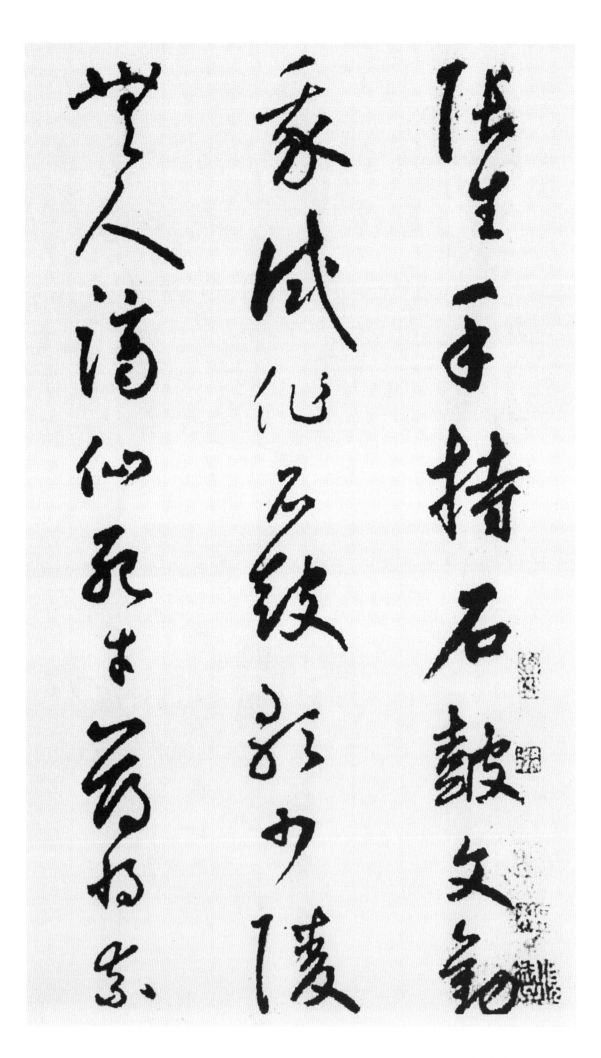

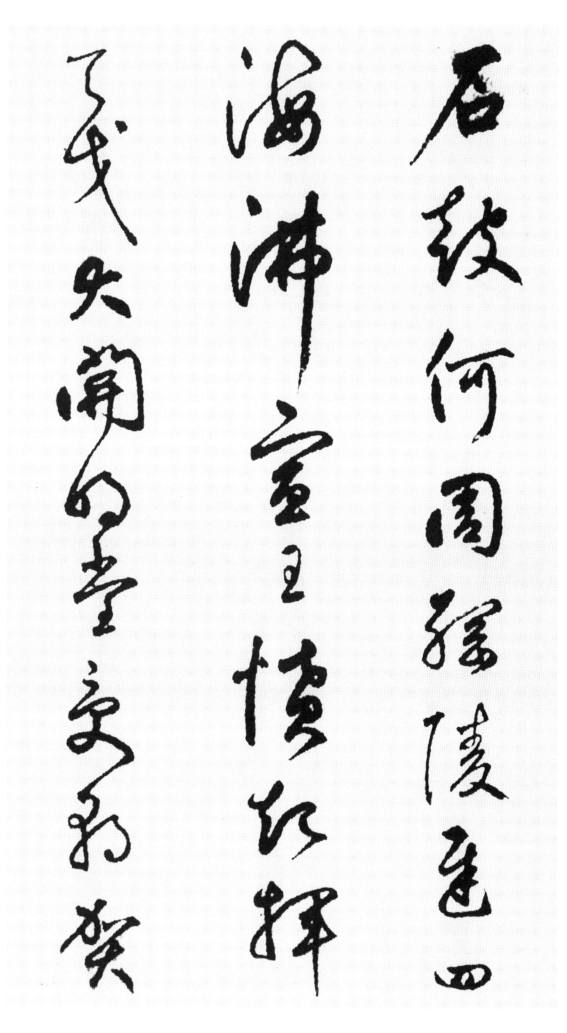

石 돌 석
鼓 북 고
何 어찌 하

周 주나라 주
綱 벼리 강
陵 능 릉
遲 더딜 지
四 넉 사
海 바다 해
沸 끓을 비

宣 펼 선
王 임금 왕
憤 분할 분
起 일어날 기
揮 휘두를 휘
天 하늘 천
戈 창 과

大 큰 대
開 열 개
明 밝을 명
堂 집 당
受 받을 수
朝 조정 조
賀 하례할 하

諸 여러 제
侯 벼슬 후
劒 칼 검
珮 패옥 패
鳴 울 명
相 서로 상
磨 갈 마

蒐 봄사냥 수
于 어조사 우
岐 나뉠 기
陽 볕 양
騁 말달릴 빙
雄 영웅 웅
俊 준걸 준

萬 일만 만
里 거리 리
禽 날짐승 금
獸 들짐승 수
皆 모두 개
遮 막을 차
羅 그물 라

鐫 새길 전
功 공로 공

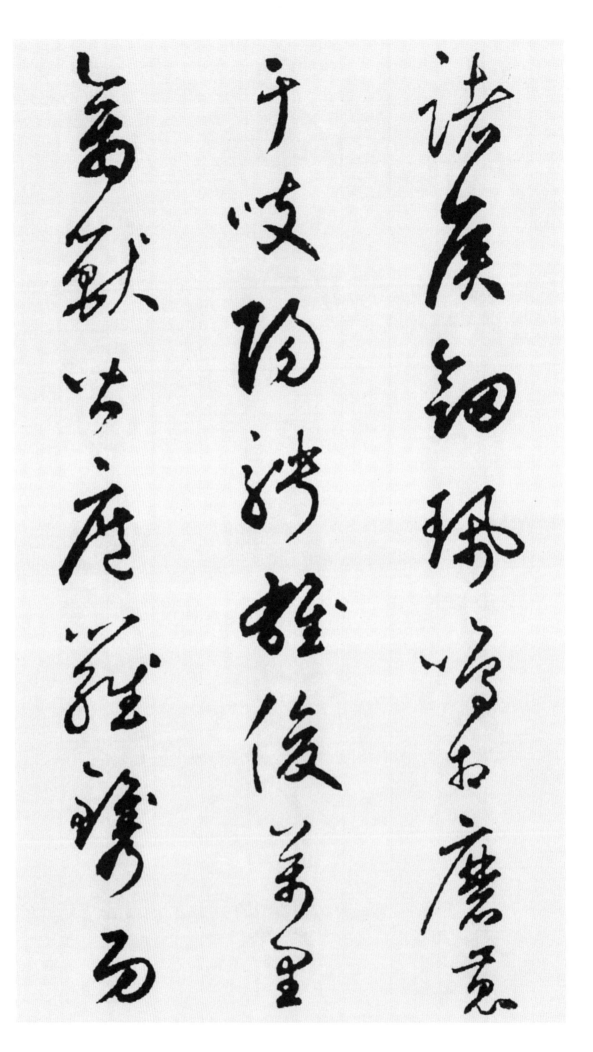

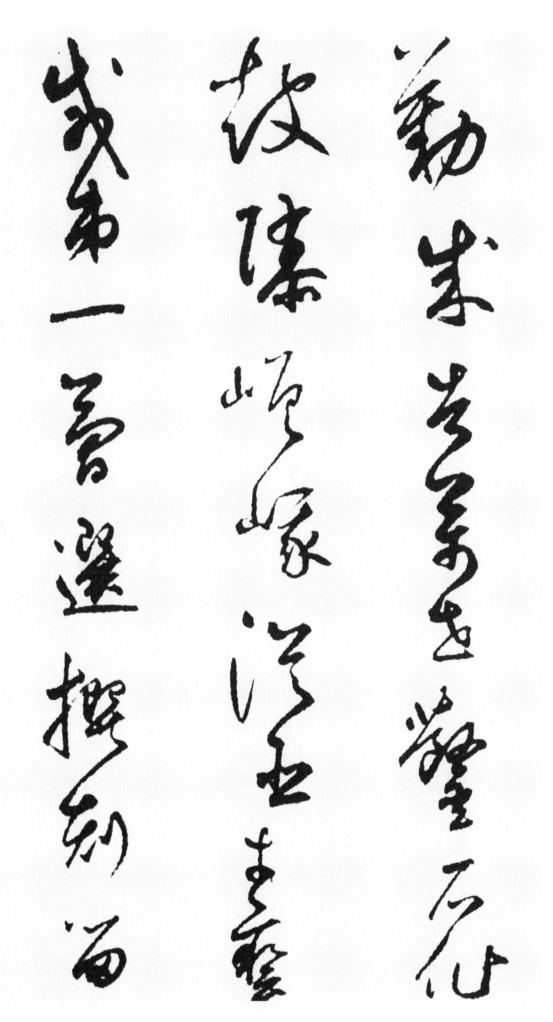

勒 새길 륵
成 이룰 성
告 알릴 고
萬 일만 만
世 세대 세

鑿 뚫을 착
石 돌 석
作 지을 작
鼓 북 고
隳 무너뜨릴 휴
嵯 산높을 차
峨 산높을 아

從 따를 종
臣 신하 신
才 재주 재
藝 재주 예
咸 모두 함
第 차례 제
一 한 일

簡 가릴 간
選 뽑을 선
撰 글지을 찬
刻 새길 각
留 머무를 류

山 뫼 산
阿 언덕 아

雨 비 우
淋 빗방울 림
日 해 일
炙 구울 자
野 들 야
火 불 화
燎 횃불 료

鬼 귀신 귀
物 사물 물
守 지킬 수
護 보호할 호
煩 번거로울 번
撝 휘두를 휘
訶 꾸짖을 가

公 벼슬 공
從 따를 종
何 어느 하
處 곳 처
得 얻을 득
紙 종이 지
本 근본 본

毫 털 호
髮 터럭 발

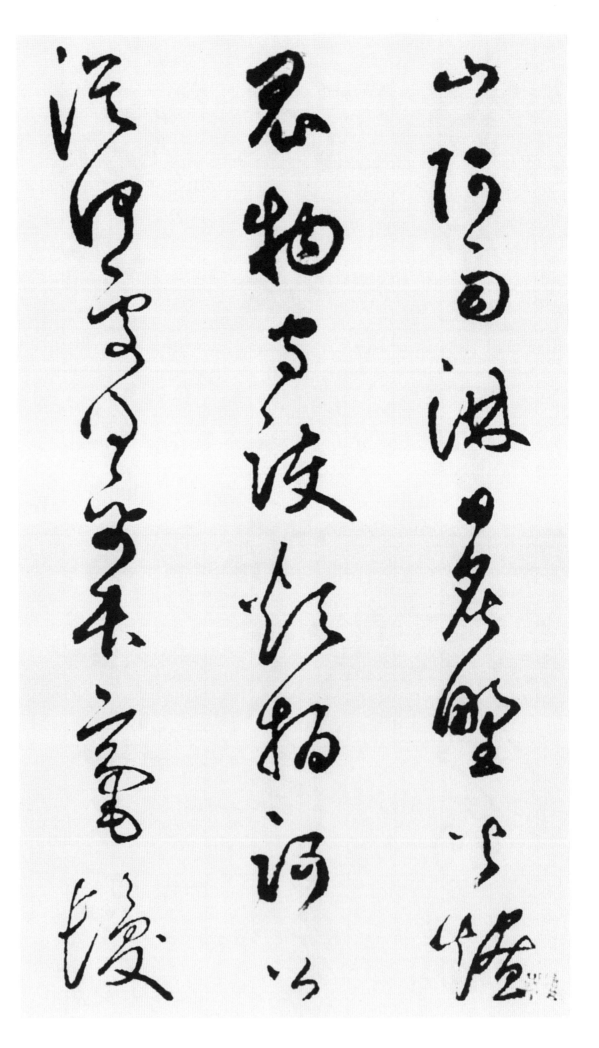

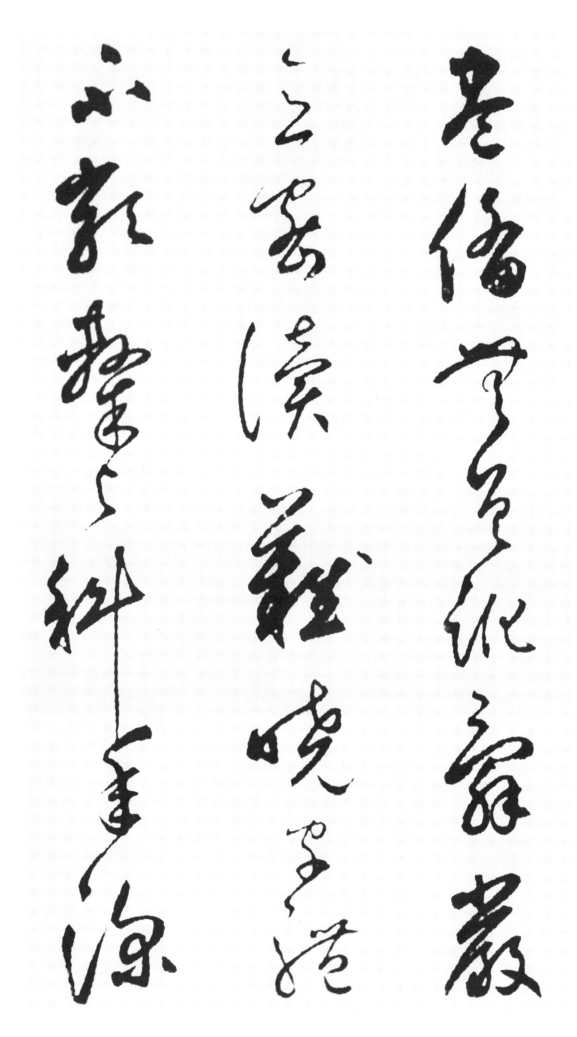

盡 다할 진
備 준비할 비
無 없을 무
差 차이날 차
訛 그릇될 와

辭 말씀 사
嚴 엄할 엄
意 뜻 의
密 세밀할 밀
讀 읽을 독
難 어려울 난
曉 새벽 효

字 글자 자
體 몸 체
不 아니 불
類 유사할 류
隷 종 예
與 더불 여
蝌 올챙이 과
※작가「科」로 씀.
年 해 년
深 깊을 심

豈　어찌 기
免　면할 면
有　있을 유
缺　빠질 결
畫　그을 획

快　빠를 쾌
劒　칼 검
斫　자를 작
斷　끊을 단
生　날 생
蛟　교룡 교
鼉　자라 타

鸞　난새 난
翔　날 상
鳳　봉황 봉
翥　날 저
衆　무리 중
仙　신선 선
下　내릴 하

珊　산호 산
瑚　산호 호
碧　푸를 벽
樹　나무 수
交　어긋날 교

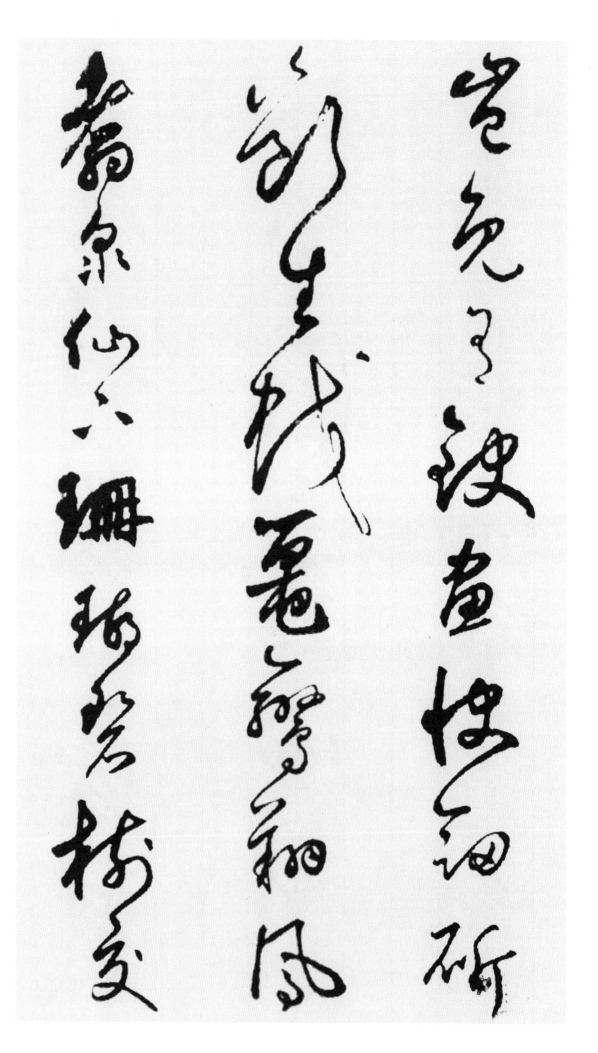

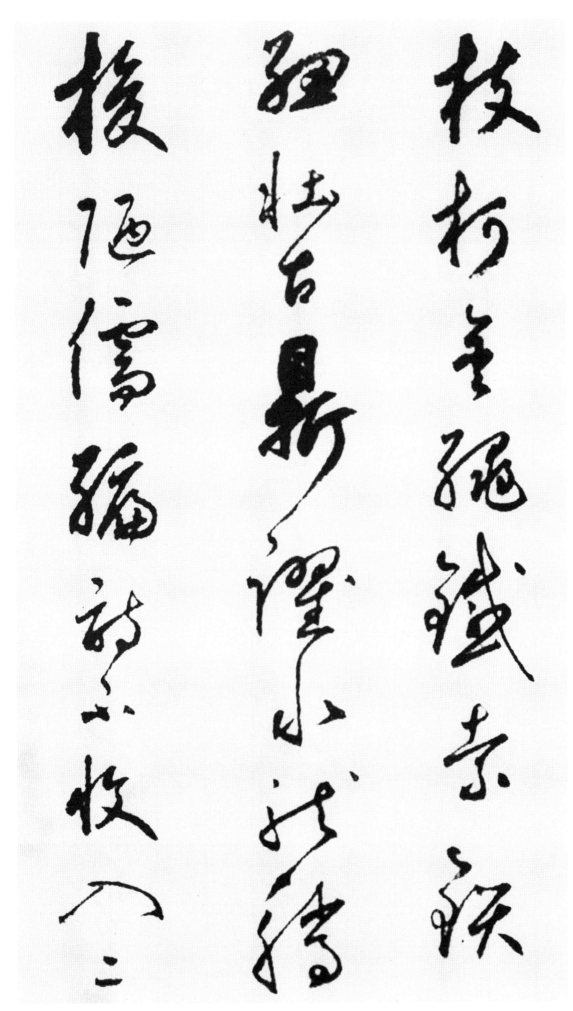

枝 가지 지
柯 가지 가

金 쇠 금
繩 줄 승
鐵 쇠 철
索 사슬 삭
鎖 사슬 쇄
紐 묶을 뉴
壯 웅장할 장

古 옛 고
鼎 솥 정
躍 뛸 약
水 물 수
龍 용 룡
騰 오를 등
梭 베틀북 사

陋 누추할 누
儒 선비 유
編 책 편
詩 글 시
不 아니 불
收 거둘 수
入 들 입

二 두 이

雅 고울 아
褊 좁을 변
迫 이를 박
無 없을 무
委 의젓할 위
蛇 뱀 사

孔 클 공
子 아들 자
西 서녘 서
行 갈 행
不 아닐 부
到 이를 도
秦 진나라 진

掎 당길 기
摭 오를 척
星 별 성
宿 별자리 수
遺 남길 유
羲 빛날 희
娥 팔선녀 아

嗟 탄식할 차

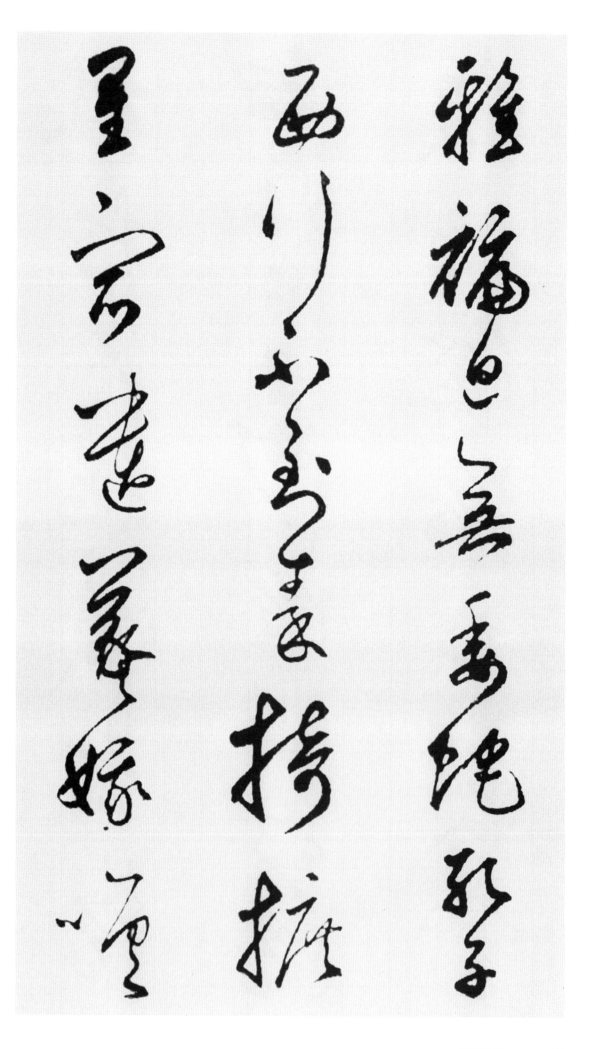

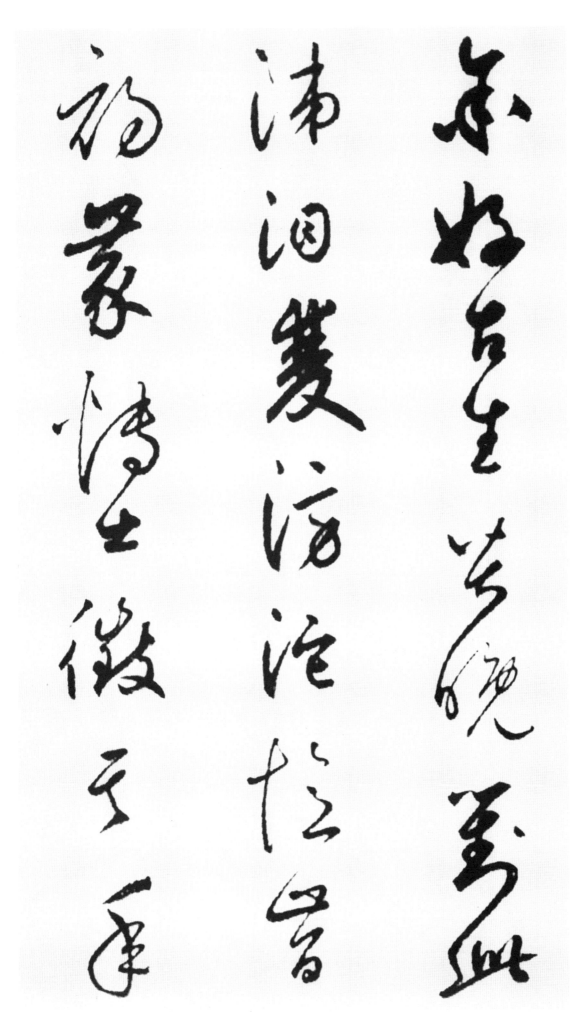

余 나 여
好 좋을 호
古 옛 고
生 날 생
苦 쓸 고
晚 늦을 만

對 대할 대
此 이 차
涕 눈물흘릴 체
泪 눈물흘릴 루
雙 둘 쌍
滂 비퍼부을 방
沱 비퍼부을 타

憶 기억할 억
昔 옛 석
初 처음 초
蒙 입을 몽
博 넓을 박
士 선비 사
徵 나타날 징

其 그 기
年 해 년

始 처음 시
改 고칠 개
稱 이를 칭
元 으뜸 원
和 화할 화

故 옛 고
人 사람 인
從 따를 종
軍 군사 군
在 있을 재
右 오른 우
輔 도울 보

爲 하 위
我 나 아
量 헤아릴 량
度 정도 도
掘 팔 굴
臼 절구 구
科 웅덩이 과

濯 씻을 탁
冠 갓 관

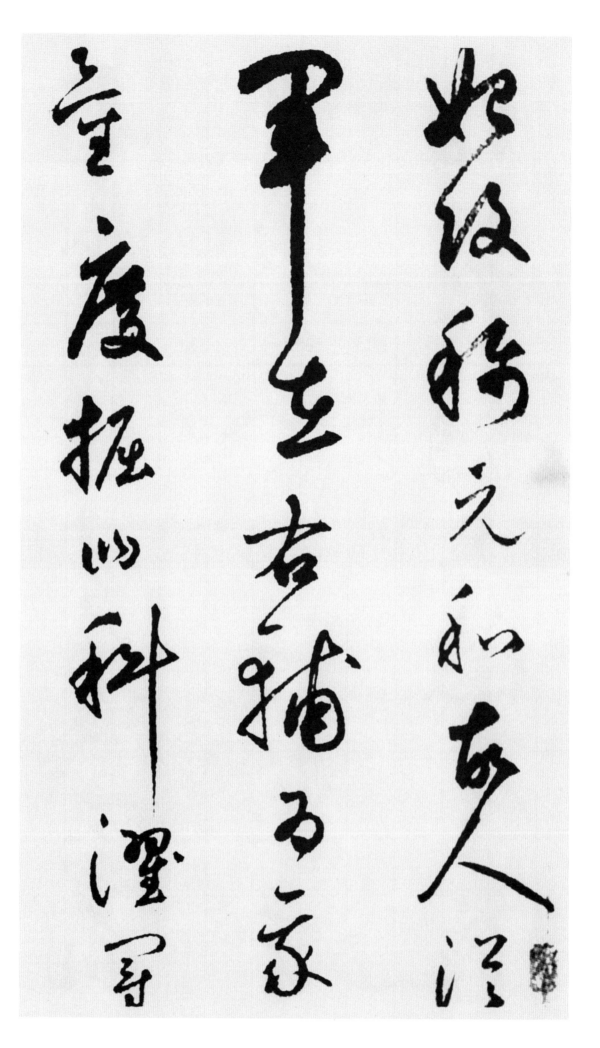

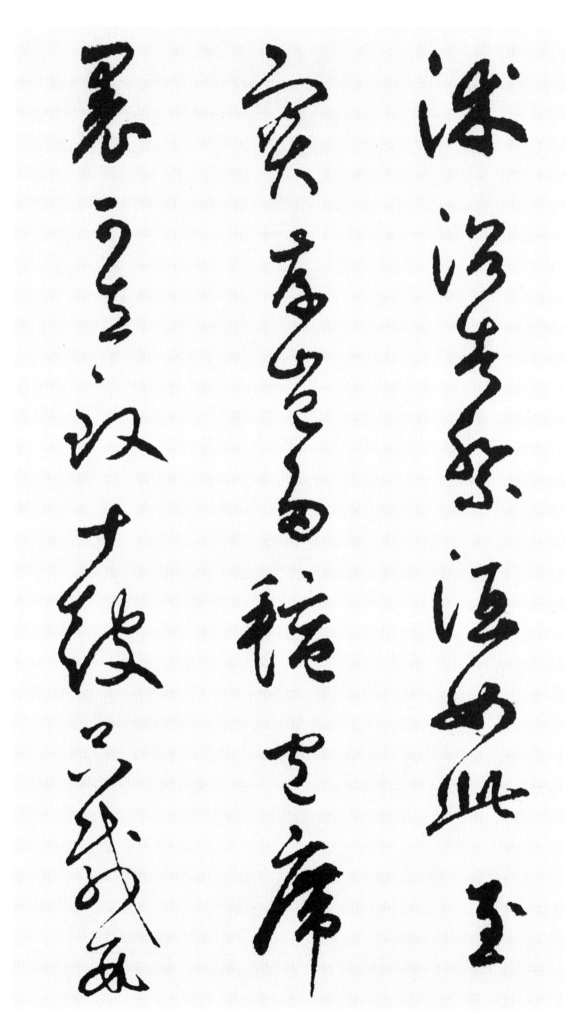

沐 씻을 목
浴 씻을 욕
告 알릴 고
祭 제사 제
酒 술 주

如 같을 여
此 이 차
至 지극할 지
寶 보배 보
存 있을 존
豈 어찌 기
多 많을 다

氈 담자리 전
包 쌀 포
席 자리 석
裏 쌀 과
可 가할 가
立 설 립
致 이를 치

十 열 십
鼓 북 고
只 다만 지
載 실을 재
數 셈 수

駱 낙타 락
駝 낙타 타

薦 천거할 천
諸 여러 제
太 클 태
廟 사당 묘
比 비교할 비
郜 고나라 고
鼎 솥 정

光 빛 광
價 값 가
豈 어찌 기
止 그칠 지
百 일백 백
倍 갑절 배
過 넘을 과

聖 성스러울 성
恩 은혜 은
若 같을 약
許 허락할 허
留 머무를 류
太 클 태

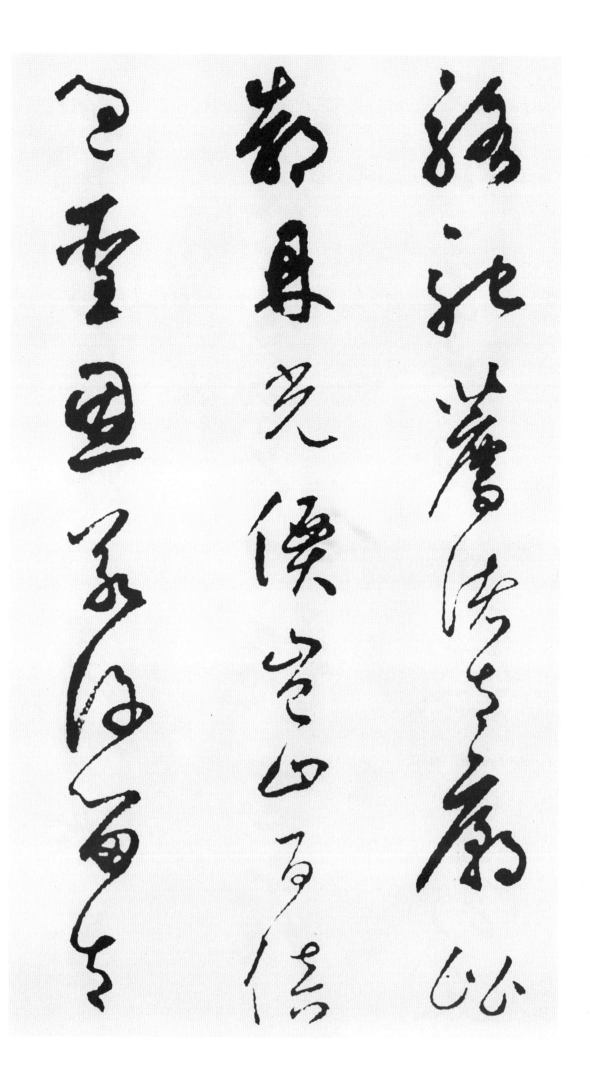

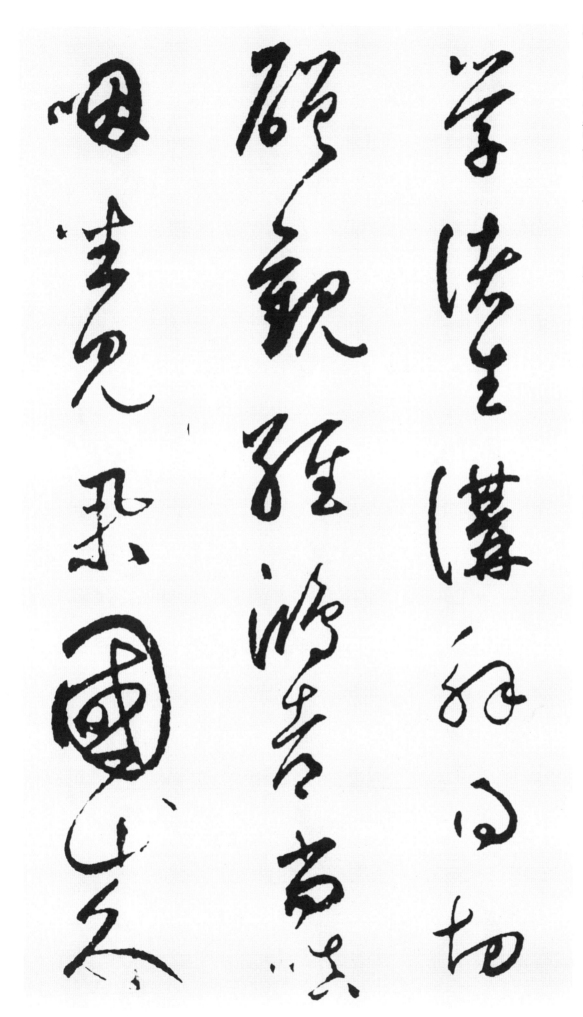

學 배울 학

諸 여러 제
生 살 생
講 강의할 강
解 풀 해
得 얻을 득
切 끊을 절
磋 갈 차

觀 볼 관
經 지날 경
鴻 큰기러기 홍
都 도읍 도
尚 오히려 상
嗔 기운성할 진
咽 흐느낄 열

坐 앉을 좌
見 볼 견
擧 들 거
國 나라 국
來 올 래

奔 바쁠 분
波 물결 파

剜 깎을 완
苔 이끼 태
剔 후벼낼 척
蘚 이끼 선
露 드러날 로
節 마디 절
角 뿔 각

安 편안 안
置 둘 치
妥 평온할 타
帖 타첩할 첩
平 고를 평
不 아니 불
頗 치우칠 파

大 큰 대
廈 집 하
深 깊을 심
嚴 엄할 엄
※작가 오기 표시함.
簷 추녀 첨
※끝 부분(p.88)에 추가
　표시함

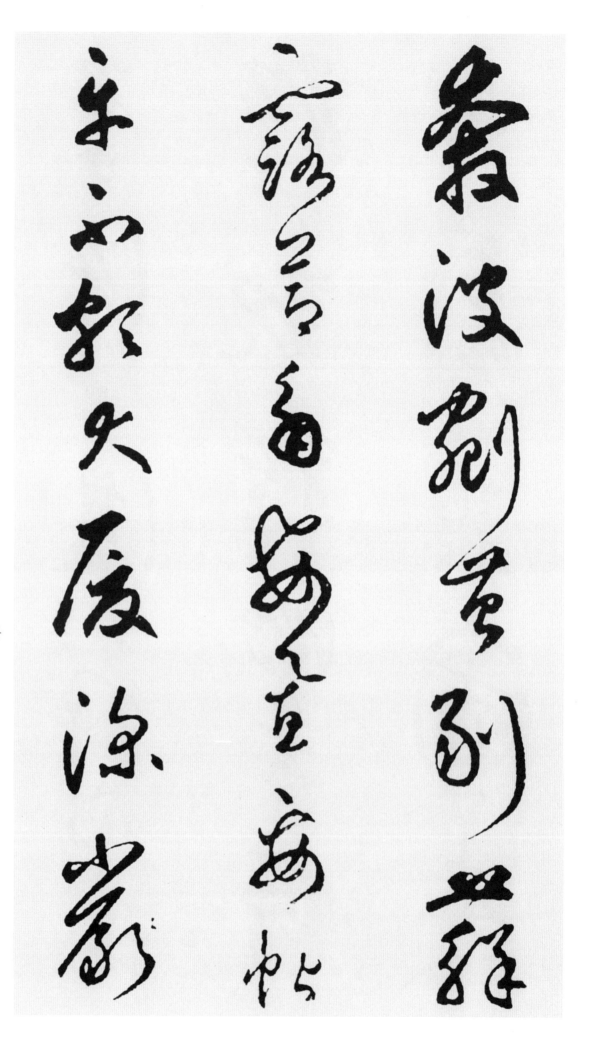

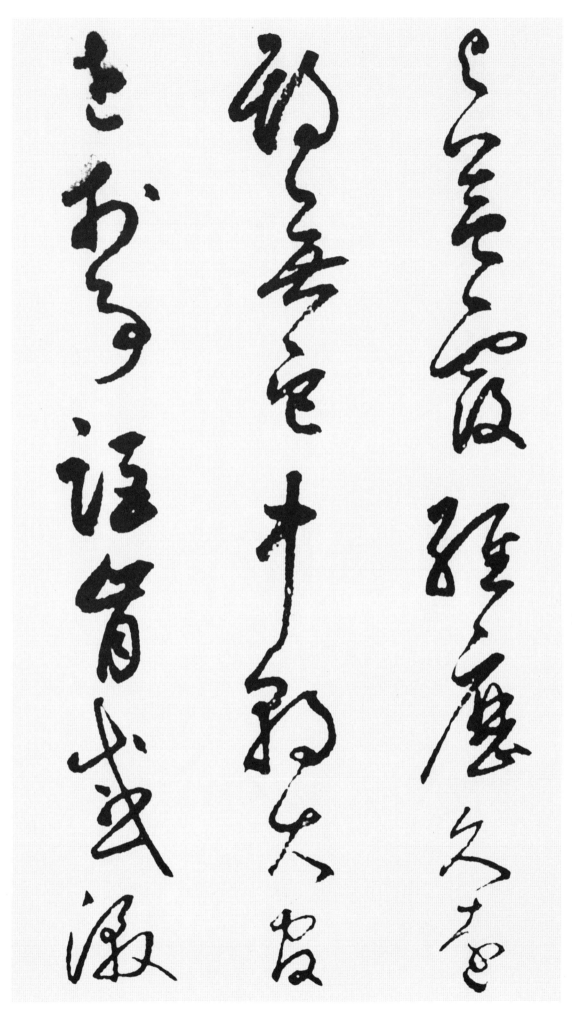

與 더불 여
盖 덮을 개
覆 가릴 복

經 지날 경
歷 지낼 력
久 오랠 구
遠 멀 원
期 기약 기
無 없을 무
他 다를 타
※古字인 同意의 它로
　 씀.

中 가운데 중
朝 아침 조
大 큰 대
官 벼슬 관
老 노련할 노
於 어조사 어
事 일 사

詎 어찌 거
肯 마땅할 긍
感 느낄 감
激 격렬할 격

徒 공연히 도
媕 머뭇거릴 암
娿 머뭇거릴 아

牧 칠 목
童 아이 동
敲 두드릴 고
火 불 화
牛 소 우
礪 갈 려
角 뿔 각

誰 누구 수
復 다시 부
著 붙을 착
手 손 수
爲 하 위
摩 어루만질 마
挲 어루만질 사

日 날 일
銷 사라질 소
月 달 월
爍 녹일 삭
※鑠(삭)의 뜻임.
就 곧 취

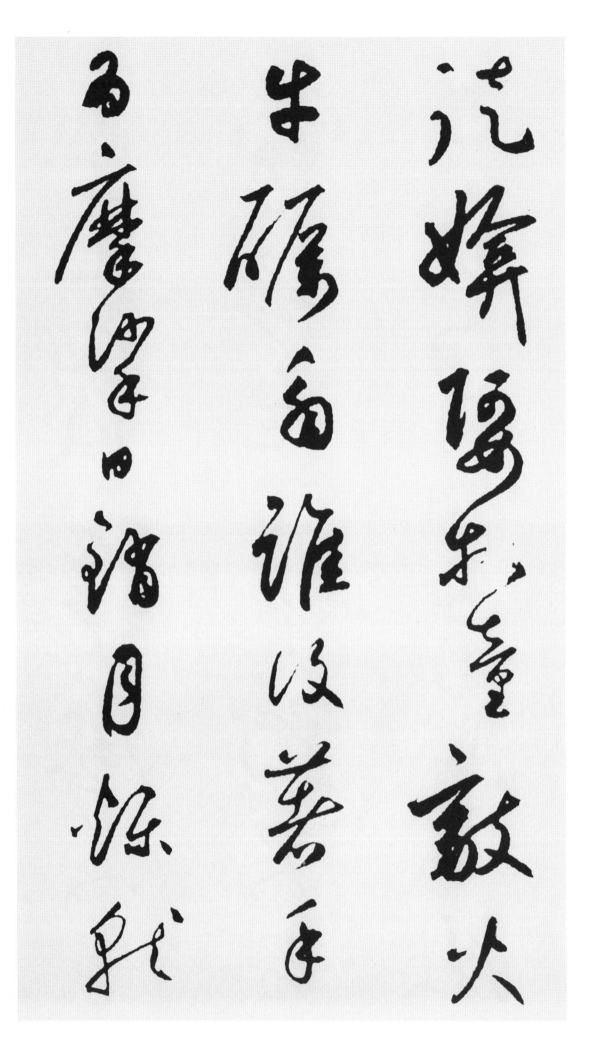

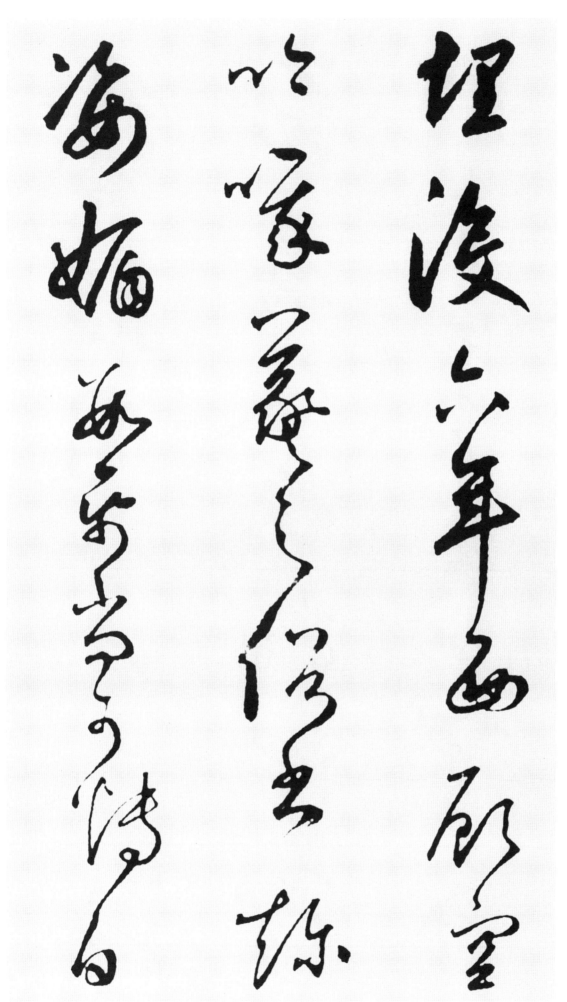

埋 문을 매
沒 없어질 몰

六 여섯 륙
年 해 년
西 서녘 서
顧 돌아볼 고
空 빌 공
吟 읊을 음
哦 읊을 아

羲 빛날 희
之 갈 지
俗 속될 속
書 글 서
趁 따를 진
姿 모양 자
媚 아리따울 미

數 몇 수
紙 종이 지
尙 숭상할 상
可 가할 가
博 노름 박
白 흰 백

鵝 거위 아

繼 이을 계
周 주나라 주
八 여덟 팔
代 세대 대
爭 다툴 쟁
戰 싸움 전
罷 마칠 파

無 없을 무
人 사람 인
收 거둘 수
拾 주을 습
理 이치 리
則 곧 즉
那 어찌 나

方 바야흐로 방
今 이제 금
太 큰 태
平 평탄할 평
日 날 일
無 없을 무
事 일 사

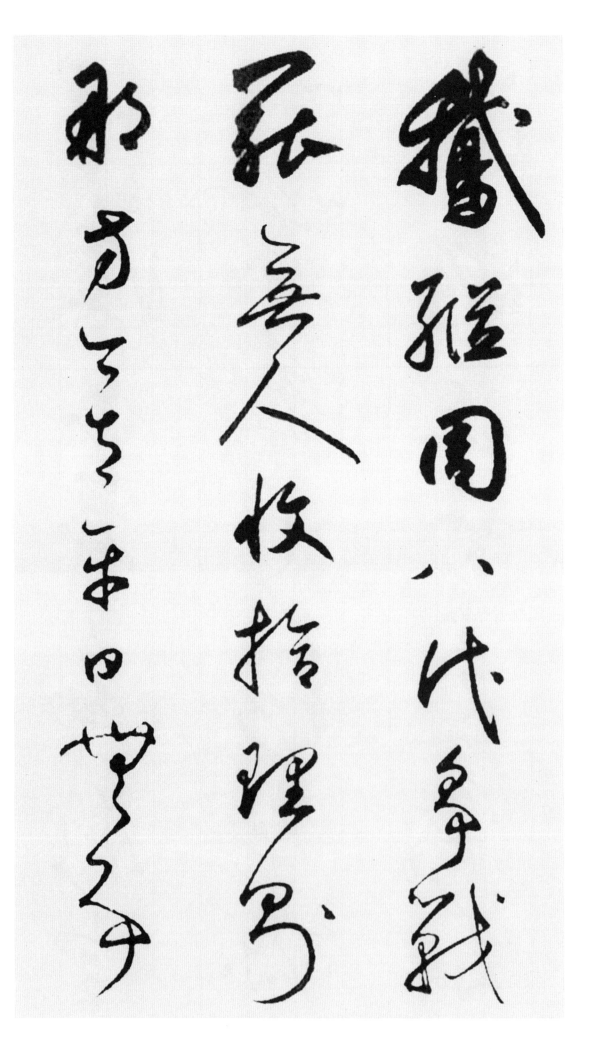

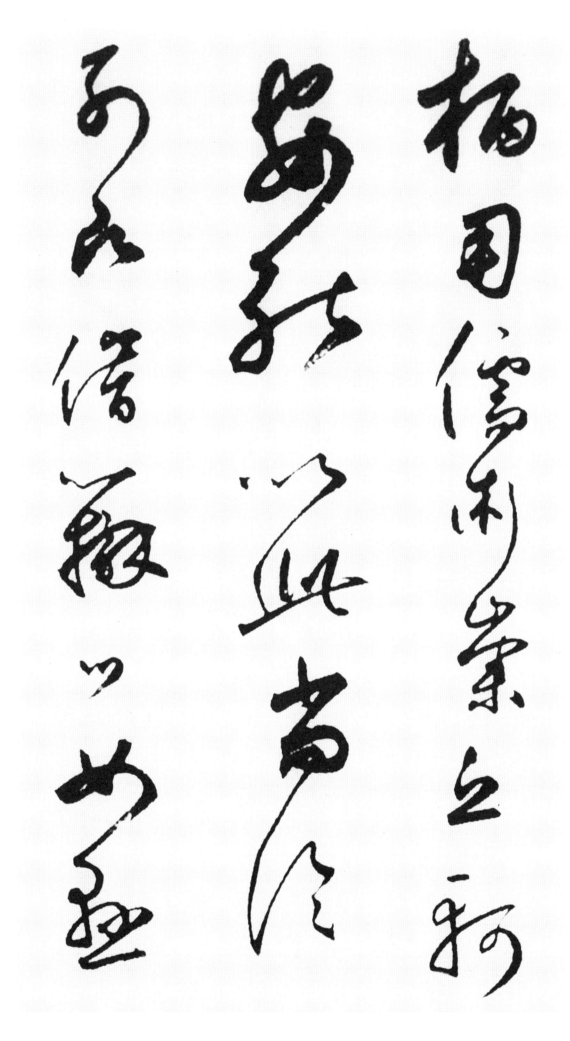

柄 존중할 병
用 쓸 용
儒 선비 유
術 꾀 술
崇 숭상할 숭
丘 언덕 구
軻 멍에 가

安 어찌 안
能 능할 능
以 써 이
此 이 차
尙 숭상할 상
※原詩에는 上으로 기
　록.
論 토론할 론
列 벌일 렬

願 원할 원
借 빌릴 차
辯 변론할 변
口 입 구
如 같을 여
縣 걸 현

河 물 하

石 돌 석
鼓 북 고
之 갈 지
歌 노래 가
止 그칠 지
於 어조사 어
此 이 차

嗚 탄식할 오
呼 울 호
吾 나 오
意 뜻 의
其 그 기
蹉 넘어질 차
跎 넘어질 타

籤 추녀 첨
※p.82에 누락분 추가
 기록함.

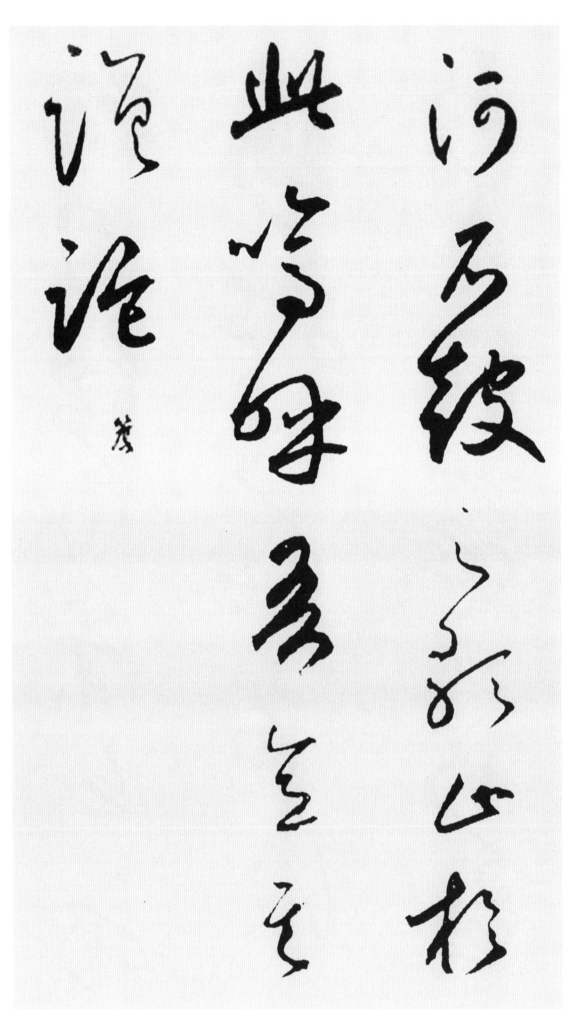

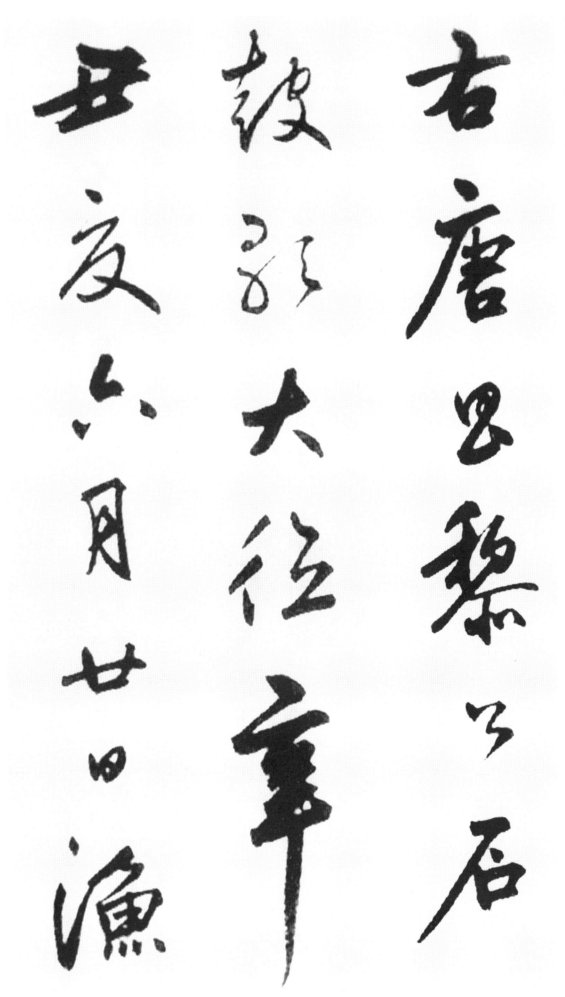

右 오른 우
唐 당나라 당
昌 창성할 창
黎 검을 려
公 벼슬 공
石 돌 석
鼓 북 고
歌 노래 가

大 큰 대
德 큰 덕
辛 여덟째천간 신
丑 둘째지지 축
夏 여름 하
六 여섯 륙
月 달 월
廿 스물 입
日 날 일

漁 고기잡을 어

陽　볕 양
困　곤할 곤
學　배울 학
民　백성 민
鮮　고울 선
于　어조사 우
樞　지도리 추
伯　맏 백
幾　그 기
甫　클 보
書　글 서

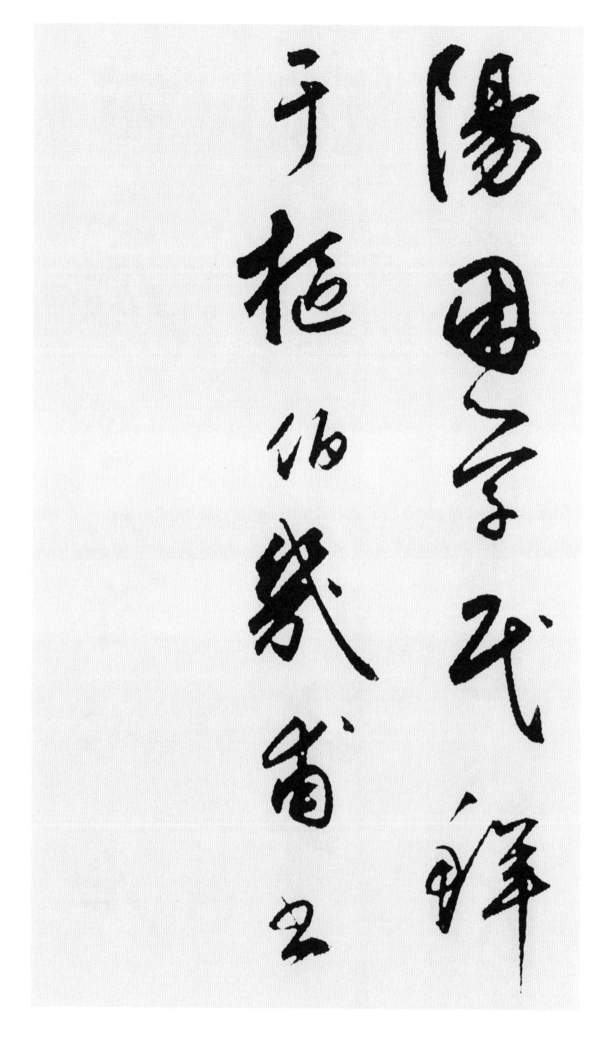

國子先生晨入太學，招諸生立館下，誨之曰：業精於勤荒於嬉，行成於思毀於隨。方今聖賢相逢，治具畢張，拔去兇邪，登崇畯良，占小善者率以錄，名一藝者無不庸，爬羅剔抉，刮垢磨光，蓋有幸而獲選，孰云多而不揚，諸生業患不能精，無患有司之不明，行患不能成，無患有司之不公。

言未既，有笑於列者曰：先生欺余哉，弟子事先生，於茲有年矣。先生口不絕吟於六藝之文，手不停披於百家之編，記事者必提其要，纂言者必鉤其玄，貪多務得，細大不捐，焚膏油以繼晷，恆兀兀以窮年，先生之業可謂勤矣。

抵排異端，攘斥佛老，補苴罅漏，張皇幽眇，尋墜緒之茫茫，獨旁搜而遠紹，障百川而東之，迴狂瀾於既倒，先生之於儒可謂勞矣。沉浸醲郁，含英咀華，作為文章，其書滿家，上規姚姒，渾渾無涯，周誥殷盤，佶屈聱牙，春秋謹嚴，左氏浮誇，易奇而法，詩

域之外何々

統之隨言

用行雖脩

顯指象猶

佳錢家廉

...

...苓也

右韓文公進學解

※본 作品은 하단 부분
 화재로 글자가 망실된
 것이 있음.

國 나라 국
子 아들 자
先 먼저 선
生 날 생

晨 새벽 신
入 들 입
太 클 태
學 배울 학

招 부를 초
諸 여러 제
生 날 생

立 설 립
館 집 관
下 아래 하

誨 가르칠 회
之 갈 지
曰 가로 왈

業 일 업
精 자세할 정
於 어조사 어
勤 부지런할 근

荒 황폐할 황
于 어조사 우
嬉 놀 희

行 다닐 행
成 이룰 성
于 어조사 우
思 생각 사

毁 훼어질 훼
于 갈 우
隨 따를 수

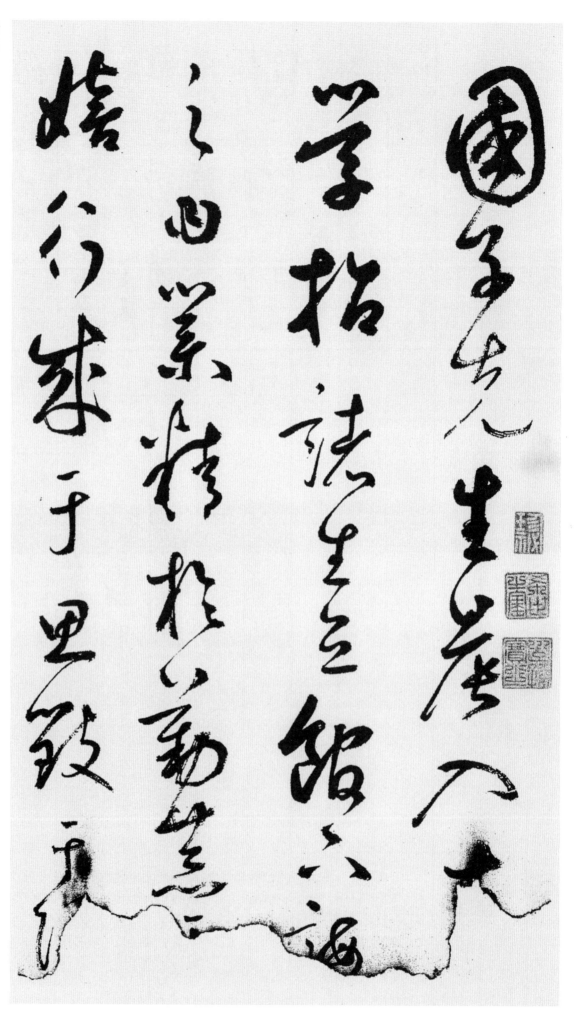

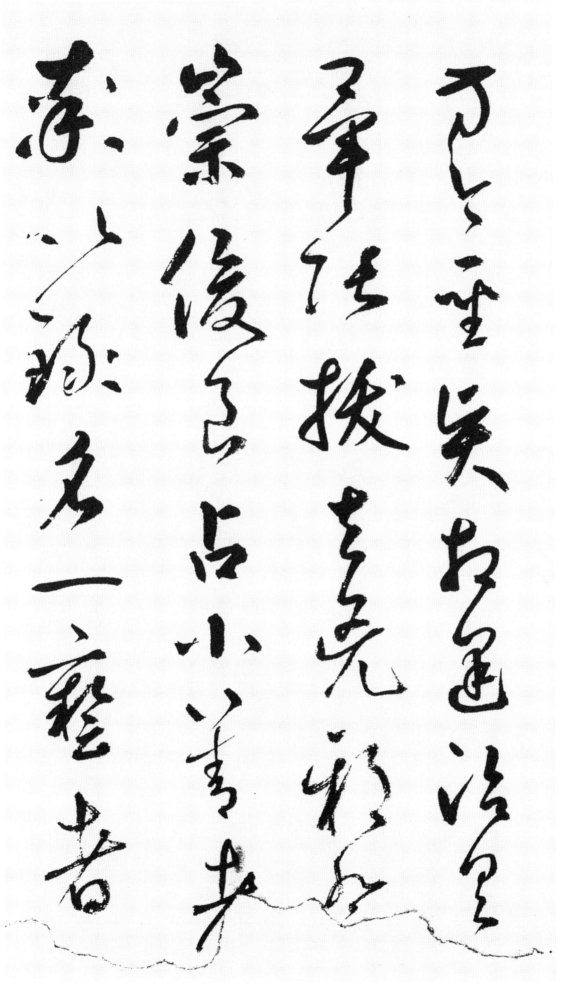

方 바야흐로 방
今 이제 금
聖 성스러울 성
賢 어질 현
相 서로 상
逢 만날 봉

治 다스릴 치
具 갖출 구
畢 마칠 필
張 펼 장

拔 뺄 발
去 없앨 거
兇 나쁠 흉
邪 사악할 사

登 오를 등
崇 숭상할 숭
俊 뛰어날 준
良 어질 량

占 가질 점
小 작을 소
善 착할 선
者 놈 자
率 솔선할 솔
以 써 이
錄 기록할 록

名 이름 명
一 한 일
藝 재주 예
者 놈 자

無 없을 무
不 아니 불
容 용납할 용

爬 긁을 파
羅 그물 라
剔 발라낼 척
抉 긁어낼 결

刮 깎을 괄
垢 때 구
磨 갈 마
光 빛 광

蓋 대개 개
有 있을 유
幸 다행 행
而 말이을 이
獲 얻을 획
選 고를 선

孰 누구 숙
云 이를 운
多 많을 다
而 말이을 이
不 아니 불
揚 드날릴 양

諸 여러 제
生 날 생
業 일 업
患 근심 환
不 아니 불
能 능할 능
精 자세할 정

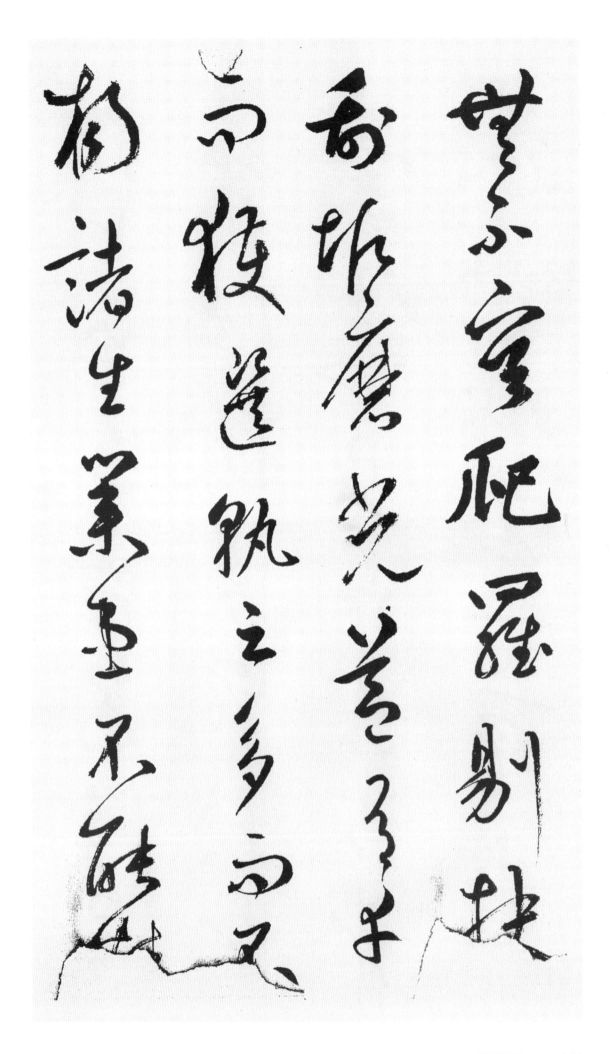

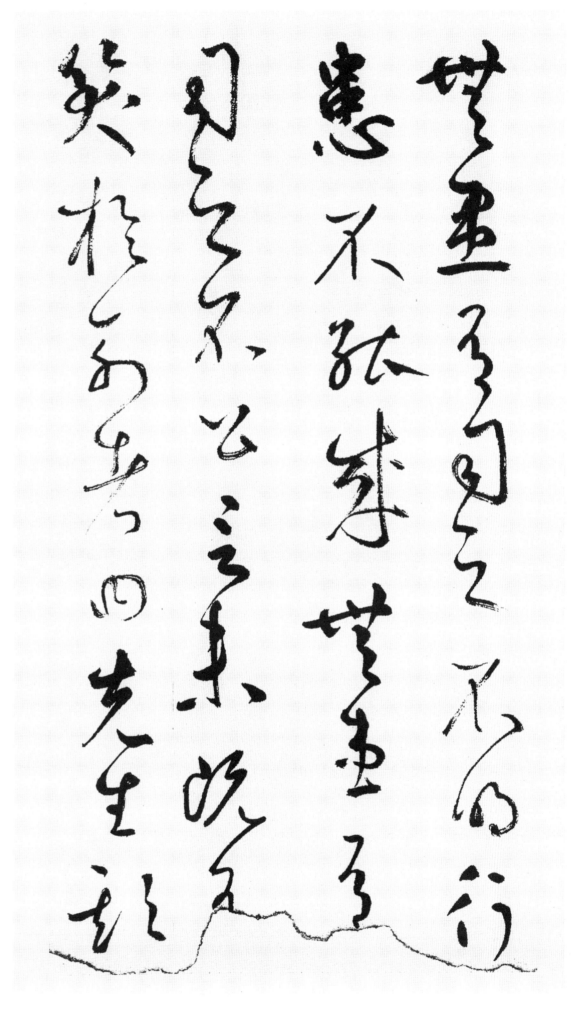

無 없을 무
患 근심 환
有 있을 유
司 맡을 사
之 갈 지
不 아니 불
明 밝을 명

行 다닐 행
患 근심 환
不 아니 불
能 능할 능
成 이룰 성

無 없을 무
患 근심 환
有 있을 유
司 맡을 사
之 갈 지
不 아니 불
公 공평할 공

言 말씀 언
未 아닐 미
旣 끝낼 기

有 있을 유
笑 웃음 소
於 어조사 어
列 줄 렬
者 놈 자
曰 가로 왈

先 먼저 선
生 날 생
欺 속일 기

余 나 여
哉 어조사 재

弟 제자 제
子 아들 자
事 일 사
先 먼저 선
生 날 생
於 어조사 어
此 이 차
有 있을 유
年 해 년
矣 어조사 의

先 먼저 선
生 날 생
口 입 구
不 아닐 부
絶 끊을 절
吟 읊을 음
於 어조사 어
六 여섯 륙
藝 재주 예
之 갈 지
文 글월 문

手 손 수
不 아닐 부
停 머무를 정
披 펼칠 피
百 일백 백
家 집 가
之 갈 지
※일부 망실.

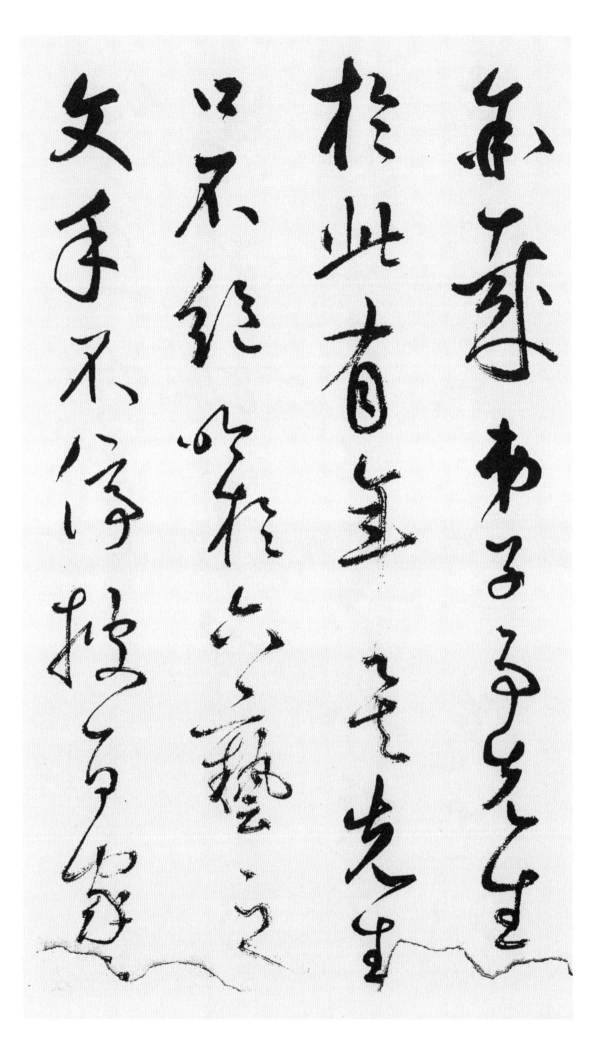

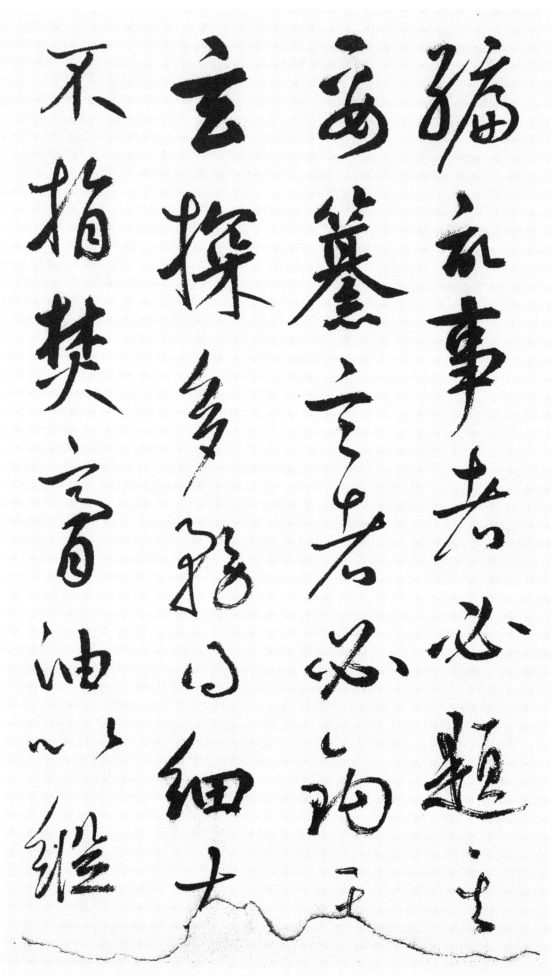

編 책 편

記 기록할 기
事 일 사
者 놈 자

必 반드시 필
題 적을 제
其 그 기
要 중요할 요

纂 모을 찬
言 말씀 언
者 놈 자

必 반드시 필
鉤 규명할 구
其 그 기
玄 오묘할 현

探 찾을 탐
多 많을 다
務 힘쓸 무
得 얻을 득

細 세세할 세
大 큰 대
不 아니 불
捐 버릴 연

焚 태울 분
膏 기름 고
油 기름 유
以 써 이
繼 이을 계

晷 그림자 귀

嘗 맛볼 상
兀 우뚝할 올
兀 우뚝할 올
以 써 이
窮 다할 궁
年 해 년

先 먼저 선
生 날 생
之 갈 지
業 일 업

可 가할 가
謂 이를 위
勤 수고로울 근
※勤의 뜻으로도 통함.
矣 어조사 의

抵 막을 저
排 물리칠 배
異 다를 이
端 끝 단

攘 물리칠 양
斥 물리칠 척
老 늙을 로
氏 성 씨

補 보충할 보
苴 기울 저
罅 틈 하
漏 셀 루

張 펼 장

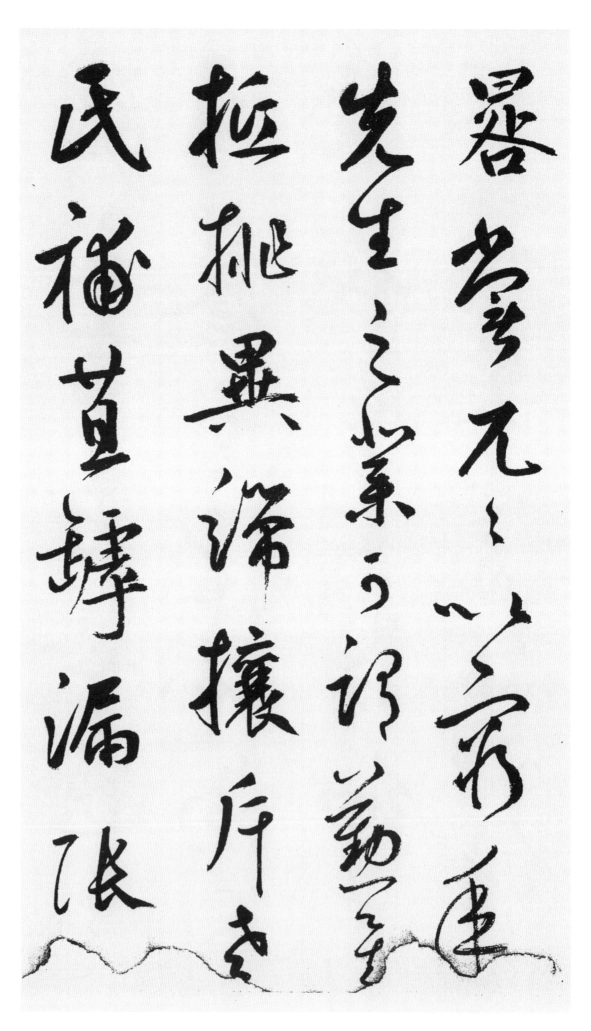

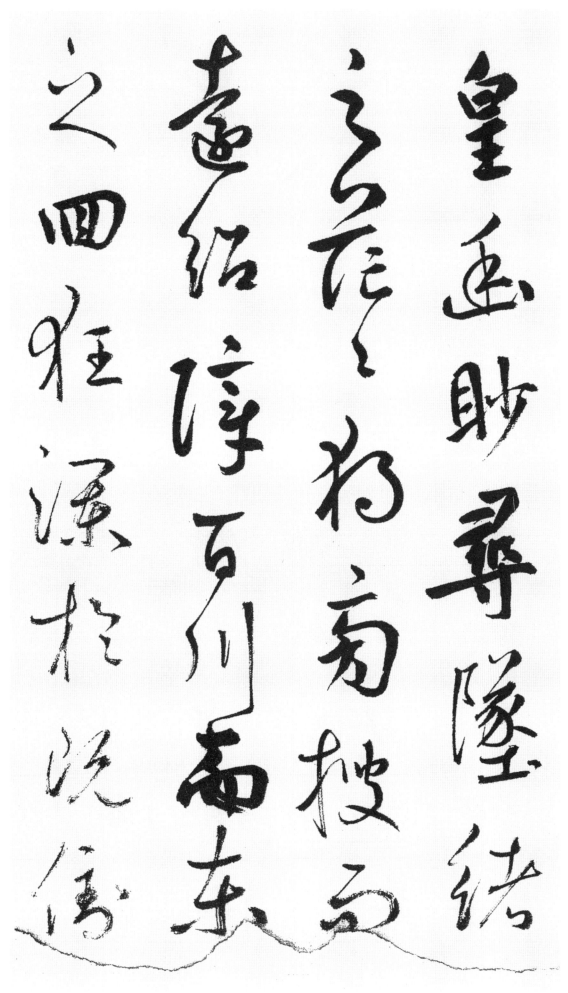

皇　크게할 황
幽　그윽할 유
眇　아득할 묘

尋　찾을 심
墜　떨어질 추
緒　실마리 서
之　갈 지
茫　멀 망
茫　멀 망

獨　홀로 독
旁　널리 방
搜　찾을 수
而　말이을 이
遠　멀 원
紹　이을 소

障　막을 장
百　일백 백
川　시내 천
而　말이을 이
東　동녘 동
之　갈 지

回　돌 회
狂　미칠 광
瀾　큰물결 란
於　어조사 어
旣　이미 기
倒　거꾸로 도

先 먼저 선
生 날 생
之 갈 지
於 어조사 어
儒 선비 유

可 가할 가
謂 이를 위
有 있을 유
勞 수고로울 로
矣 어조사 의

沉 깊을 심
浸 빠질 침
醲 전국술 농
郁 술권할 우

含 머금을 함
英 꽃부리 영
咀 씹을 저
華 화려할 화

作 지을 작
爲 하 위
文 글월 문
章 글 장

其 그 기
書 글 서
滿 찰 만
家 집 가

上 윗 상
規 엿볼 규
姚 예쁠 요

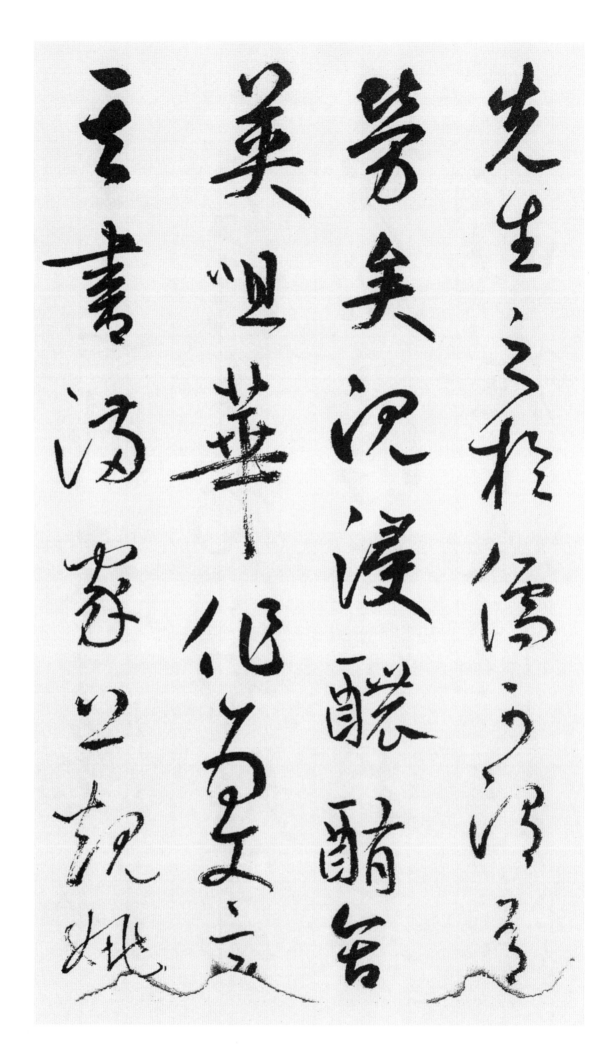

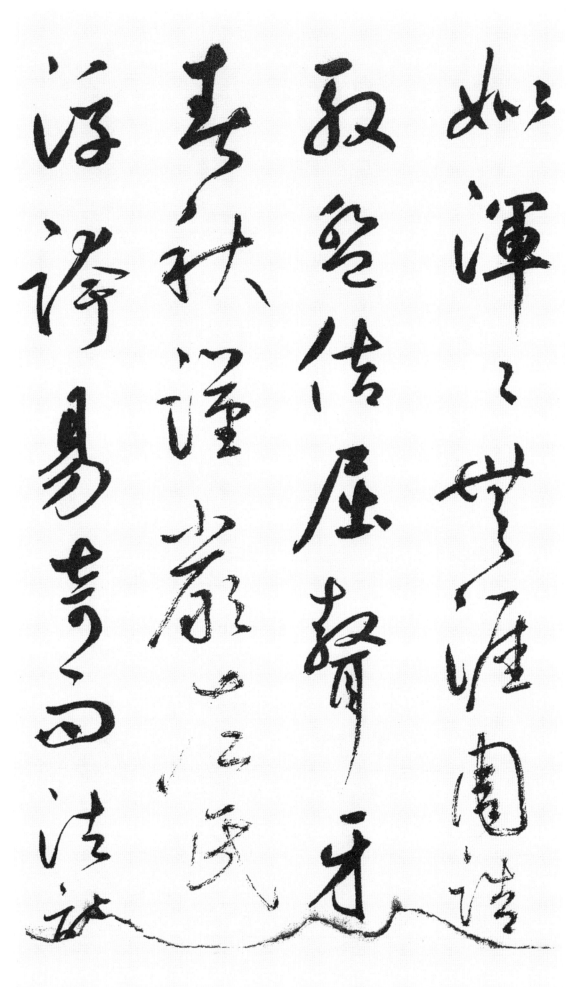

姒 맏며느리 사

渾 섞일 혼
渾 섞일 혼
無 없을 무
涯 물가 애

周 주나라 주
誥 문체 고
殷 은나라 은
盤 쟁반 반

佶 건장할 길
屈 강할 굴
聱 듣지않을 오
牙 어금니 아

春 봄 춘
秋 가을 추
謹 삼가 근
嚴 엄할 엄

左 왼 좌
氏 성씨 씨
浮 뜰 부
誇 과장할 과

易 바꿀 역
奇 기이할 기
而 말이을 이
法 법 법

詩 글 시

正 바를 정
而 말이을 이
葩 화려한꽃 파

不 아니 불
逮 미칠 체
莊 건장할 장
騷 시끄러울 소

太 클 태
史 사기 사
所 바 소
錄 기록할 록

子 아들 자
雲 구름 운
相 서로 상
如 같을 여

同 한가지 동
聲 소리 성
異 다를 이
曲 곡조 곡

先 먼저 선
生 날 생
之 갈 거
於 어조사 어
文 글월 문

可 가할 가
謂 이를 위
宏 클 굉
其 그 기
中 가운데 중

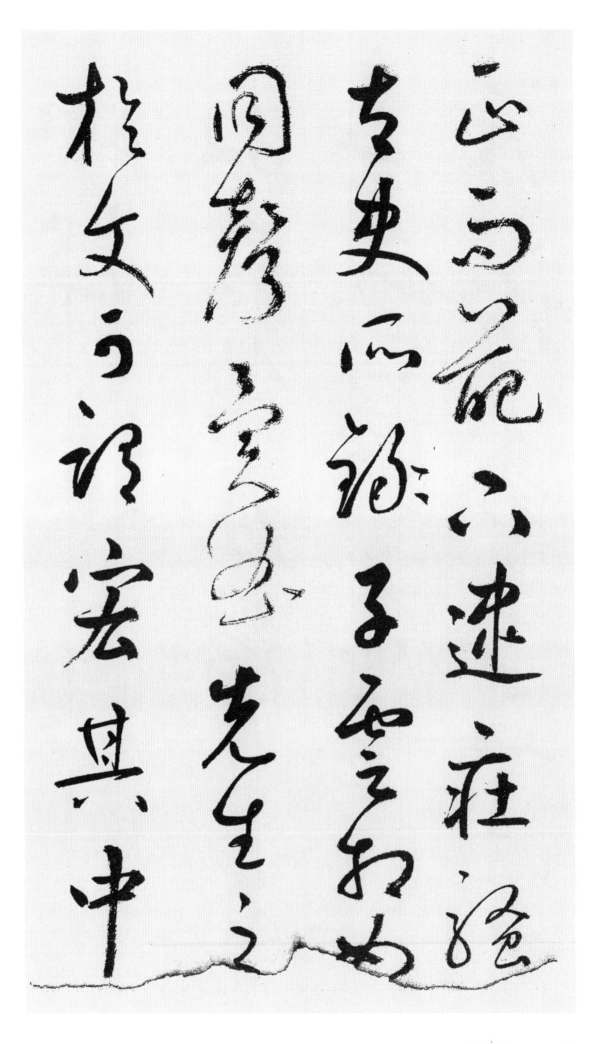

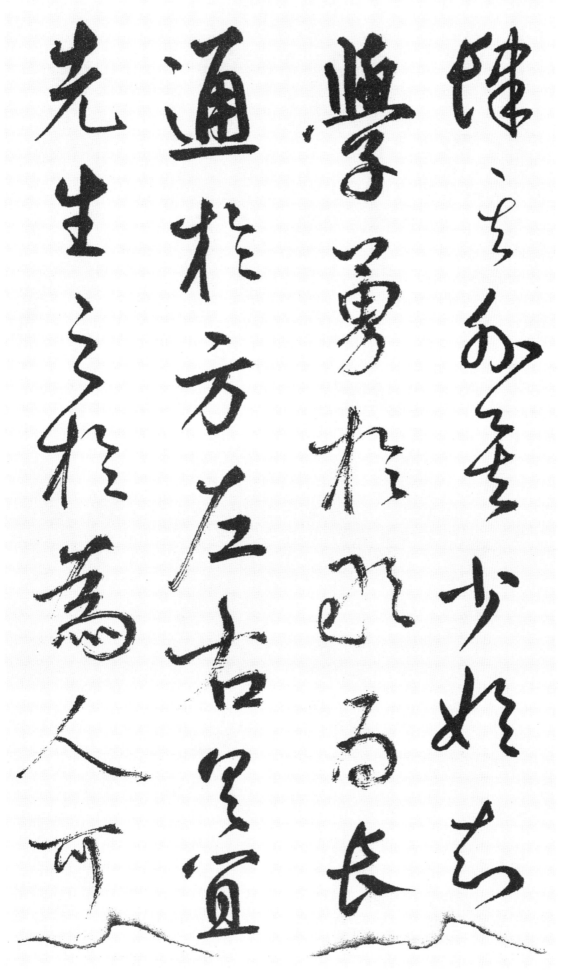

肆 방자할 사
其 그 기
外 바깥 외
矣 어조사 의

少 젊을 소
始 처음 시
知 알 지
學 배울 학

勇 용감할 용
於 어조사 어
敢 감히 감
爲 하 위

長 길 장
通 통할 통
於 어조사 어
方 방법 방

左 왼 좌
右 오른 우
具 갖출 구
宜 마땅 의

先 먼저 선
生 날 생
之 갈 지
於 어조사 어
爲 하 위
人 사람 인

可 가할 가

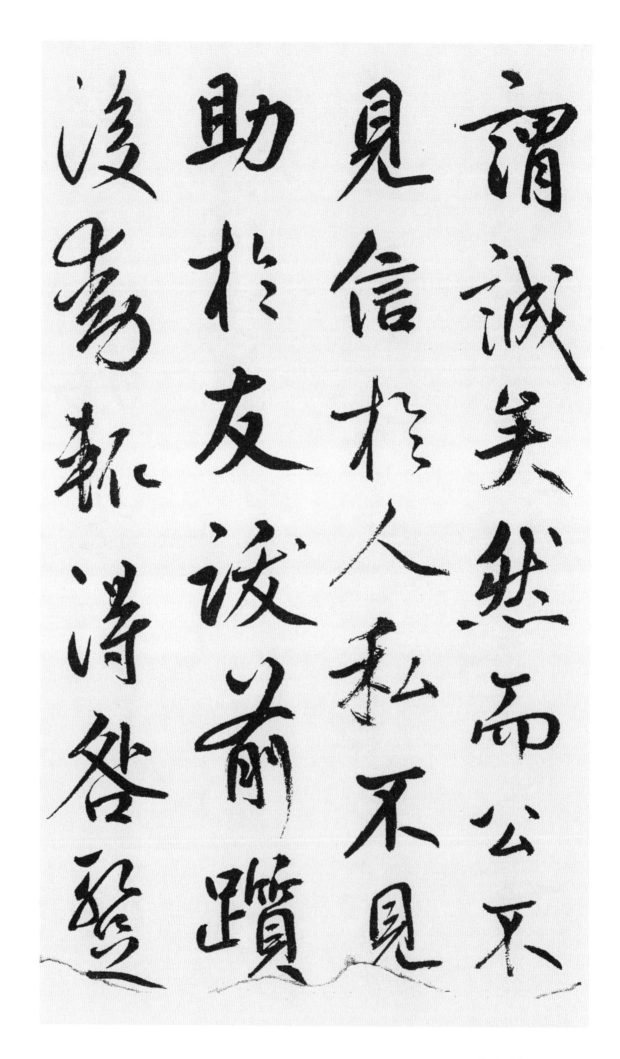

謂 이를 위
誠 정성 성
矣 어조사 의

然 그러나 연
而 말이을 이
公 벼슬 공
不 아니 불
見 볼 견
信 믿을 신
於 어조사 어
人 사람 인

私 개인 사
不 아니 불
見 볼 견
助 도울 조
於 어조사 어
友 벗 우

跋 나아갈 발
前 앞 전
躓 쓰러질 지
後 뒤 후

動 움직일 동
輒 문득 첩
得 얻을 득
咎 허물 구

蹔 잠시 잠

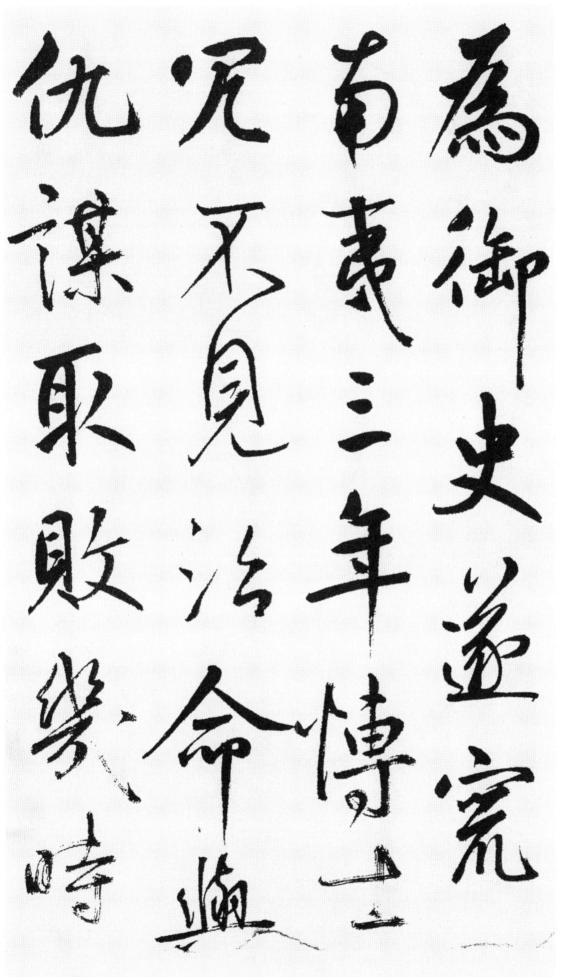

爲 하 위
御 모실 어
史 사기 사

遂 따를 추
竄 귀양갈 찬
南 남녘 남
夷 오랑캐 이

三 석 삼
年 해 년
博 넓을 박
士 선비 사

冗 한가할 용
不 아니 불
見 볼 견
治 다스릴 치

命 목숨 명
與 더불 여
仇 원수 구
謀 모의할 모

取 가질 취
敗 패할 패
幾 그 기
時 때 시

冬 겨울 동
暖 따뜻할 난
而 말이을 이
兒 아이 아
號 부를 호
寒 찰 한

年 해 년
豊 풍년 풍
而 말이을 이
妻 아내 처
啼 울 제
飢 배고플 기

頭 머리 두
童 아이 동
齒 이 치
豁 넓을 활

竟 마침내 경
死 죽을 사
何 어찌 하
裨 도울 비

不 아닐 부
知 알 지
慮 염려할 려

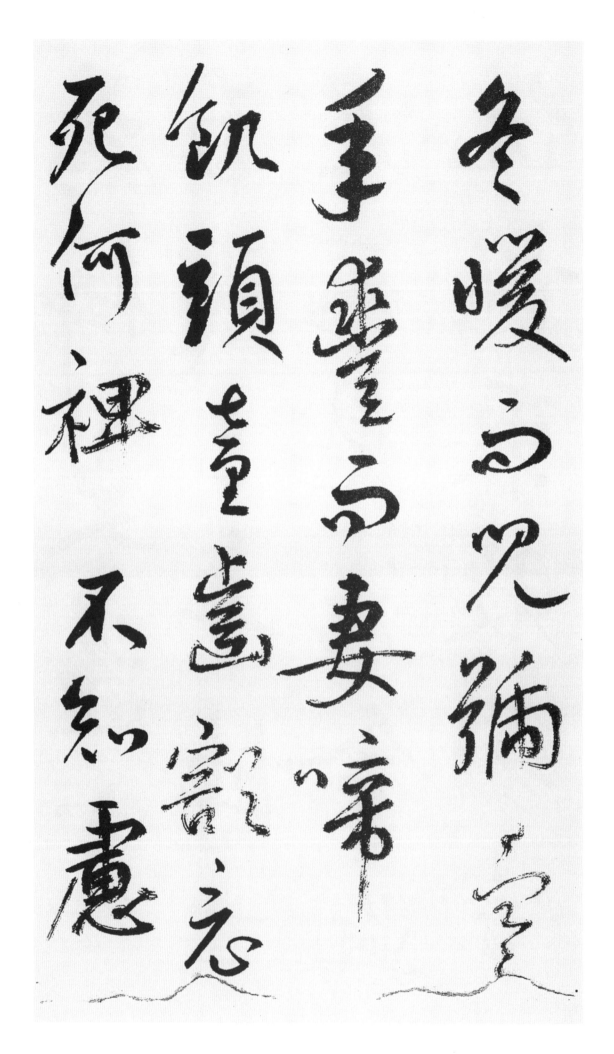

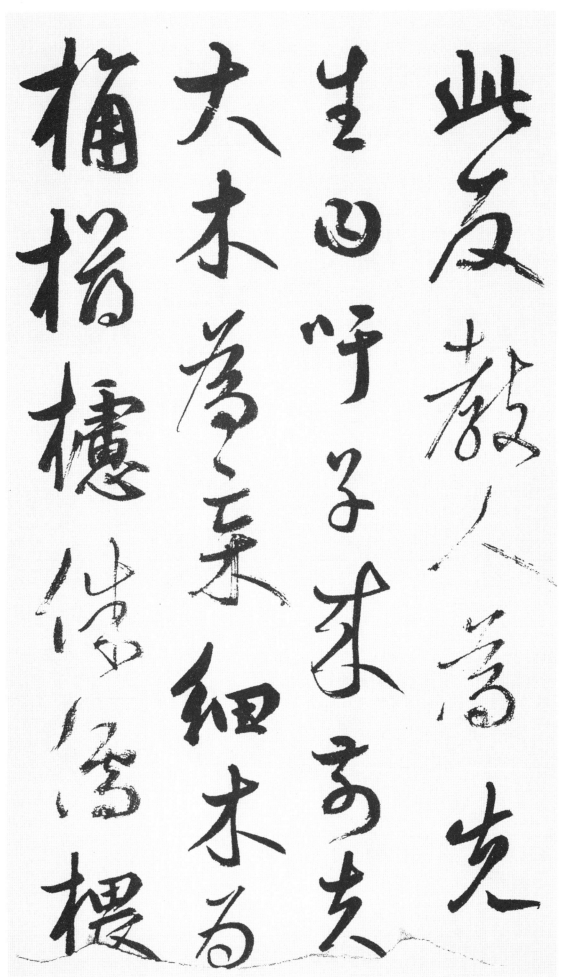

此 이 차

而 말이을 이
※작가 누락.
反 반대할 반
敎 가르칠 교
人 사람 인
爲 하 위

先 먼저 선
生 날 생
曰 가로 왈

吁 탄식할 우

子 아들 자
來 올 래
前 앞 전

夫 대개 부
大 큰 대
木 나무 목
爲 하 위
宗 들보 망

細 가늘 세
木 나무 목
爲 하 위
桷 서까래 각

欂 방목 박
櫨 방목 로
侏 난쟁이기둥 주
儒 선비 유

榱 문지도리 외

闃 문지방 얼
居 빗장 점
楔 문설주 설

各 각각 각
得 얻을 득
其 그 기
宜 마땅 의

施 베풀 시
以 써 이
成 이룰 성
室 집 실
者 놈 자

匠 장인 장
氏 성씨 씨
之 갈 지
工 장인 공
也 어조사 야

玉 구슬 옥
札 편지 찰
丹 붉을 단
砂 모래 사

赤 붉을 적
箭 화살통 전
靑 푸를 청
芝 버섯 지

牛 소 우

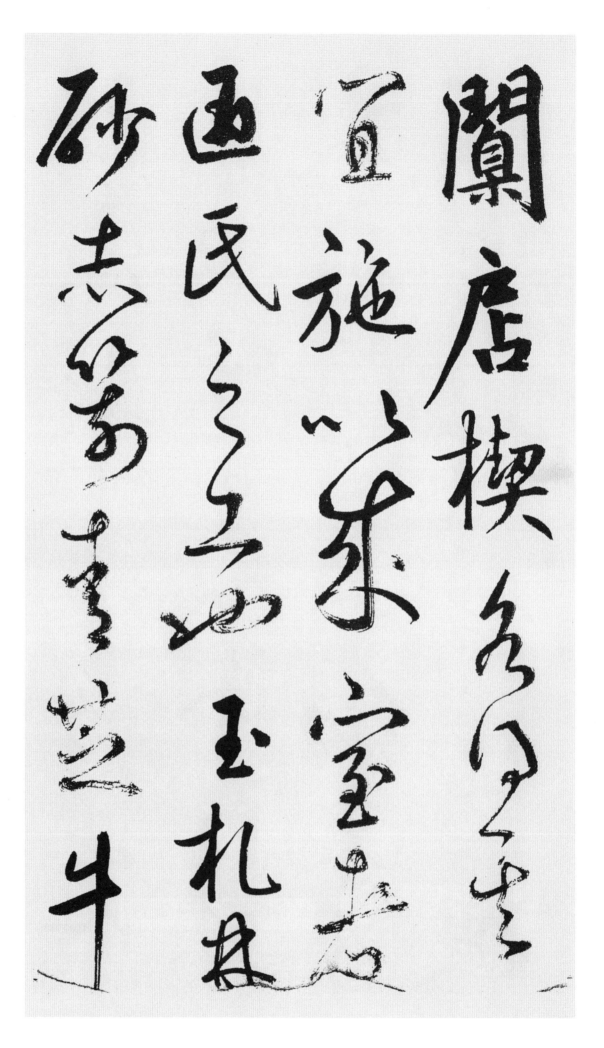

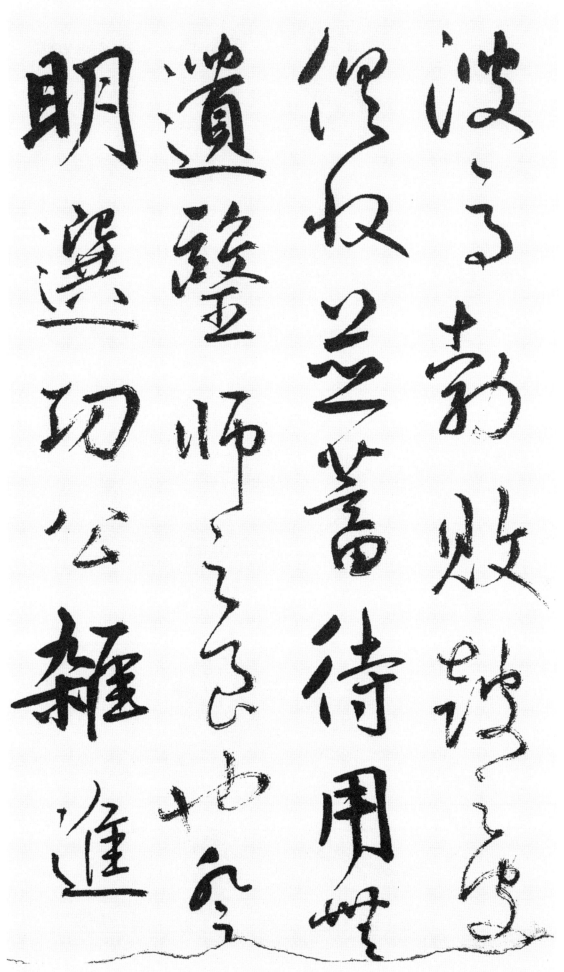

溲 오줌 수
馬 말 마
勃 말똥 발

敗 패할 패
鼓 북 고
之 갈 지
皮 가죽 피

俱 갖출 구
收 거둘 수
並 아우를 병
蓄 쌓을 축

待 기다릴 대
用 쓸 용
無 없을 무
遺 남길 유
者 놈 자
※작가 누락.

醫 의원 의
師 스승 사
之 갈 지
良 어질 량
也 어조사 야

登 오를 등
明 밝을 명
選 가질 선
功 공 공
※작가 추가 오기분.
公 공평할 공

雜 섞일 잡
進 나아갈 진

巧 교묘할 교
拙 졸렬할 졸

紆 얽을 우
餘 남을 여
爲 하 위
姸 예쁠 연

卓 높을 탁
犖 뛰어날 락
爲 하 위
傑 뛰어날 걸

校 헤아릴 교
短 단점 단
量 헤아릴 량
長 장점 장

唯 오직 유
器 역량 기
是 이 시
適 적합할 적
者 놈 자

宰 재상 재
相 재상 상
之 갈 지
方 모 방
也 어조사 야

昔 옛 석

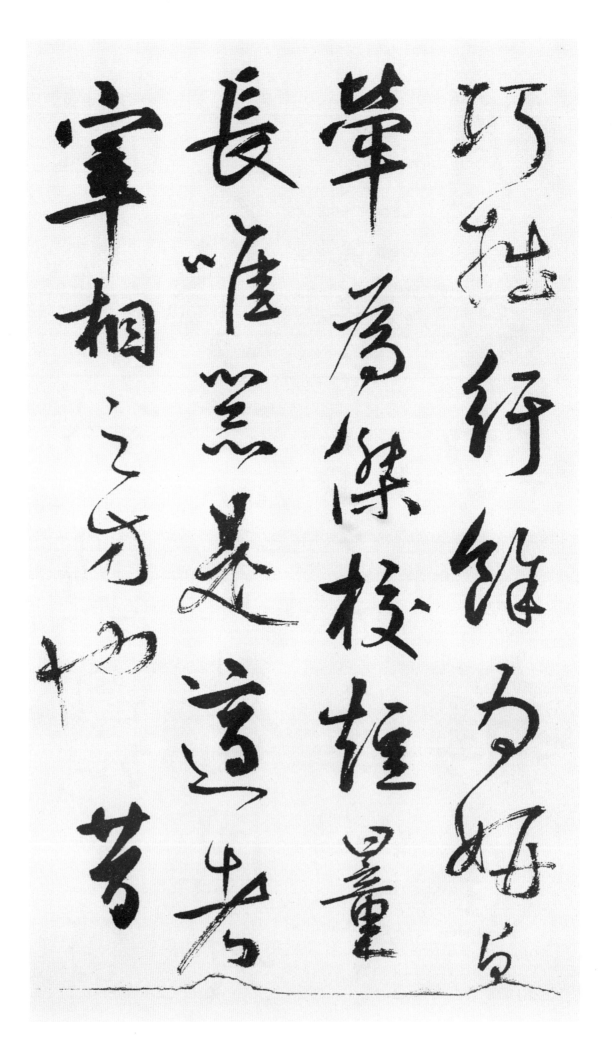

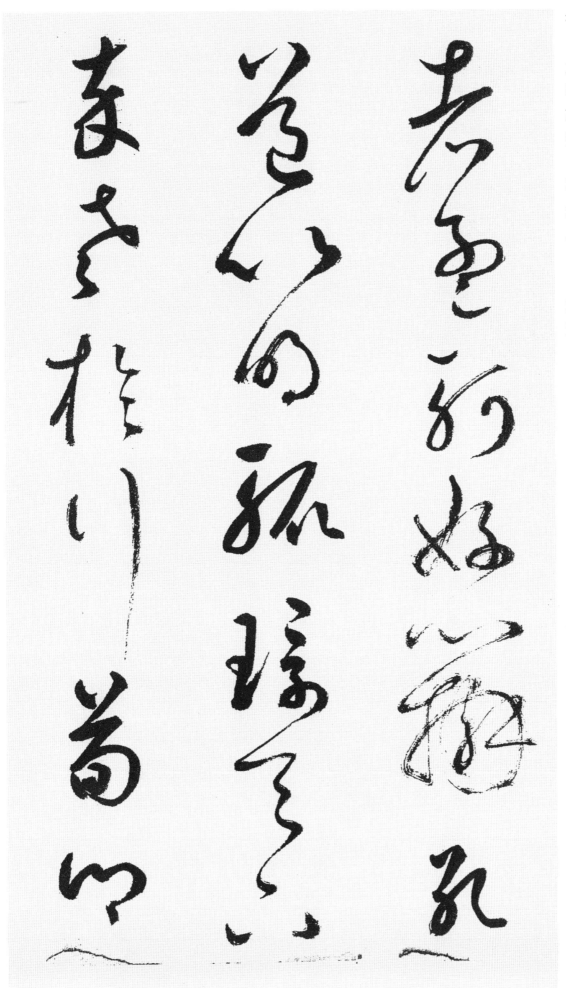

者 놈 자

孟 맏 맹
軻 멍에 가
好 좋을 호
辯 변론할 변

孔 클 공
道 법도 도
以 써 이
明 밝을 명

轍 바퀴자국 철
環 둘레 환
天 하늘 천
下 아래 하

卒 마칠 졸
老 늙을 로
於 어조사 어
行 다닐 행

荀 풀이름 순
卿 벼슬 경

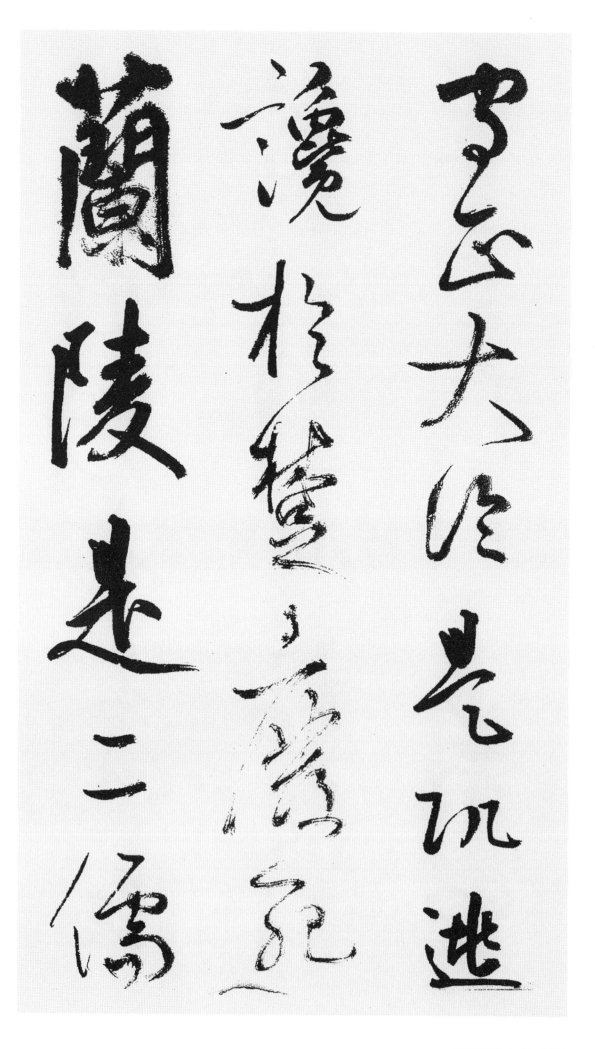

守 지킬 수
正 바를 정

大 큰 대
論 논의할 론
是 이 시
弘 넓을 홍

逃 피할 도
讒 예언 참
於 어조사 어
楚 초나라 초

廢 폐할 폐
死 죽을 사
蘭 난초 란
陵 능 릉

是 이 시
二 두 이
儒 선비 유

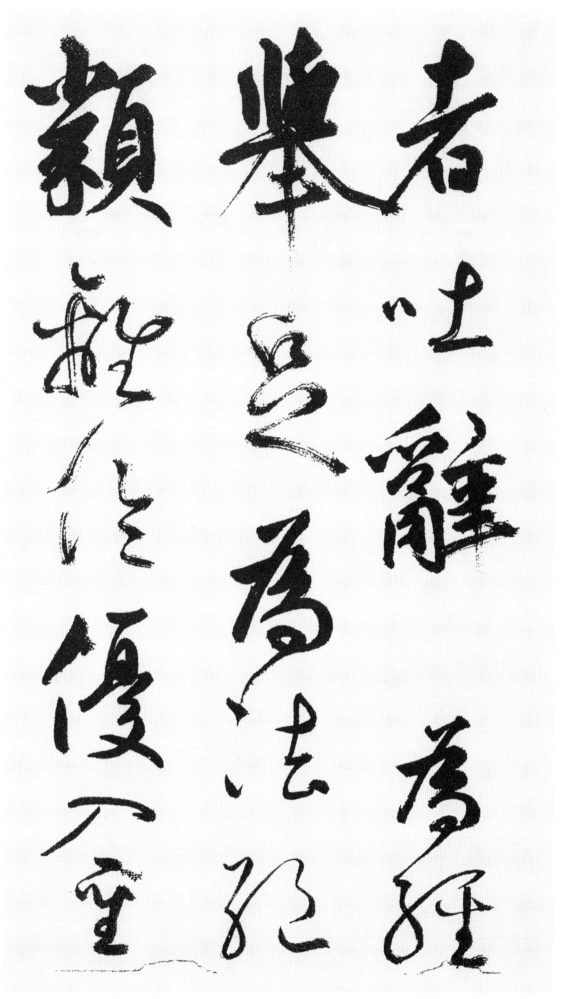

者 놈 자

吐 토할 토
辭 말씀 사
爲 하 위
經 경서 경

擧 들 거
足 발 족
爲 하 위
法 법 법

絕 끊을 절
類 무리 류
離 떠날 리
倫 인륜 륜

優 머뭇거릴 우
入 들 입
聖 성인 성

域 지역 역

其 그 기
遇 만날 우
於 어조사 어
世 세상 세

何 어찌 하
如 같을 여
也 어조사 야

今 이제 금
先 먼저 선
生 날 생

學 배울 학
雖 비록 수
懃 수고로울 근
※勤의 뜻으로 通함.
而 말이을 이
不 아니 불
由 경유할 유
其 그 기

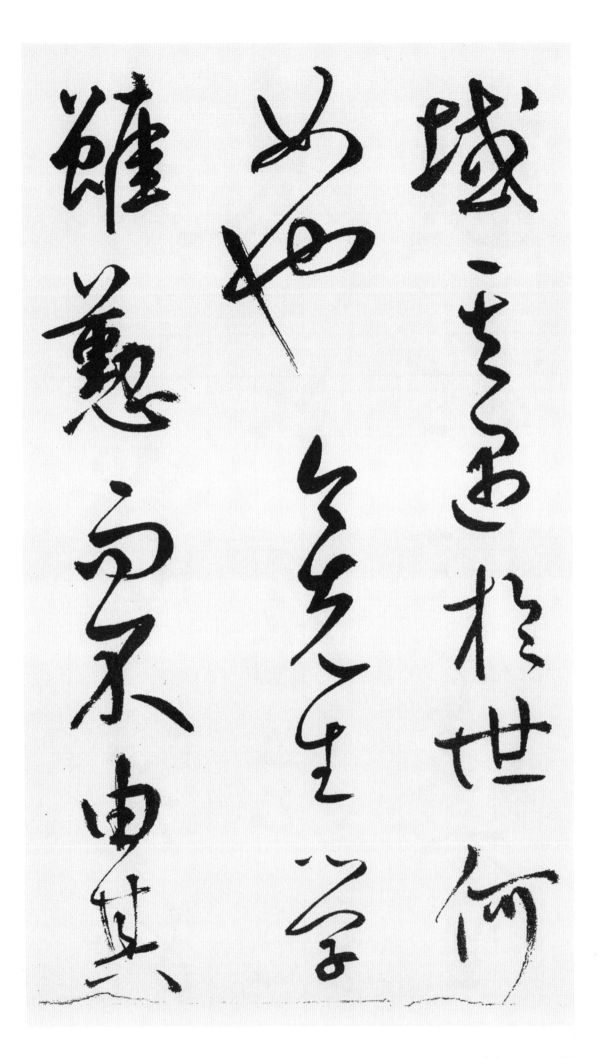

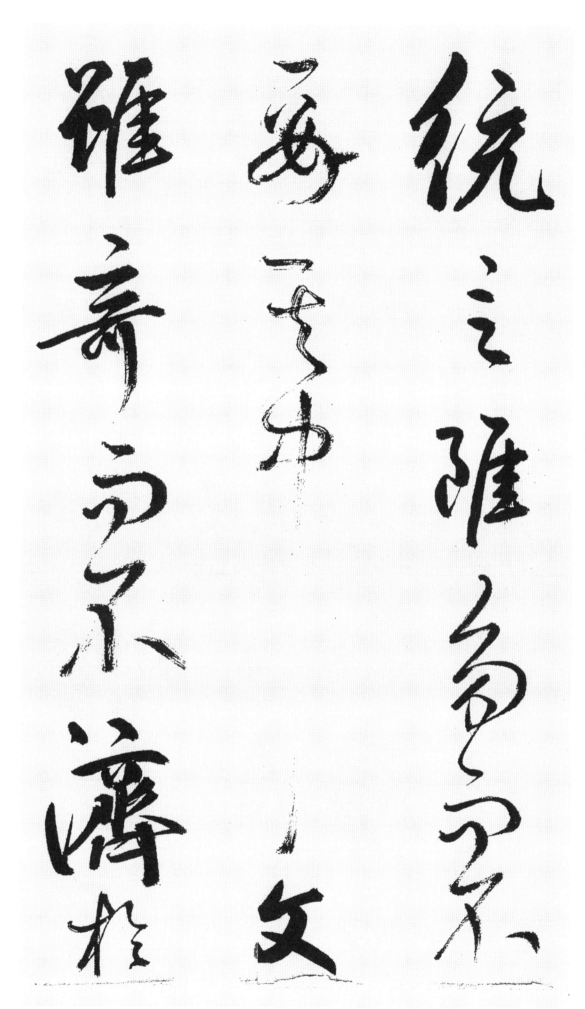

統 거느릴 통

言 말씀 언
雖 비록 수
多 많을 다
而 말이을 이
不 아니 불
要 필요할 요
其 그 기
中 가운데 중

文 글월 문
雖 비록 수
奇 기이할 기
而 말이을 이
不 아닐 부
濟 구제할 제
於 어조사 어

用 쓸 용

行 다닐 행
雖 비록 수
脩 닦을 수
而 말이을 이
不 아니 불
顯 나타날 현
於 어조사 어
衆 무리 중

猶 오히려 유
且 또 차
月 달 월
費 쓸 비
俸 녹봉 봉
錢 돈 전

歲 해 세
靡 소비할 미
廩 창고 름
粟 조 속

子 아들 자
不 아닐 부
知 알 지
耕 밭갈 경

婦 아내 부
不 아닐 부
知 알 지
織 짤 직

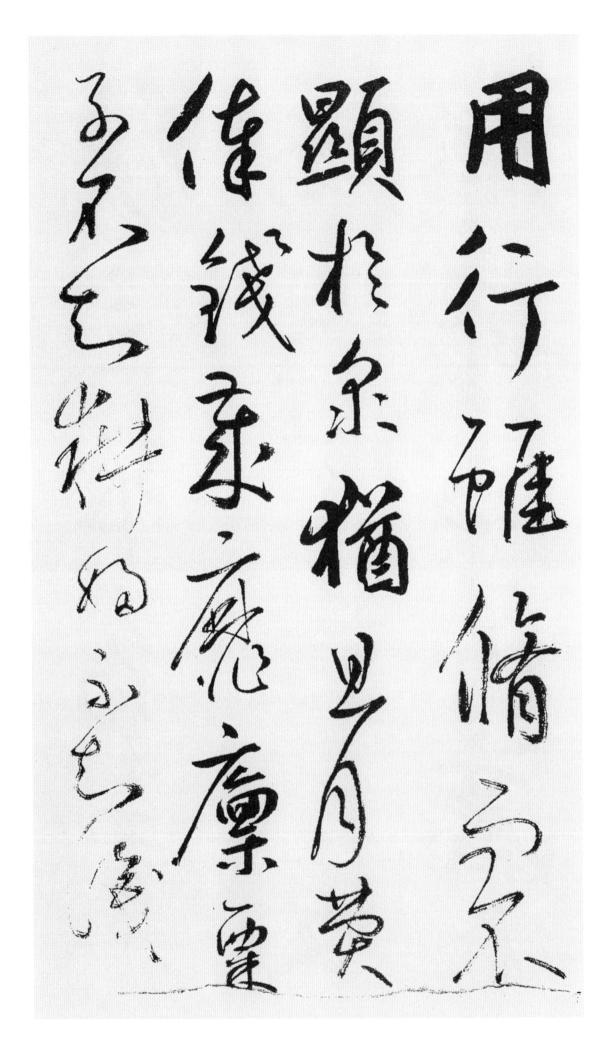

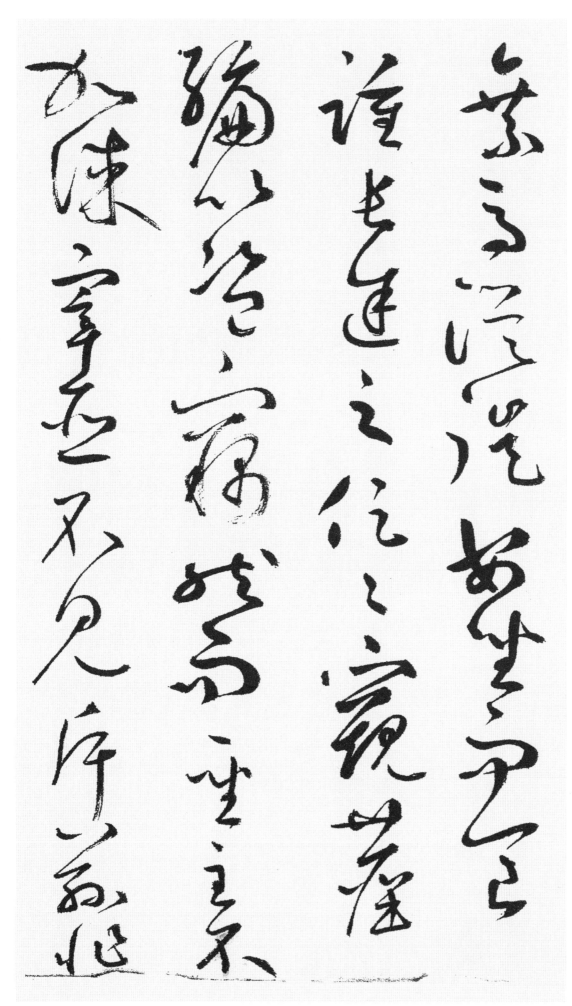

乘 탈 승
馬 말 마
從 따를 종
徒 무리 도

安 편안 안
坐 앉을 좌
而 말이을 이
食 밥 식

踵 밟을 종
長 길 장
途 길 도
之 갈 지
促 재촉할 촉
促 재촉할 촉

窺 엿볼 규
塵 티끌 진
※원문은 陳.
編 책 편
以 써 이
盜 도적 도
竊 훔칠 절

然 그러나 연
而 말이을 이
聖 성인 성
主 주인 주
不 아니 불
加 더할 가
誅 벨 주

宰 재상 재
臣 신하 신
不 아니 불
見 볼 견
斥 내칠 척

茲 이 자
非 아닐 비

其 그기
幸 다행 행
歟 어조사 여

動 움직일 동
而 말이을 이
得 얻을 득
傍 곁 방
※ 원문은 謗.

名 이름 명
亦 또 역
隨 따를 수
之 그것 지

投 던질 투
閑 한가할 한
置 둘 치
散 흩어질 산

乃 이에 내
分 분수 분
之 갈 지
宜 마땅 의

若 만약 약
夫 대개 부
傷 근심할 상
財 재물 재
賄 재물 유
之 갈 지
有 있을 유
無 없을 무

計 셀 계
班 지위 반
資 봉록 자
之 갈 지
崇 높을 숭
庳 낮을 비

忘 잊을 망
己 몸 기
量 헤아릴 량
之 갈 지
所 바 소
稱 맞을 칭

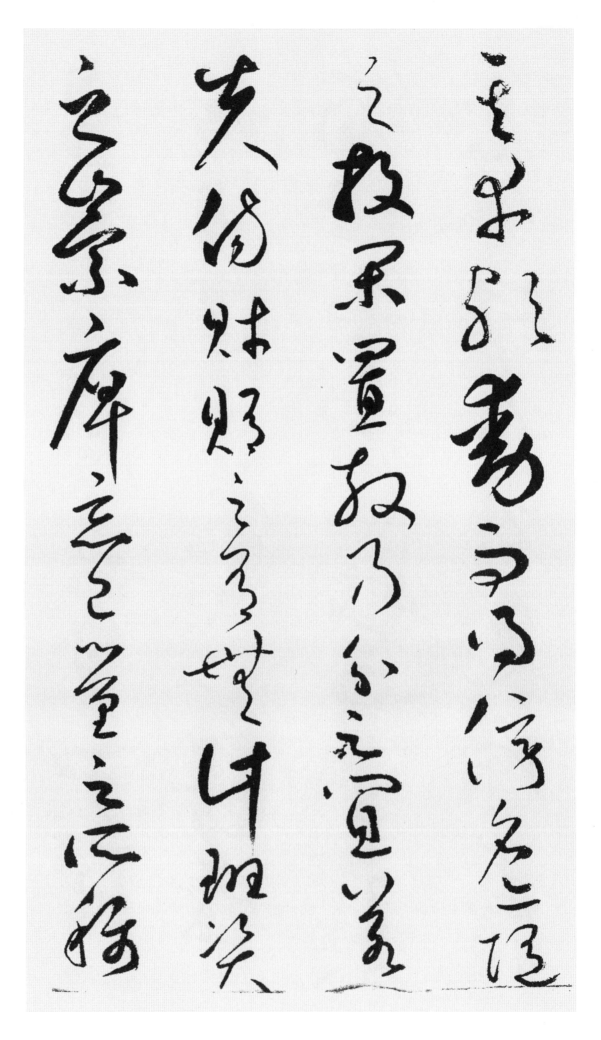

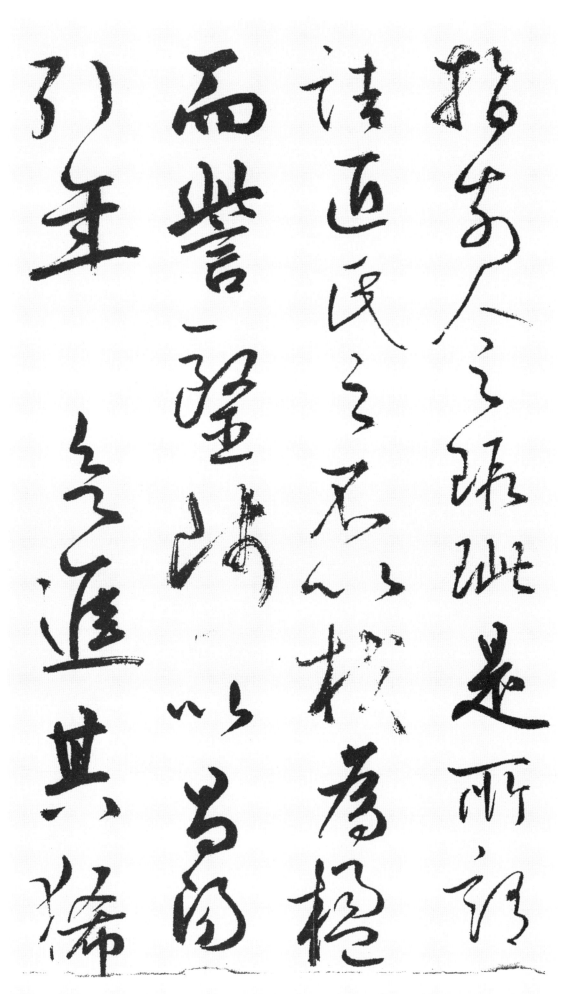

指 가리킬 지
前 앞 전
人 사람 인
之 갈 지
瑕 흠 하
玭 옥에티 자
※疵(자)와도 通함.

是 이 시
所 바 소
謂 이를 위
詰 힐난할 힐
匠 장인 장
氏 성씨 씨
之 갈 지
不 아니 불
以 써 이
杙 말뚝 익
爲 하 위
楹 기둥 영

而 말이을 이
訾 헐뜯을 자
醫 의원 의
師 스승 사
以 써 이
昌 창성할 창
陽 볕 양
引 끌 인
年 해 년

欲 하고자할 욕
進 나아갈 진
其 그 기
豨 돼지 희

苓 풍냉이 령
也 어조사 야

右 오른 우
韓 한나라 한
文 글월 문
公 벼슬 공
進 나아갈 진
學 배울 학
解 풀 해

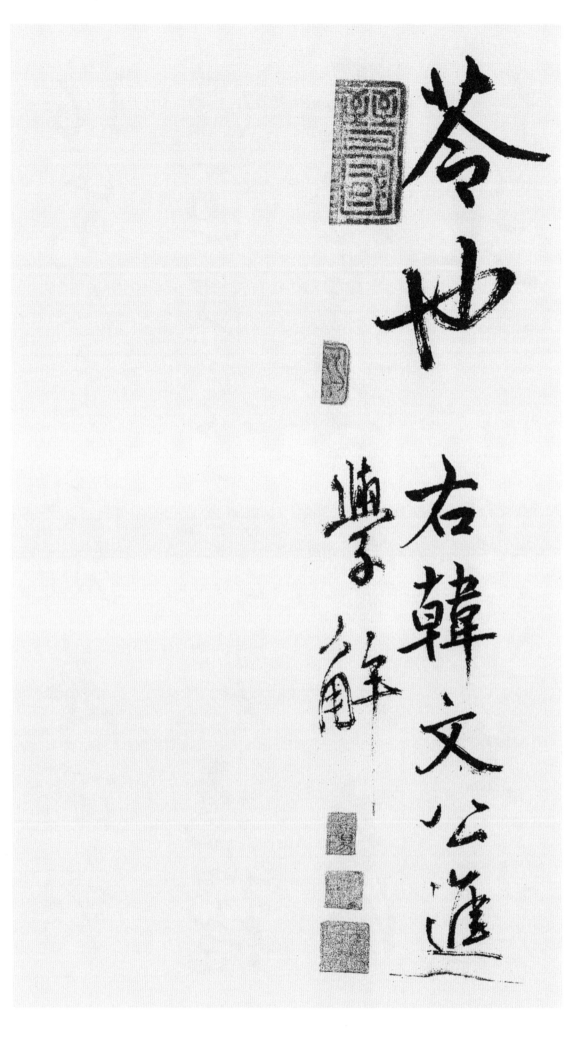

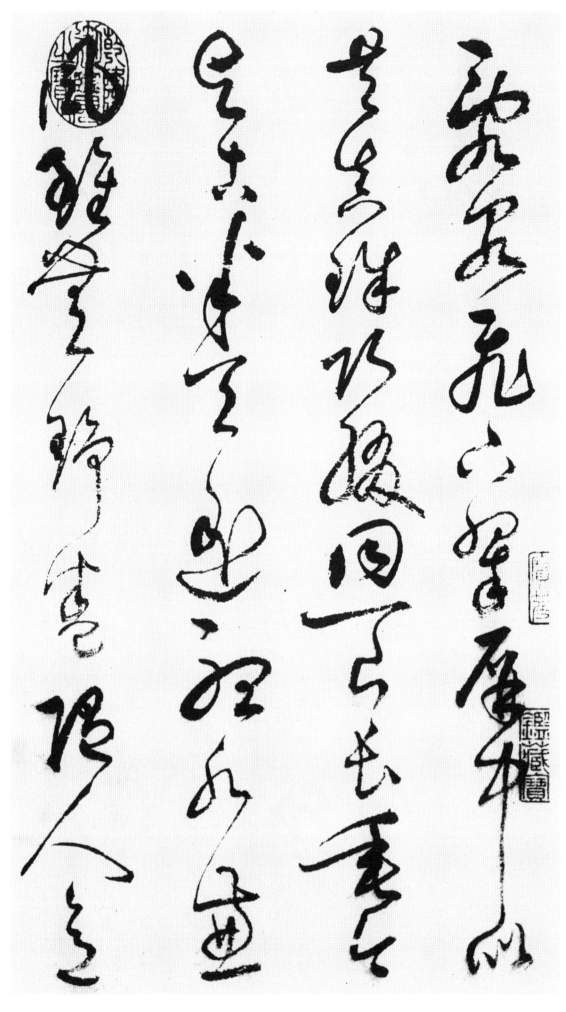

9. 羅鄴 詩
題水簾洞

亂 어지러울 난
泉 샘 천
飛 날 비
下 아래 하
翠 푸를 취
屛 두를 병
中 가운데 중

似 같을 사
共 함께 공
眞 참 진
珠 구슬 주
巧 교묘할 교
綴 묶을 철
同 함께 동

一 한 일
片 조각 편
長 길 장
垂 드리울 수
今 이제 금
與 같을 여
古 옛 고

半 절반 반
天 하늘 천
遙 노닐 요
聽 들을 청
水 물 수
兼 겸할 겸
風 바람 풍

雖 비록 수
無 없을 무
舒 펼 서
卷 말 권
隨 따를 수
人 사람 인
意 뜻 의

自 스스로 자
有 있을 유
潺 물흐를 잔
湲 물흐를 원
濟 물건널 제
物 사물 물
功 공 공

每 매양 매
向 향할 향
暑 더울 서
天 하늘 천
來 올 래
往 갈 왕
見 볼 견

擬 추측할 의
將 장차 장
僊 신선 선
子 아들 자
隔 떨어질 격
房 방 방
櫳 난간 롱

鮮 고울 선
于 갈 우
樞 지도리 추
書 글 서

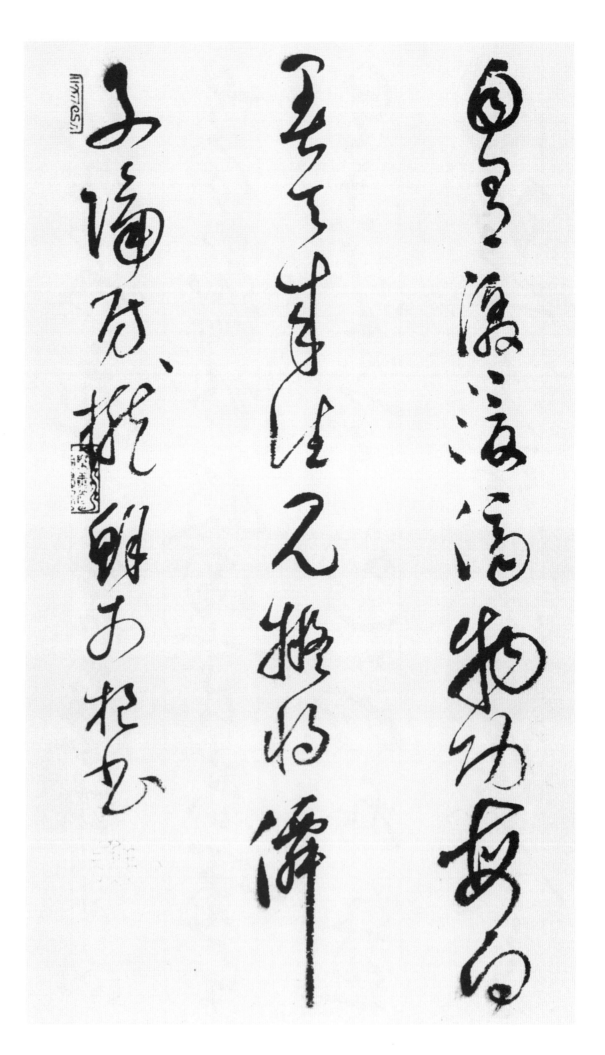

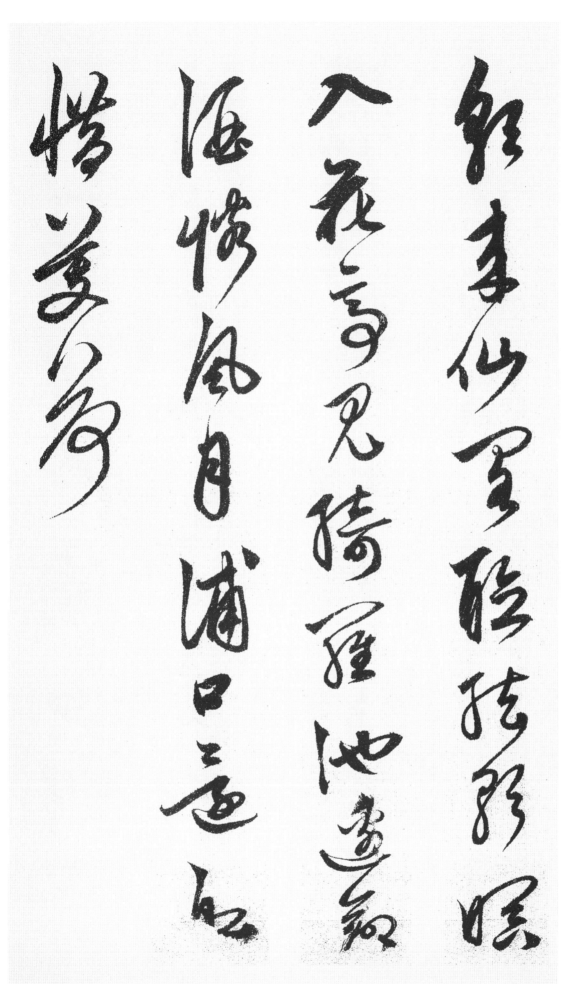

① 儲光羲
同武平一員
外 遊湖五首
中其一

朝 아침 조
來 올 래
仙 신선 선
閣 누각 각
聽 들을 청
絃 줄 현
歌 노래 가

暝 어두울 명
入 들 입
花 꽃 화
亭 정자 정
見 볼 견
綺 비단 기
羅 비단 라

池 못 지
邊 가 변
命 명령할 명
酒 술 주
憐 사랑할 련
風 바람 풍
月 달 월

浦 물가 포
口 입 구
還 돌아올 환
船 배 선
惜 아낄 석
芰 마름 기
荷 연꽃 하

②儲光羲
同武平一員
外 遊湖五首
中其一

花 꽃 화
潭 못 담
竹 대 죽
嶼 섬 서
傍 곁 방
幽 그윽할 유
谿 시내 계
※원문은 磎(혜).

畫 그림 화
檝 노 즙
※檝(집)으로 오기함.
浮 뜰 부
空 빌 공
入 들 입
夜 밤 야
溪 시내 계

菱 마름 릉
荷 연꽃 하
覆 덮을 부
水 물 수
船 배 선
難 어려울 난
進 나아갈 진

歌 노래 가
舞 춤출 무
留 머무를 류
人 사람 인
月 달 월
易 쉬울 이
低 낮을 저

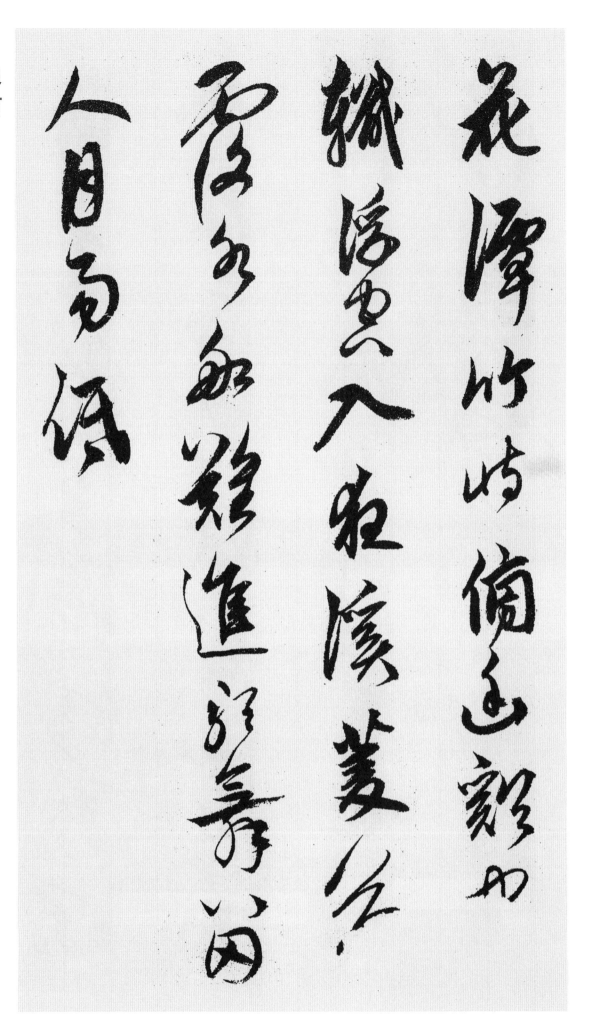

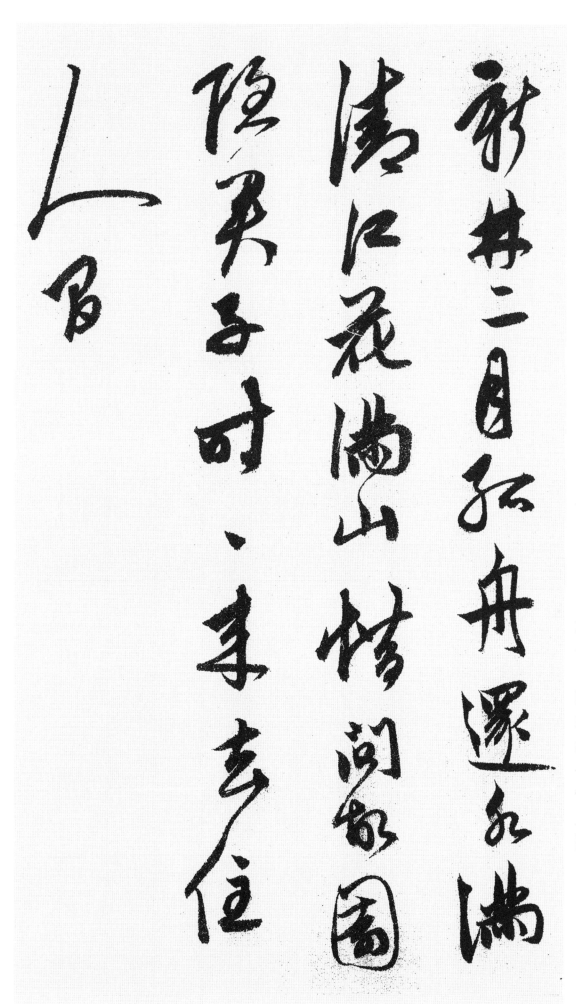

③儲光羲
寄孫山人

新 새 신
林 수풀 림
二 두 이
月 달 월
孤 외로울 고
舟 배 주
還 돌아올 환

水 물 수
浦 물가 포
淸 맑을 청
江 강 강
花 꽃 화
滿 찰 만
山 뫼 산

借 빌릴 차
問 물을 문
故 옛 고
園 동산 원
隱 숨을 은
君 임금 군
子 아들 자

時 때 시
時 때 시
來 올 래
去 갈 거
住 머무를 주
人 사람 인
間 사이 간

④王昌齡
西宮秋怨

夫 연꽃 부
蓉 연꽃 용
※芙蓉과 통함.
不 아닐 불
及 미칠 급
美 아름다울 미
人 사람 인
粧 단장할 장

水 물 수
殿 대궐 전
風 바람 풍
來 올 래
珠 구슬 주
翠 푸를 취
香 향기 향

却 도리어 각
恨 한탄할 한
含 머금을 함
啼 울 제
※글자 망실.
掩 가릴 엄
秋 가을 추
扇 부채 선

空 빌 공
懸 걸 현
明 밝을 명
月 달 월
待 기다릴 대
※글자 망실됨.
君 임금 군
王 임금 왕

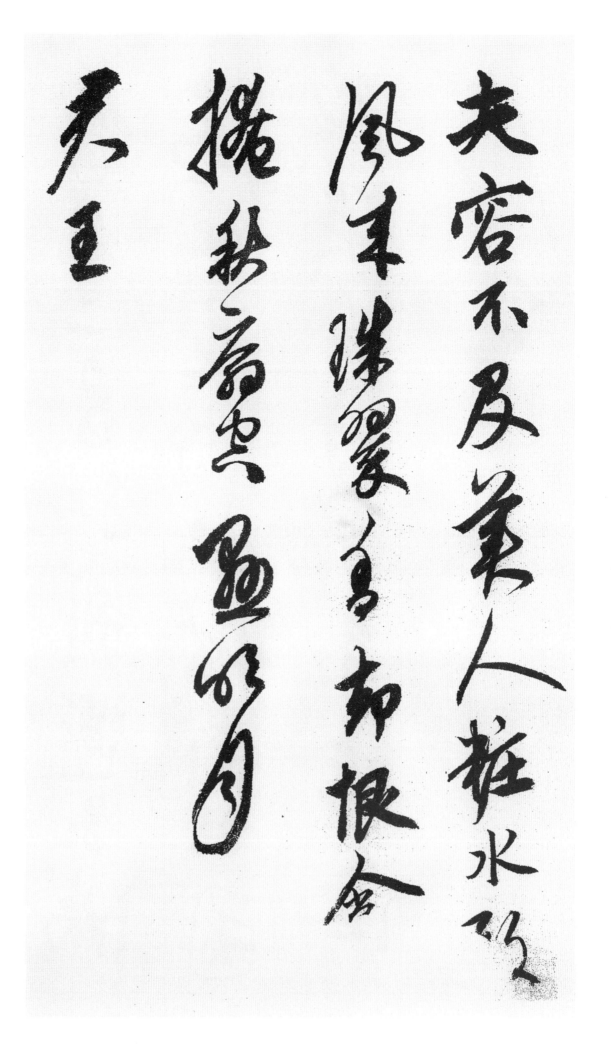

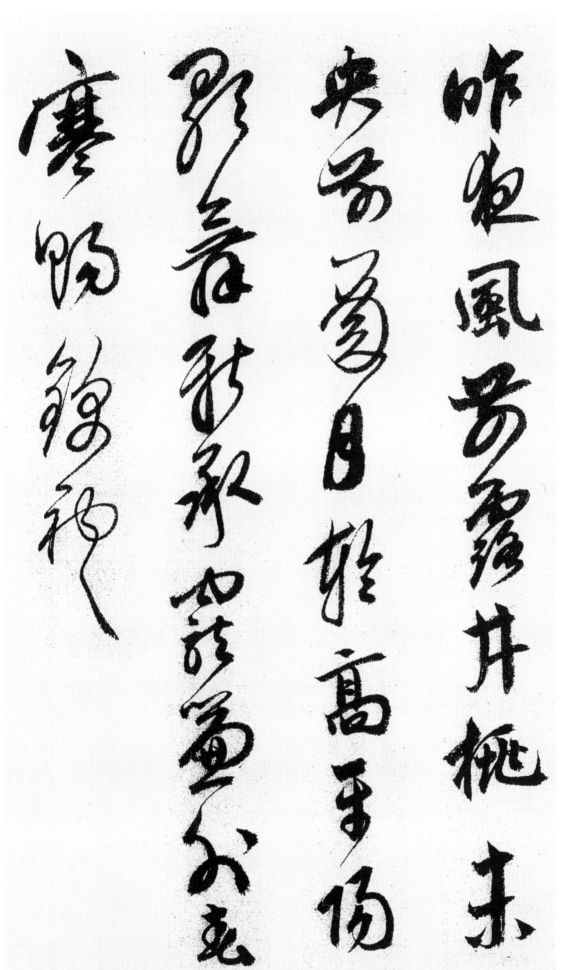

昨 어제 작
夜 밤 야
風 바람 풍
前 앞 전
露 드러날 로
井 우물 정
桃 복숭아 도

未 아닐 미
央 가운데 앙
前 앞 전
殿 대궐 전
月 달 월
輪 바퀴 륜
高 높을 고

平 고를 평
陽 볕 양
歌 노래 가
舞 춤출 무
新 새 신
承 이을 승
寵 총애 총

簾 발 렴
外 바깥 외
春 봄 춘
寒 찰 한
賜 줄 사
錦 비단 금
袍 두루마기 포

⑥王昌齡
重別李評事

莫 저물 모
※暮와도 통함.
道 길 도
淸 맑을 청
江 강 강
離 떠날 리
別 이별 별
難 어려울 난

舟 배 주
船 배 선
明 밝을 명
日 해 일
是 이 시
長 길 장
安 편안 안

吳 오나라 오
姬 계집 희
緩 더딜 완
舞 춤출 무
留 머무를 류
君 임금 군
醉 취할 취

隨 따를 수
意 뜻 의
靑 푸를 청
楓 단풍 풍
白 흰 백
露 이슬 로
寒 찰 한

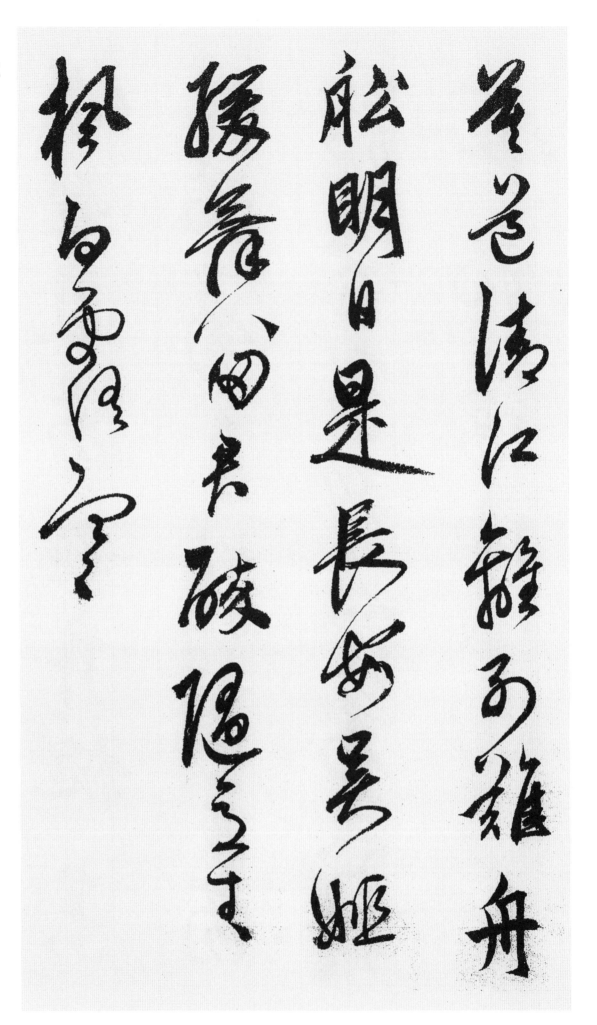

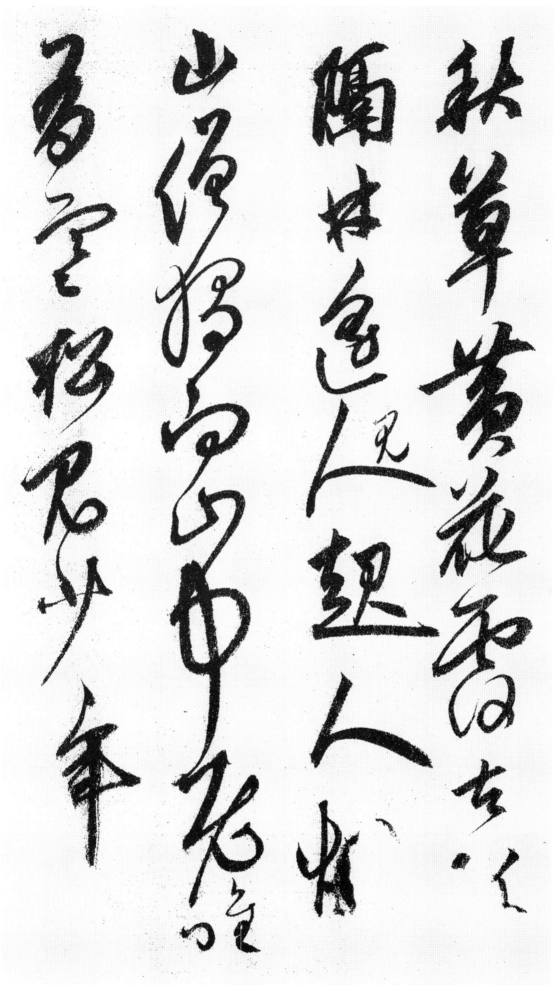

⑦劉長卿
尋盛禪師蘭若

秋 가을 추
草 풀 초
黃 누를 황
花 꽃 화
覆 덮을 부
古 옛 고
阡 두렁 천

隔 떨어질 격
林 수풀 림
遙 멀 요
人 사람 인
※작가 오기함.
見 볼 견
※상기 2字 원문은 何處
　임.
起 일어날 기
人 사람 인
烟 연기 연

山 뫼 산
僧 중 승
獨 홀로 독
向 향할 향
※원문은 在임.
山 뫼 산
中 가운데 중
老 늙을 로

唯 오직 유
有 있을 유
寒 찰 한
松 소나무 송
見 볼 견
少 젊을 소
年 해 년

⑧劉長卿
贈崔九載華

憐 그리울 련
君 임금 군
一 한 일
見 볼 견
一 한 일
悲 슬플 비
歌 노래 가

歲 해 세
歲 해 세
無 없을 무
如 같을 여
老 늙을 로
去 갈 거
何 무엇 하

白 흰 백
屋 집 옥
漸 더욱 점
看 볼 간
秋 가을 추
草 풀 초
沒 없을 몰

靑 푸를 청
雲 구름 운
莫 저물 모
※暮와도 통함.
道 길 도
故 옛 고
人 사람 인
多 많을 다

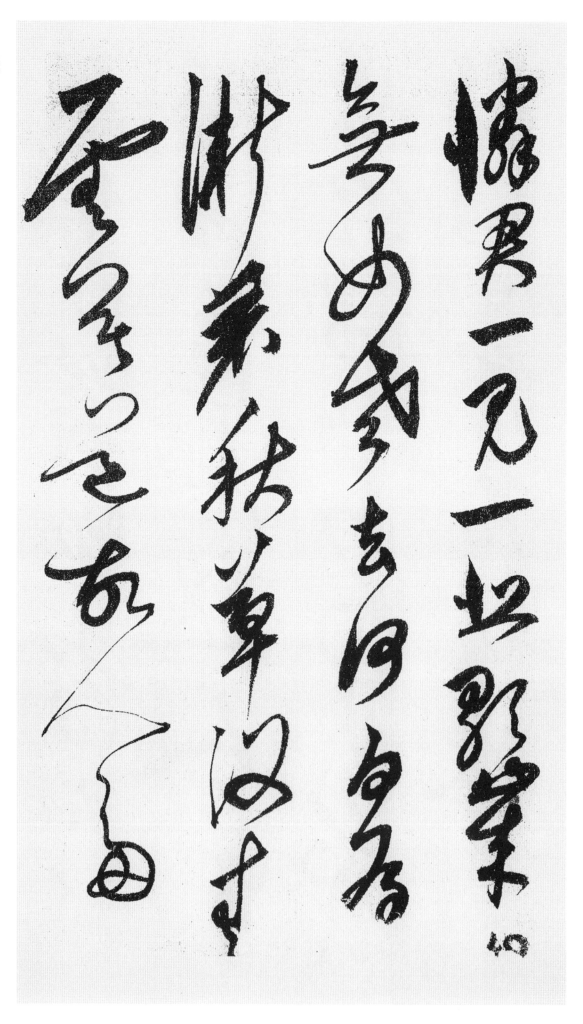

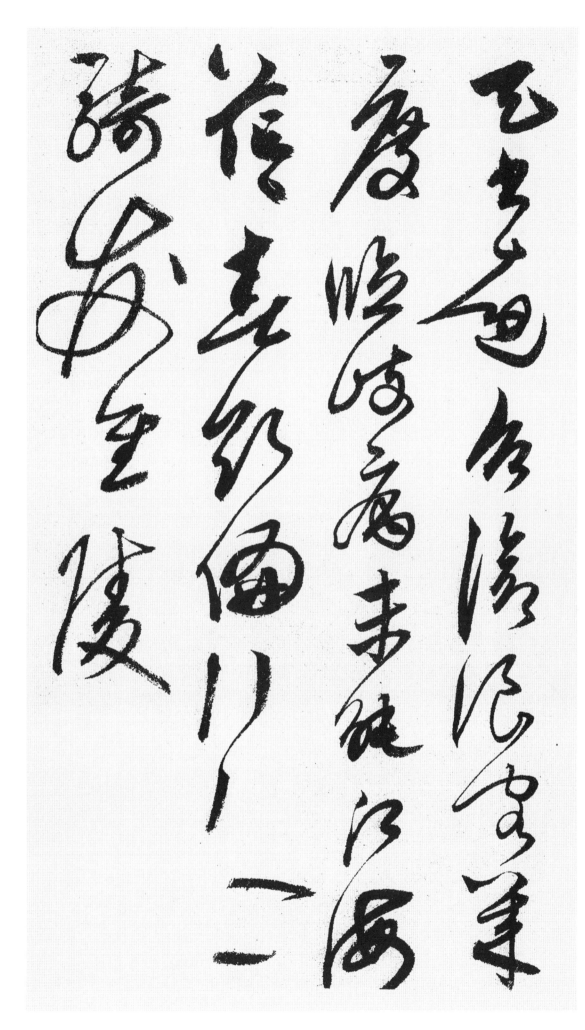

天 하늘 천
書 글 서
遠 멀 원
召 조서 조
滄 큰바다 창
浪 물결 랑
客 손 객

幾 몇 기
度 정도 도
臨 임할 림
歧 갈림길 기
病 아플 병
未 아닐 미
能 능할 능

江 강 강
海 바다 해
茫 아득할 망
茫 아득할 망
春 봄 춘
欲 하고자할 욕
偏 치우칠 편
※원문 遍.

行 다닐 행
人 사람 인
一 한 일
騎 말탈 기
發 필 발
金 쇠 금
陵 능 릉

⑩劉長卿
昭陽曲

昨 어제 작
夜 밤 야
承 이을 승
恩 은혜 은
宿 묵을 숙
未 아닐 미
央 가운데 앙

羅 비단 라
衣 옷 의
猶 아직 유
帶 띠 대
御 모실 어
煙 연기 연
※원문은 衣임.
香 향기 향

夫 연꽃 부
蓉 연꽃 용
※芙蓉으로 통함.
帳 휘장 장
小 작을 소
雲 구름 운
屏 두를 병
暗 어두울 암

楊 버들 양
柳 버들 류
風 바람 풍
多 많을 다
水 물 수
殿 대궐 전
凉 서늘할 량

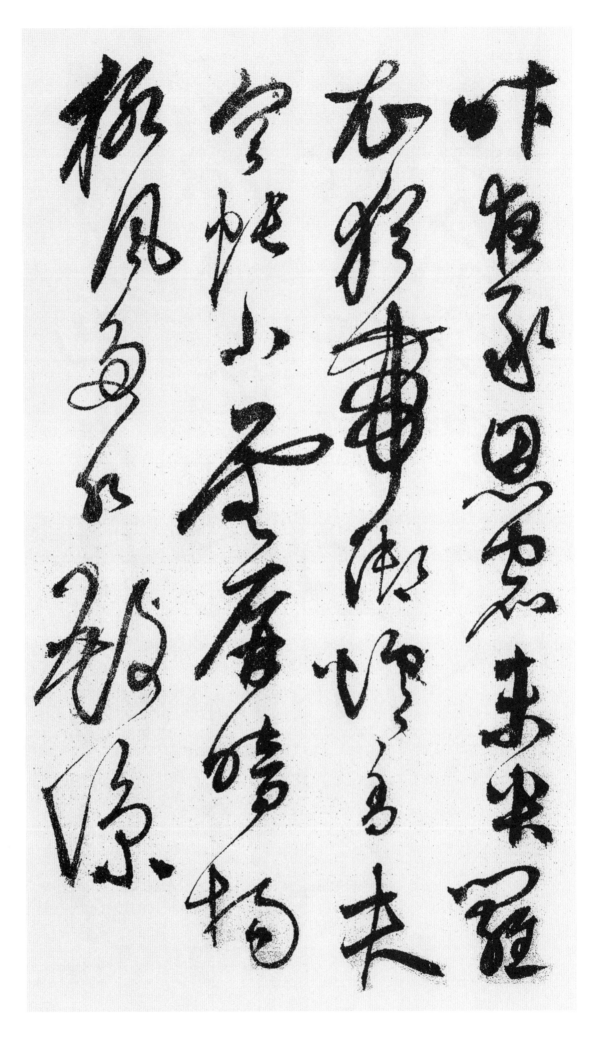

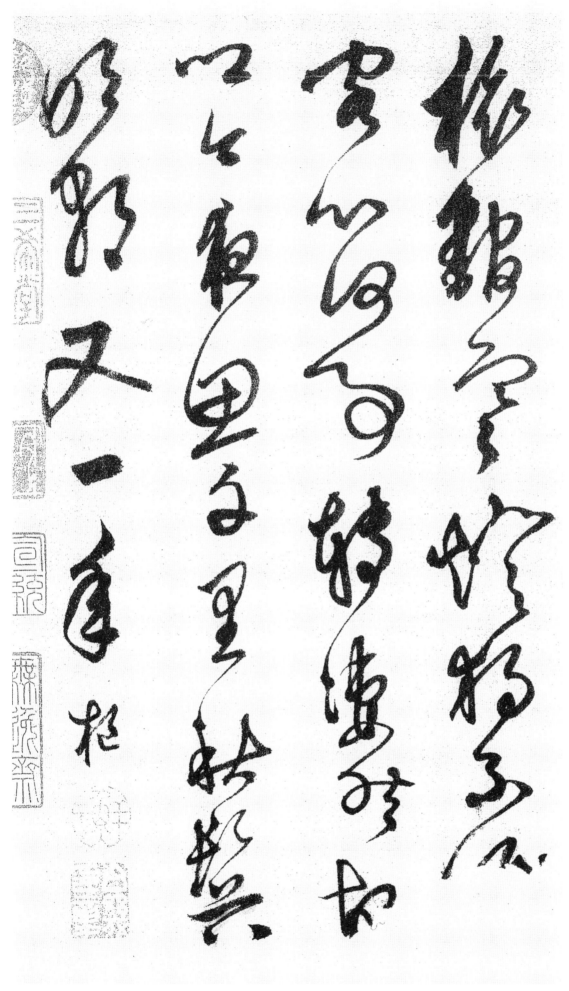

⑪高適
除夜作

旅 나그네 려
館 객관 관
寒 찰 한
燈 등 등
獨 홀로 독
不 아니 불
眠 잠잘 면

客 손 객
心 마음 심
何 어느 하
事 일 사
轉 돌 전
凄 슬플 처
然 그럴 연

故 옛 고
鄕 시골 향
今 이제 금
夜 밤 야
思 생각 사
千 일천 천
里 거리 리

秋 가을 추
※다른 곳은 愁 또는 霜
　으로도 되어 있음.
鬢 살쩍 빈
※鬂과 同字임.
明 밝을 명
朝 아침 조
又 또 우
一 한 일
年 해 년

樞 지도리 추

解　説

1. 蘇軾 詩 定惠院海棠

p. 7~14

江城地瘴蕃草木	강성(江城)땅에는 습기많아 초목이 무성한데
只有名華苦幽獨	오직 한그루 이름난 꽃 그윽히 외로움 견디고 있네
嫣然一笑竹籬間	방긋이 대나무 울타리 사이에서 웃음짓는데
桃李滿山摠麤俗	온 산에 복숭아 오얏은 모두 거칠고 속된 것이라
也知造物有深意	또 조물주께서 깊은 뜻 있어
故遣佳人在空谷	미인을 조용한 골짜기에 보내심을 알겠노라
自然富貴出天姿	자연스레 부귀함은 하늘이 내린 자태이고
不待金槃薦華屋	금쟁반에 담겨 화려한 집에 들이지 않아도 귀하네
朱脣得酒暈生臉	붉은 입술에 술마셔 뺨이 달아오르듯
翠袖卷紗紅暎肉	푸른 소매 걷어 올리니 붉은 빛이 살에 비추는 듯
林深霧暗曉光遲	숲은 깊고 안개 짙은데 새벽 빛 더디니
日暖風輕春睡足	햇빛 따스하고 바람 가벼워 봄날 잠 실컷자네
雨中有淚亦悽愴	빗속에 눈물흘려 또한 처량해 보이고
月下無人更淸淑	달 아래 사람없어 더욱 맑고도 깨끗해
先生食飽無一事	선생은 배불리 먹으면 아무 할 일 없어
散步逍遙自捫腹	산보하며 거닐면서 자기 배를 문지르네
不問人家與僧舍	인가나 절집을 상관하지도 않고
拄杖敲門看脩竹	지팡이로 문 두드리고 들어가 긴 대나무 구경하네
忽逢絶艶照衰朽	문득 아름다운 꽃 만나서 늙고 쇠한 나를 비춰보니
歎息無言揩病目	말없이 탄식하고선 병든 눈을 닦는다
陋邦何處得此華	시골 어느 곳에서 이 꽃을 얻었을까
無乃好事移西蜀	호사가가 서촉(西蜀)땅에서 옮겨온 것 아닐런지
寸根千里不易到	한치 나무 뿌리 천리 옮기기 쉽지 않은데
銜子飛來定鴻鵠	씨를 물고 날아온 것은 기러기 고니일 것이다
天涯流落俱可念	하늘가 멀리 떠나와서 서로 동정할 처지이니
爲飮一尊歌此曲	한잔 술 마시면서 이 노래를 부르노라
明朝酒醒還獨來	내일 아침 술깨어 또 혼자 올 때면
雪落紛紛那忍觸	눈내리듯 꽃잎 날리니 어찌 차마 만질 수 있으리오

右玉局翁 海棠詩長句 漁陽困學民書

옥국옹(玉局翁)(곧 소식)의 해당시(海棠詩)를 어양(漁陽)의 곤학민(困學民) 쓰다.

주 • 定惠院(정혜원) : 湖北省 黃州에 있는 절의 이름으로 蘇軾이 元豊 3년(1080년) 2월초에 그곳으로 유배된 곳이다. 이 때 쓴 것이다.

• 江城(강성) : 湖北省 黃州를 뜻함. 長江 연안에 있어 江城이라 불림.

• 瘴(장) : 열기와 습기가 많아 병이 잘 걸리는 기운으로 瘴氣라 부름.

• 嫣然(언연) : 방긋이 웃는 모습.

• 麤(추) : 麁의 본자로 성글다, 조잡하다의 의미로 粗(조)와도 통한다.

• 佳人(가인) : 아름다운 사람으로 여기서는 해당화를 의인화한 표현임.

• 薦華屋(천화옥) : 화려한 집에 들이다는 뜻.

• 朱脣(주순) : 붉은 해당화 꽃잎을 비유.

• 先生(선생) : 여기서는 소식 자신을 의미함.

• 陋邦(누방) : 더러운 지방. 시골.

• 西蜀(서촉) : 지금의 四川省으로 해당화가 많았던 지방임.

• 流落(유락) : 떠돌다 떨어져 사는 것.

• 俱(구) : 해당화와 소식 자신을 뜻함.

※본 작품의 제작연도는 기록되어 있지 않으나 그의 만년의 작품으로 내용은 〈東坡全集〉에 실려 있다. 모두 57行이고 글자수는 210字이다. 크기는 세로 34.5cm, 가로 584cm이며 故宮博物院이 소장하고 있다.

2. 杜甫詩 行次昭陵

p. 15~20

舊俗疲庸主	옛 좋은 풍속은 용렬한 임금이 다 망치기에
群雄問獨夫	무리의 영웅들 독부(獨夫) 수양제(隋煬帝)의 죄 물었네
讖歸龍鳳質	점괘는 봉황자질의 태종에게 돌아가니
威定虎狼都	위엄으로 평정한 호랑(虎狼)의 수나라를 안정시켰네
天屬尊堯典	천륜(天倫)은 요(堯)의 전범(典範)을 받들어 선위하니
神功協禹謨	크신 공(功) 우(禹)의 업적(業蹟)에 버금가도다
風雲隨絶足	풍운 속에 신하들은 뛰어난 준마를 뒤쫓는데
日月繼高衢	일월은 하늘길에서 높이 이어졌네
文物多師古	문물은 흔히 옛것을 본 받았고
朝廷半老儒	조정은 절반이 노련한 선비들이로다
直辭寧戮辱	곧은 말 어찌 그 죄를 받으리오
賢路不崎嶇	현인의 길은 기구(崎嶇)하지 않았더라
往者災猶降	예전에 재앙이 그치지 않아

蒼生喘未蘇	백성들은 고생에서 벗어나지 못했네
指揮安率土	온 천하를 편안케 지휘하고
盪滌撫洪鑪	옛날 학습을 깨끗하게 쓸어버렸네
壯士悲陵邑	장사도 소릉(昭陵)에서 슬픔에 젖고
幽人拜鼎湖	숨어사는 선비는 정호(鼎湖)를 찾아갔지
玉衣晨自擧	천자(天子)는 새벽녁 스스로 일어나고
鐵馬汗長趨	철마(鐵馬)는 땀흘려 먼곳 달렸네
松柏瞻虛殿	송백(松柏)은 텅빈 전각 바라보는데
塵沙立冥途	티끌 자욱해진 어두운 길이라
寥寂開國日	개국한 날 생각하니 쓸쓸도 한데
流恨滿山隅	흐르는 슬픔 산모퉁이에 가득하네

右工部 行次昭陵詩 困學民書

두보의 행차소릉시(行次昭陵詩)를 곤학민(困學民) 적다

주 • 昭陵(소릉) : 唐 太宗의 陵으로 陝西省 西安府 醴泉縣에 있다.

• 舊俗(구속) : 옛날의 백성. 풍속.

• 庸主(용주) : 용렬한 군주로 곧, 隋의 煬帝를 가리킨다.

• 群雄(군웅) : 여러 영웅. 여기서는 隋末에 일어난 李密, 竇建德 등의 인물.

• 獨夫(독부) : 민중의 지지를 잃은 帝王을 뜻함. 곧 煬帝.

• 讖歸龍鳳質(참귀용봉질) : 미래를 예언하였던 내용으로 어떤 서생이 唐 太宗을 4세때에 보고서 龍鳳의 자태로 20세 가까이 되면 반드시 나라를 구한다고 하였다. 이를 뜻하는 구절임.

• 虎狼都(호랑도) : 범과 이리의 도읍으로 곧 수나라 도읍인 관중을 뜻한다.

• 天屬(천촉) : 天倫으로 父子 · 兄弟 사이.

• 堯典(요전) : 〈書經〉의 篇名.

• 禹謨(우모) : 〈書經〉의 大禹謨篇. 禹의 치적을 서술한 내용의 책.

• 絶足(절족) : 뛰어난 발. 곧 駿馬로 太宗같이 뛰어난 인물을 신하들이 보좌한 것.

• 高衢(고구) : 하늘의 길. 日, 月이 하늘 길에서 서로 계승하듯 고조의 뒤를 이어 태종이 이었음을 표현.

• 往者(왕자) : 往年의 뜻으로, 隋末에서 唐의 貞觀에 걸친 시기를 의미.

• 蒼生(창생) : 백성들.

• 率土(솔토) : 온 천하.

• 洪鑪(홍로) : 큰 화로. 조물주가 큰 화로에서 만물을 만들어 내는 것을 의미.

• 壯士(장사) : 묘지기를 뜻한다.

• 陵邑(릉읍) : 능묘로 태종의 능인 소릉을 말한다.

- 鼎湖(정호) : 黃帝가 승천한 곳으로 여기서는 昭陵을 가리킴.
- 玉衣(옥의) : 天子의 능에 묻혔던 옥으로 만든 옷. 곧 天子를 의미.
- 鐵馬(철마) : 昭陵에 세워둔 石馬가 潼關의 싸움에 참가해 공을 세우고서 땀을 흘렸다는 전설을 인용함.

※선우추가 행초서로 쓴 이 작품은 杜甫가 至德 2년에 부주(鄜州)로 가족을 찾아갈 때 쓴 것이다. 제작연도는 기록되어 있지 않고 모두 34行으로 총 133字이다. 세로 32cm, 가로 342cm의 크기이다. 현재 故宮博物院에 소장되어 있다.

3. 杜甫詩 醉時歌

p. 21~28

諸公袞袞登臺省	여러 고관들 수없이 대성(臺省)에 오르건만
廣文先生官獨冷	광문(廣文)선생 벼슬은 홀로 싸늘한 한직(閑職)이라
甲第紛紛厭粱肉	훌륭한 저택 많고 좋은 음식 고기 싫증내고 있건만
廣文先生飯不足	광문(廣文) 선생 먹을 밥도 모자라네
先生有道出羲皇	선생이 가진 도(道)는 희황(羲皇)에게서 나온 것이고
先生有才過屈宋	선생이 가진 재주는 굴원(屈原)이나 송옥(宋玉)을 넘어섰네
德尊一代常坎軻	덕은 일대에 높아도 늘상 불운하기만 하였으니
名垂萬古知何用	오랜 세월 명성이 드리워도 무슨 소용이 있는지 알리오
杜陵野老人更嗤	두릉(杜陵)의 촌늙은이 사람들이 더욱 비웃는데
被褐短窄髮如絲	거친 베옷 짧고 좁은 위에 흰 머리털은 명주실 같네
日糴太倉五升米	날마다 나라 창고에서 닷되쌀 사들여 먹고선
時赴鄭老同襟期	때때로 정(鄭) 영감에게 가서 가슴 속 얘기를 함께 했네
得錢卽相覓	돈생기면 곧 서로 찾아가서
沽酒不復疑	술사서 마시고 허물없이 지냈지
忘形倒爾汝	형식 모두 잊고서 너 나하는 사이되었는데
痛飮眞吾師	통쾌하게 마시는 것 진정 나의 스승일세
淸夜沈沈動春酌	맑은 밤 깊어 가는데 봄 술잔 기울이고
燈前細雨簷花落	등불 앞 가는 비는 추녀의 꽃처럼 떨어지네
但覺高歌有鬼神	다만 소리높여 부르는데 귀신이 깃든다면
焉知餓死塡溝壑	굶어 죽어 구덩이에 묻혀도 어찌 아랑곳하리오
相如有才親滌器	상여(相如)는 재주 가지고도 일찌기 그릇 닦았고
子雲識字終投閣	자운(子雲)은 글자 알았기에 끝내는 교서각(校書閣)에서 투신했지
先生早賦歸去來	선생은 일찌기 귀거래 읊으며 돌아가시오

石田茅屋荒蒼苔	돌밭과 띠집이 푸른 이끼로 황폐해졌다오
儒術於我何有哉	유학(儒學)이 나에게 무슨 소용이 있을까
孔丘盜跖俱塵埃	공구(孔丘)나 도적이 모두 흙먼지 되고 만 것을
不須聞此更[意]慘愴	이 말 듣고서 처량히 슬퍼할 필요 없으니
生前相遇且啣杯	생전에 서로 만나서 다시 술잔이나 기울이세

주

- 醉時歌(취시가) : 취할 때의 노래로 杜甫가 天寶 13년에 지은 것으로 알려져 있으며 廣文館學士 인 鄭虔에게 드린 시이다.
- 袞袞(곤곤) : 큰 물이 흐르는 모양. 매우 많은 모양.
- 臺省(대성) : 臺는 御史臺, 蘭臺 등이고, 省은 尙書省, 中書省, 門下省 등의 관청.
- 廣文(광문) : 鄭虔을 이름. 廣門館 박사를 지냈기에 이렇게 부름.
- 甲第(갑제) : 아주 최고의 훌륭한 저택.
- 粮肉(양육) : 좋은 음식과 고기
- 羲皇(희황) : 복희(伏羲) 황제
- 屈宋(굴송) : 초나라때의 屈原과 宋玉을 말함.
- 坎軻(감가) : 때를 잘못만나 불운한 것.
- 杜陵(두릉) : 두보를 이름. 杜陵은 長安縣 동남쪽에 있는 지명으로 漢의 宣帝의 능이 있는데 스스로 杜陵布衣, 少陵野老라고 불렀다.
- 太倉(태창) : 나라의 쌀 창고.
- 沈沈(침침) : 밤이 깊어가는 모양.
- 相如(상여) : 漢代의 司馬相如로 그는 부자집 과부인 卓文君을 유혹하여 도망갔으나 먹고 살기가 힘들자 부부가 술장사하며 그릇을 씻기도 했다.
- 子雲(자운) : 漢代의 揚雄의 字로 新나라때 王莽(왕망)의 上公이 되었다.
- 歸去來(귀거래) : 晉때 陶淵明이 지은 辭로 벼슬을 버리고 귀향한 내용의 첫머리의 글귀이다.
- 孔丘(공구) : 聖人인 孔子를 이름.
- 盜跖(도척) : 古代의 큰 도둑으로 악한 사람의 대명사로 쓰임.

※본 작품의 제작연도는 기록되 있지 않다. 본래는 唐詩 十二首를 쓴 唐人雜詩册의 일부분으로 杜甫의 醉時歌만 선별한 것이다. 臺北 故宮博物院이 소장하고 있다.

4. 杜甫詩 茅屋爲秋風所破歌

p. 29~43

八月秋高風怒號	팔월 가을 높은데 바람은 사납게 불어오니
捲我屋上三層茅	내집 지붕 위 세겹 띠 지분 말아 올려버렸네

茆飛度江灑江郊	띠는 날아 강 건너로 들판에 흩어지는데
高者挂罥長林梢	높이 나무 숲 가지에 얽히어 걸리고
下者飄轉沈塘坳	낮게는 돌면서 웅덩이에 빠졌네
南村群童欺我老無力	남쪽 마을 아이들은 내가 힘없는 것 업신여기고
忍能對面爲盜賊	뻔뻔히 띠를 면전에서 도적질하여
公然抱茅入竹去	공연히 띠를 안고 대 숲으로 사라지는데
脣燋口燥呼不得	입술타고 목말라서 소리치지도 못하네
歸來倚杖自歎息	돌아와 지팡이 잡고 스스로 탄식하니
俄頃風定雲墨色	이내 바람자고 구름은 까맣게 변해가고
秋天漠漠向昏黑	가을 하늘 아득하니 해는 저물어 어두워지더라
布衾多年冷似鐵	솜 이불 오래되어 차갑기는 쇠와 같고
嬌兒惡臥踏裏裂	개구장이 아이들 험한 잠버릇에 속이 찢어졌네
牀牀屋漏無乾處	침상마다 지붕새어 마른 곳이란 없는데
雨脚如麻未斷絶	빗발은 삼대같아 끊어지지도 않네
自經喪亂少睡眠	난리 겪은 이후로 잠도 적어졌는데
長夜沾濕何由徹	긴 밤에 비에 젖어 어찌 지새울까
安得廣廈千萬間	어찌하면 넓은 천만칸짜리 집 구하여
大庇天下寒士俱歡顏	천하의 가난한 선비 모두 구하며 즐겁게 얼굴 마주보고
風雨不動安如山	비바람에도 움직이지 않고 산같이 편안하리
嗚呼何時眼前突兀見此屋	아아! 언제나 눈앞에 우뚝한 그런 집을 볼 수 있으랴
吾廬獨破受凍死亦足	내 오두막이 부서지고 얼어 죽더라도 나는 만족하리라

右少陵茅屋爲秋風所破歌 玉成先生使書 三易筆 竟此紙 海嶽公有云 今世所傳顚素草書 狂怪
怒張 無二王法度 皆僞書 東坡亦謂 吳門蘇氏所寶伯高書隔簾歌以俊等草 非張書 誠然 樞作
草頗久 時有合者 不敢去此語也 玉成先生以爲如何 大德二年九月晦日 困學民 鮮于樞伯幾父

오른쪽은 杜甫의 詩 茅屋爲秋風所破歌이다. 玉成先生이 글쓰기를 시켜 세번 붓을 바꿔서 이 종이에 끝냈다. 海嶽公이 이르기를 "지금 세상에 전해지고 있는 張旭과 懷素의 초서라는 것들은 미친듯 기이하고 노기만 가득차 있어 二王의 법도가 없으니, 모두 가짜이다"고 하였고, 東坡 역시 이르기를 "吳門의 蘇氏가 보배로 간직하고 있는 伯高(張旭)의 작품이라는 隔簾歌는 뛰어난 수준의 초서이나, 張旭의 글씨는 아니고 단지 정성만 많이 기울인 것이라. 鮮于樞는 초서를 쓴지 자못 오래되었는데 때마다 합당함이 있었기에 감히 이런 말을 하지 못하겠다. 玉成先生께서는 어찌 여기실런지?"라고 하였다. 大德二年(1298년) 九月 그믐에. 困學民 鮮于樞 쓰다.

주 • 茅屋爲秋風所破歌(모옥위추풍소파가) : 가을날 바람에 초가집이 무너진 노래. 杜甫가 乾元 2년
(759년) 成都에서 浣花草堂을 짓고 살아가는데 그때 지붕이 폭풍우로 날아갔을 때 지은 것.
• 飄轉(표전) : 바람에 날려 빙빙 돌아가는 것.
• 塘坳(당요) : 웅덩이와 움푹 파인 곳.
• 俄頃(아경) : 얼마 안되어서.
• 喪亂(상란) : 난리통. 여기서는 安祿山의 난을 가리킴.
• 廣廈(광하) : 넓은 집.
• 突兀(돌올) : 우뚝하게 솟은 모양. 하늘 위로 뾰족 솟은 모양.

※본 작품은 大德2년(1298년) 작품으로 그의 나이 53세 때 것이다. 총 282字이며 〈杜詩詳注〉에
　실린 것을 썼는데 말미에 나오는 玉成(姓氏는 알지 못함)이 선우추와 돈독한 친구 사이였음을
　알 수 있다. 작품은 현재 日本 京都藤井有鄰館이 소장하고 있다.

5. 陶淵明 歸去來辭

p. 44~55

歸去來兮	돌아갈 것이여
田園將蕪胡不歸	田園이 장차 묵으려 하니 어찌 돌아가지 않으리오
旣自以心爲形役	이미 스스로 마음으로써 몸의 使役이 되니
奚惆悵而獨悲	어찌 근심하여 홀로 슬퍼하랴.
悟已往之不諫	이미 지난 일 돌이킬 수 없음을 깨닫고
知來者之可追	來者의 따를 수 있음을 알았노라.
實迷途其未遠	진실로 길에서 헤매되 그 아직 멀지 않음이니
覺今是而昨非	지금은 옳으나 어제는 틀렸음을 깨달았네
舟搖搖以輕颺	배는 가벼운 바람에 흔들흔들 거리고,
風飄飄而吹衣	바람은 펄럭펄럭 옷자락 날리네
問征夫以前路	나그네에게 앞길을 물어보니,
恨晨光之熹微	새벽빛의 희미함이 한스럽네
乃瞻衡宇	이에 衡宇(형우)를 바라보고
載欣載奔	기뻐하며 달려가네
僮僕歡迎	僮僕(동복)은 기쁘게 맞아주고,
稚子候門	어린 아들은 문에서 기다리네.
三逕就荒	三徑(삼경)은 이미 거칠어 졌지만
松菊猶存	松菊(송국)은 아직도 남아있네.
携幼入室	아이 이끌고 방으로 들어가니

有酒盈樽	술이 있어 두루미에 가득찼구나
引壺觴以自酌	단지와 잔을 끌어다가 스스로 잔질하고,
眄庭柯以怡顏	정원의 나뭇가지 바라보며 얼굴에 기쁜 표정 드리우네
倚南窓以寄傲	남창에 의지하여 태연히 앉아
審容膝之易安	무릎 용납할 곳을 찾으니 편안함을 알겠네.
園日涉以成趣	정원을 날마다 거닐며 멋을 이루고,
門雖設而常關	문은 비록 있으나 항상 닫혀있네.
策扶老以流憩	지팡이로 늙음을 부축하여 아무 곳에 쉬고
時矯首而遐觀	때로는 머리돌려 마음대로 바라본다.
雲無心以出岫	구름은 무심하여 산웅덩이에서 솟아나고
鳥倦飛而知還	새는 날기도 지쳤지만 돌아옴을 아는구나
景翳翳以將入	햇볕은 어둑어둑하여 장차 지려고 하는데
撫孤松而盤桓	외로운 소나무 어루만지고 서성거리네.
歸去來兮	돌아갈 것이여
請息交以絶遊	청하건데 사귐도 그만두고 노는 것도 끊으리라.
世與我而相違	세상은 나와 더불어 어긋나니
復駕言兮焉求	다시금 수레에 올라 무엇을 구하리오,
悅親戚之情話	친척의 정겨운 얘기 기뻐하고,
樂琴書以消憂	琴書(금서)를 즐겨하여 근심을 없애리라
農人告余以春及	농민이 나에게 봄이 옴을 알리니
將有事于西疇	장차, 西疇(서주)에 일이 있으리라.
或命巾車	때론 巾車(건거)에 명하고,
或棹孤舟	혹은 孤舟(고주)를 저으면서
旣窈窕以尋壑	이미 구불한 깊은 골짜기를 찾기도 하고,
亦崎嶇而經丘	또 높낮은 언덕을 지나가네.
木欣欣以向榮	나무는 흐드러져 무성하고,
泉涓涓而始流	샘은 졸졸 솟아 흐르기 시작하네.
善萬物之得時	만물의 때를 얻음으 즐거운데,
感吾生之行休	나의 삶의 동정은 느끼는구나.
已矣乎	아서라
寓形宇內	形體(형체)를 이 세상에서 부침이
復幾時	다시 몇 때나 되겠는가.
曷不委心任去留	어찌, 마음에 맡겨 가고 머무는 것을 맡기지 않는가
胡爲乎遑遑欲何之	무엇 때문에 바쁘게 서둘러 어디론가 가고자 하는가
富貴非吾願	富貴(부귀)는 내 원하는 바 아니며

帝鄕不可期	신선은 가히 기약하지 않으리.
懷良辰以孤往	좋은 시절을 생각하여 홀로가고,
或植杖而耘籽	혹은 지팡이를 꽂아두고 김매고 북돋우네.
登東皐以舒嘯	동쪽 언덕에 올라 휘파람 불고
臨淸流而賦詩	淸流(청류)에 임하여 시를 짓노라.
聊乘化以歸盡	자연의 변화에 따라 마침내 돌아가리니,
樂夫天命復奚疑	天命(천명)을 즐거워 해야지 다시 무엇을 의심하리오.

大德庚子十一月十二日 鮮于樞書 于維陽客舍
대덕(大德) 경자(庚子) 11월 12일에 유양(維陽)객사에서 선우추 글 쓰다

주
- 胡(호) : 어찌.
- 形役(형역) : 육체에 매이는 것. 使役되는 것.
- 惆悵(추창) : 슬퍼하고 근심하는 것.
- 搖搖(요요) : 흔들흔들거리는 모양.
- 飄飄(표표) : 펄럭거리는 모양.
- 征夫(정부) : 길가는 나그네.
- 熹微(희미) : 밝지 못하고 어슴푸레한 모양.
- 衡宇(형우) : 형문(衡門). 곧 집의 문과 처마.
- 載(재) : 곧.
- 三逕(삼경) : 마당의 작은 세 갈래길. 오솔길. 漢代의 蔣(장후)의 幽居(유거)에 三徑이 있었다고 전하고, 소나무, 대나무, 국화의 길이라고 해석하는 이도 있음.
- 寄傲(기오) : 거리낌없이 자유스러운 모습. 두려운 것 없는 태연한 자세로 있는 것.
- 審(심) : 잘 안다는 것.
- 流憩(유계) : 아무데서나 자유롭게 쉬는 것.
- 矯(교) : 높이 드는 것.
- 翳翳(예예) : 어둑어둑한 모양.
- 盤桓(반환) : 서성거리는 것.
- 相違(상위) : 서로 잊는다. 혹은 違라고도 함.
- 巾車(건거) : 천으로 씌운 수레. 장식한 수레.
- 崎嶇(기구) : 산길이 평탄치 않고 구불구불한 것.
- 欣欣(흔흔) : 즐거운 듯 활기찬 모습.
- 涓涓(연연) : 샘물이 퐁퐁솟는 모양.
- 已矣乎(이의호) : 이미 틀렸다. 모두가 끝났다.
- 宇內(우내) : 이 세상.

- 去留(거류) : 자연의 변화 추이.
- 遑遑(황황) : 바쁜 모양.
- 帝鄕(제향) : 신선의 나라. 영원한 나라.
- 良辰(양신) : 좋은 시절.
- 舒嘯(서소) : ①천천히 휘파람 부는 것. ②소리를 길게 빼서 노래하는 것.

※본 작품은 大德4년(1300년) 그의 나이 55세 때 작품으로 크기는 가로 106cm, 세로 26cm이며
 현재 미국 뉴욕 大都會 博物館이 소장하고 있다.

6. 杜甫 魏將軍歌

p. 56~64

將軍昔著從事衫	장군은 옛날 종사관(從事官)의 옷을 입으시고
鐵馬馳突重兩銜	철마 몰며 두 재갈을 겹치시고는 돌진했네
被堅執銳略西極	견고한 갑옷입고 날카로운 병기 잡고 서쪽끝 정벌하여
崑崙月窟東巉巖	곤륜산과 월굴(月窟)이 동쪽에 우뚝하셨지요
君門羽林萬猛士	궁중의 우림군(羽林軍)의 일만의 용감한 용사
惡若哮虎子所監	사납기는 으르렁대는 호랑이 같아 그대가 맡으셨지요
五年起家列霜戟	오년만에 집안 일으켜 서릿발 같은 창을 늘어 세우고서
一日過海收風帆	하루에 바다를 지나 돛을 거두셨네
平生流輩徒蠢蠢	평생에 동년배들 부질없이 법석떨었지만
長安少年氣欲盡	장안의 젊은이들 기가 모두 꺾이었네
魏候骨聳精神緊	위후(魏候)께선 기골 빼어나고 정신은 영민하니
華嶽峰尖見秋隼	화악(華嶽) 봉우리 위 가을매를 보는 듯
星纏寶校金盤陀	별이 두른듯한 보옥장식에 금으로 된 반타(盤陀)로 말을 장식하고
夜騎天駟超天河	밤에 천마타고 은하수 건너가네
欃槍熒惑不敢動	혜성과 화성이 감히 움직이지 못하고
翠蕤雲旆相盪摩	푸른 깃발 구름 깃발이 서로 출렁대며 부딪히네
吾爲子起歌都護	그대 위해 일어나 도호가를 부를지니
酒闌揷劒肝膽露	술취해 검꽂고 간담을 드러내는데
句陳蒼蒼風玄武	구진(句陳)이 빛나고 현무궐(玄武闕)에 바람부네
萬歲千秋奉明主	천만년 영명하신 주인 받들지니
臨江節士安足數	임강(臨江)의 절사(節士) 어찌 견줄만 하리오

右少陵魏將軍歌　困學民書

소릉(少陵) 두보(杜甫)의 위장군가(魏將軍歌)를 곤학민(困學民) 쓰다.

주
- 從事衫(종사빈) : 막관이 옷을 입는다는 뜻으로 곧 갑옷을 입는 의미.
- 被堅(피견) : 갑옷을 입다.
- 月窟(월굴) : 달이 뜨는 동굴로 極西를 의미.
- 巉巖(참암) : 험준한 모양. 뾰족 솟은 모양.
- 羽林(우림) : 금군의 명칭. 의장대가 숲처럼 많다는 의미이기도 함.
- 惡(악) : 사납고 악독하다.
- 哮虎(효호) : 으르렁거리는 호랑이로 여기서는 성격이 거친 용맹한 금군을 의미.
- 流輩(유배) : 동년배.
- 蠢蠢(준준) : 시끄러운 모양. 자질구레한 모양.
- 秋隼(추준) : 가을 매. 위장군의 용맹스런 기풍을 의미.
- 星纏(성전) : 별처럼 둘러있다.
- 寶校(보교) : 보옥으로 만든 말 머리. 혹은 말 안장의 장식물.
- 盤陀(반타) : 말 장식물로 황금과 구리의 합금으로 만든 말안장이나 고삐를 장식한 것.
- 天駟(천사) : 은하수에 있는 별 이름. 여기서는 天子의 말을 비유.
- 欃槍(참창) : 혜성의 일종으로 전쟁의 전조로 여겨지는 별.
- 翠蕤(취유) : 푸른 깃발.
- 雲旆(운소) : 구름같은 깃발.
- 相盪摩(상탕마) : 서로 마주치며 흔들거리는 것. 깃발이 펄럭이는 모양.
- 句陳(구진) : 별이름. 군대의 진영을 뜻하기도 함.
- 玄武(현무) : 궁궐의 이름. 별이름으로 보기도 함.
- 臨江節士(임강절사) : 송나라 陸厥의 〈臨江節士歌〉에 나오는 절개있는 선비.

7. 韓愈 石鼓歌

p. 65~90

張生手持石鼓文	장생(張生)이 손에 석고문을 들고 와서는
勸我試作石鼓歌	나에게 석고가(石鼓歌)를 지어보라고 권하네
少陵無人謫仙死	두보(杜甫)도 없고 이백(李白)도 죽었는데
才薄將奈石鼓何	재주 천박하니 어찌 석고를 노래할 수 있으리오
周綱陵遲四海沸	주(周)의 기강 무너지어 온 세상 물 끓듯 하니
宣王憤起揮天戈	선왕(宣王)이 분기하여 하늘의 창을 휘둘렀네

大開明堂受朝賀	명당(明堂)을 활짝 열고 조하(朝賀)를 받게 되고
諸侯劒珮鳴相磨	제후들 칼과 패옥 서로 부딪혀 울리었네
蒐于岐陽騁雄俊	선왕(宣王)께선 기양(岐陽)에 봄사냥 나가 영웅들 말달리게 하니
萬里禽獸皆遮羅	만리의 새 짐승들이 모두 그물에 잡혔네
鐫功勒成告萬世	만세에 알리고자 공로를 새기고 조각하여
鑿石作鼓隳嵯峨	돌을 쪼아 북모양으로 만들려고 높은 산 무너뜨렸네
從臣才藝咸第一	따르는 신하들 재예(才藝) 모두 천하제일이나
簡選撰刻留山阿	가장 재주있는 이 골라 글 짓고 새기어 산 언덕에 두었네
雨淋日炙野火燎	비에 젖고 햇볕에 타고 들불에 그을려도
鬼物守護煩撝訶	귀신들이 지키고 보호하여 번거로이 해로운 것 물리치고 꾸짖네
公從何處得紙本	장공(張公)은 어디에 가서 이 탁본을 얻었는가
毫髮盡備無差訛	새긴 글 머리터럭같은 획들도 어긋남이 전혀없네
辭嚴意密讀難曉	문장은 엄정하고 뜻은 세밀하니 읽어도 이해하기 어렵고
字體不類隸與蝌	글씨체는 예서나 과두(蝌蚪)와도 비슷하지 않네
年深豈免有缺畫	세월 깊었기에 어찌 자획의 손상이 없으리오
快劒斫斷生蛟鼉	잘 드는 칼로 교룡과 악어를 찍어 자른 듯 하네
鸞翔鳳翥衆仙下	난새 날고 봉황 날아 오르고 신선들 내려온 듯 하고
珊瑚碧樹交枝柯	산호와 벽옥 나무가지 서로 섞여 무성한 듯도 하네
金繩鐵索鎖紐壯	금줄과 쇠사슬 얽매인 듯 웅장하기도 하고
古鼎躍水龍騰梭	오래된 솥이 물속에 뛰어들고 용이 베틀북처럼 뛰어노는 듯 하네
陋儒編詩不收入	고루한 선비 시경(詩經)을 편찬하여도 석고문을 끼어 넣지 않으니
二雅褊迫無委蛇	대아와 소아도 편협하여 여유가 없는 듯 여겨지네
孔子西行不到秦	공자는 서로 행하여 진(秦)에까지 가지 못하였으니
掎摭星宿遺羲娥	별자리 같은 시를 주워모았어도 해와 달같은 석고문을 빠뜨렸네
嗟余好古生苦晚	아아! 나는 옛것을 좋아하나 매우 늦게 태어나
對此涕泪雙滂沱	이것을 대하니 눈물만 두 눈에서 흘러내리네
憶昔初蒙博士徵	옛날을 생각하니 처음 박사(博士)로 부름을 받은 것은
其年始改稱元和	그 때가 처음으로 연호를 원화(元和)로 고칠 때였지
故人從軍在右輔	옛 친구가 종군하여 우보(右輔)로 있을 때
爲我量度掘臼科	나를 위해 재고 헤아리어 절구통 구덩이를 파주었네
濯冠沐浴告祭酒	목욕하고 관 빨아 쓴 뒤 제주(祭酒)에게 고하기를
如此至寶存豈多	이와 같이 지극한 보배가 어찌 많이 있겠습니까
氈包席裏可立致	담요로 싸고 자리로 싸서 나른다면 즉시 가져올 수 있으니
十鼓只載數駱駝	열개의 석고는 오직 낙타에 실기만 하면 되지요
薦諸太廟比郜鼎	조정의 태묘(太廟)에 들여놓고 옛 고(郜)나라의 큰 솥과 비교한다면

光價豈止百倍過	빛과 값이 어찌 백배 넘는데만 그치겠습니까
聖恩若許留太學	성은(聖恩)으로 만약 태학(太學)에 보관토록 허락된다면
諸生講解得切磋	제생(諸生)들에게 강의하고 학문을 닦을 수 있을 것입니다
觀經鴻都尙嗔咽	홍도(鴻都)에 석경(石經)을 보려 많은 이들이 몰려들었는데
坐見擧國來奔波	앉아서도 온 나라 사람들이 모두 밀물처럼 몰려올 것을 볼 것입니다.
剜苔剔蘚露節角	이끼를 깍고 후벼내어 글자의 획과 모가 드러내게 하고
安置妥帖平不頗	든든하게 잘 설치하여 기울어짐이 없게 할 것입니다.
大廈深簷與盖覆	큰 집의 깊은 처마로 석고를 덮고 가려주면
經歷久遠期無他	오랜 세월 지나도 아무런 탈이 없을 것입니다
中朝大官老於事	조정의 대관들은 일에 익숙하니
詎肯感激徒媕婀	어찌 감격만하고 공연히 우물쭈물하고 있겠는가
牧童敲火牛礪角	목동이 석고로 불을 일으키고 소는 뿔을 비비고 있으니
誰復著手爲摩挲	누가 다시 손을 대어 소중히 어루만져줄꺼나
日銷月爍就埋沒	나날이 지워지고 달마다 닳아서 묻혀 없어져 가니
六年西顧空吟哦	육년동안 서쪽 바라보며 공연히 소리내고 한숨짓네
羲之俗書趁姿媚	왕희지의 속된 글씨는 아름다움을 추구하여
數紙尙可博白鵝	몇장의 글씨로 흰 거위와 바꿀 수 있었거늘
繼周八代爭戰罷	주(周)나라 이어 팔대왕조 전쟁 그쳤을 때 있었는데
無人收拾理則那	아무도 석고를 수습치 않으니 이유가 무엇인가
方今太平日無事	지금은 태평하여 아무 일 없으니
柄用儒術崇丘軻	유술(儒術)을 높이 받들어 공자, 맹자 숭모하네
安能以此尙論列	어찌 이 일을 가지고 논의에 부칠 수 있으리오
願借辯口如縣河	원컨데 입 빌리어 황하 쏟아지듯 말하고 싶네
石鼓之歌止於此	석고의 노래 여기에서 끝내노니
嗚呼吾意其蹉跎	아아! 내 뜻 무너지는 듯 하는구나

右唐昌黎公石鼓歌 大德辛丑夏六月卄日 漁陽困學民鮮于樞伯幾甫書
당(唐)의 창려공(昌黎公)의 석고가(石鼓歌)를 대덕(大德) 신축(辛丑) 여름 6월 20일에 어양(漁陽)의 곤학민(困學民) 선우추(鮮于樞) 백기보(伯幾甫)가 글 쓰다.

주 • 石鼓歌(석고가) : 석고의 노래로 〈昌黎先生集〉 권5에 실려있다. 북모양의 10개의 돌에 새긴 석고를 읊은 것이다. 석고는 현재 故宮博物院에 있다. 석고의 제작연도는 여러가지로 불분명한데 대체로 B.C. 4~5세기로 여기고 있다. 韋應物과 韓愈가 처음으로 이것을 지은 후에 세상에 알려졌다.

• 張生(장생) : 시인인 張籍을 가리킨다.

- 少陵(소릉) : 두보(杜甫).
- 謫仙(적선) : 이백(李白)을 가리킴. 하지장이 그를 처음 보고는 귀양 내려온 신선같은 이라 하여 이렇게 불렀다.
- 陵遲(능지) : 무너지거나 쇠퇴하는 모양.
- 宣王(선왕) : 周의 임금으로 B.C. 827~782 재위. 幽王의 아버지이며 厲王의 아들로 선덕을 베푼 인물. 이때 太史인 주(籒)가 글씨체를 발명했다고 함.
- 蒐(수) : 봄 사냥.
- 岐陽(기양) : 岐山의 남쪽 기슭. 석고가 있던 섬서성 부풍현의 서북쪽.
- 遮羅(타라) : 길이 막히어 그물에 걸려 잡히다.
- 隳嵯峨(휴차과) : 산 높은 것을 무너뜨리는 것.
- 差訛(차와) : 어긋나고 거짓됨.
- 蝌(과) : 과두문자(蝌蚪文字)로 올챙이 자획형태의 글씨체.
- 古鼎躍水(고정약수) : 오랜 솥이 물에 뛰어들다. 곧 자획의 기세가 격렬한 모양으로 이는 漢나라 때 솥을 분수(汾水) 남쪽의 山西省에서 얻었음을 인용.
- 龍騰梭(용등사) : 용이 베틀북처럼 뛰놀다. 곧 자획의 기세가 격렬한 모양으로 이는 晉나라 대장군 도간(陶侃)이 뇌택(雷澤)의 山東省에서 고기를 잡다 한개의 북을 건졌는데 용으로 변해 날아갔다는 것을 인용한 것.
- 二雅(이아) : 《詩經》의 〈大雅〉와 〈小雅〉.
- 委蛇(위사) : 위이(逶迤)의 뜻으로 통하여 여유 있는 것.
- 滂沱(방타) : 비오듯 눈물이 흐르는 모양.
- 博士徵(박사징) : 박사로 소명을 받은 것. 그는 元和원년(806년)에 國子學博士가 되었다.
- 元和(원화) : 唐 헌종(憲宗)의 연호로 806~820까지.
- 右輔(우보) : 우부풍(右扶風)의 벼슬.
- 祭酒(제주) : 國子學의 長老로 뛰어나고 권위있는 박사.
- 立致(입치) : 즉시 가져오는 것.
- 太廟(태묘) : 선조를 제사지내는 묘당.
- 郜鼎(고정) : 郜나라의 큰 솥. 宋나라에서 뇌물로 魯나라의 桓公에게 바친 큰 솥. 그것을 太廟에 갖다 놓았다.
- 鴻都(홍도) : 後漢때 太學의 門이름으로 후한의 靈帝때 熹平4년(175년)에 石經을 세워 놓았는데 이를 보러 수많은 사람이 모여들었다. 채옹이 쓴 〈聖皇篇〉을 여기에 세운 것이다.
- 妥帖(타첩) : 잘 놓여 안정되어 있는 것.
- 媕婀(암아) : 우물쭈물 거리는 것.
- 摩挲(마사) : 소중히 어루만지는 것.
- 吟哦(음아) : 소리내어 탄식하는 것.
- 姿媚(자미) : 자태가 아름다운 것.

- 八代(팔대) : 周 이후의 여덟 왕조로 秦, 漢, 晉, 宋, 齊, 梁, 陳, 隋.
- 丘軻(구가) : 孔丘와 孟軻. 곧 공자와 맹자임.
- 蹉跎(차타) : 넘어지다. 실패하다.

※이 작품은 10개의 石鼓文의 탁본을 가져온 張籍의 권유를 받아 쓴 昌黎 韓愈의 작품으로 선우
추가 大德5년(1301년)인 그의 나이 56세 때 쓴 것이다. 가로 364cm이고 세로 44cm 정도이다.
현재 미국 뉴욕 大都會 博物館이 소장하고 있다. 선우추는 이 작품을 수차례 쓴 것으로 기록되
어 있다.

8. 韓愈 進學解

p. 91~97

國子先生 晨入太學 招諸生 立館下 誨之曰 業精於勤 荒于嬉 行成于思 毀于隨 方今聖賢
相逢 治具畢張 拔去兇邪 登崇俊良 占小善者率以錄 名一藝者無不容 爬羅剔抉 刮垢磨光
蓋有幸而獲選 孰云多而不揚 諸生業患不能精 無患有司之不明 行患不能成 無患有司之不公

국자(國子)선생께서 일찍이 태학(太學)에 들어가서 제생(諸生)들을 불러서 교사 아래에 세워놓
고 말씀하셨다. "학업은 부지런히 하는데서 더욱 깊어지고, 노는데서 황폐해진다. 행실은 생각
에서 이뤄지고, 제멋대로 하는데서 허물어지게 된다. 지금 성현이 서로 만나 법령이 잘 펼쳐져
서 흉악하고 사악한 것들이 제거되었고, 뛰어나고 훌륭한 인재를 등용하여 우대하고 있다.
조그만 특기를 가진 자를 기록하고, 한가지 재주에 이름 난 자도 쓰여지지 않음이 없다. 손톱으
로 긁어내고, 그물질하여 척결(剔抉)하기도 하고, 때를 닦아 빛을 내듯이 하고 있다. 대개 운
이 좋아 선발된 자도 있지만, 누가 재주가 많으면 드러낼려고 하지 않겠는가? 제생(諸生)들은
학업이 정숙하지 않음을 근심하고, 유사(有司)들의 현명치 못함을 근심하지 말라. 행실이 완
성되지 못함을 근심하고, 유사(有司)의 불공정함을 근심하지 말라."

주 • 國子先生(국자선생) : 韓愈 자신을 이른다. 학생들의 교육을 하던 太學이다.
- 太學(태학) : 국자감을 가리킨다.
- 治具(치구) : 나라를 다스리는 법령 또는 제도.
- 爬羅(파라) : 손톱으로 긁어내고 그물로 새를 잡는 것.
- 剔抉(척결) : 뼈를 발라내고 살을 긁어내는 것.
- 有司(유사) : 벼슬하는 사람. 관리.

p. 97~102

言未既 有笑於列者曰 先生欺余哉 弟子事先生於此有年矣 先生口不絕吟於六藝之文 手不停

披百家之編 記事者 必題其要 纂言者 必鉤其玄 探多務得 細大不捐 焚膏油以繼晷 嘗兀兀
以窮年 先生之業 可謂勤矣 抵排異端 攘斥老氏 補苴罅漏 張皇幽眇 尋墜緒之茫茫 獨旁搜
而遠紹 障百川而東之 回狂瀾於旣倒 先生之於儒 可謂有勞矣

말이 끝나기도 전에 열(列) 중에서 웃는 자가 있었는데 말하기를 "선생님께서는 저희를 속이
는 것이군요. 제자가 선생을 섬긴지가 수년이 되었습니다. 선생님께서는 입으로는 육예(六
藝)의 문장을 읊조리는 것을 끊지 말라고 하셨고, 손으로는 백가(百家)의 책을 펼침을 쉬지 않
고 계셨습니다. 사실을 기록한 것은 반드시 그 요점을 적으셨고, 사상을 기록한 것은 반드시
그 현묘(玄妙)함을 규명하셨습니다. 많은 것을 얻기를 힘쓰셨고 작은 것과 큰 것도 버리지 않
으셨습니다.

기름을 태워서 낮을 이어가며, 마음이 흐트러짐없이 세월을 보내셨습니다. 선생님의 학업은
가히 부지런함이라고 말 할 수 있습니다. 이단(異端)을 물리치고 배척하시었고, 노자(老子)의
사상을 물리치셨습니다. 틈나고 새는 것을 보완하시었고, 오묘한 것을 크게 넓히셨습니다. 쇠
퇴해버린 희미한 것을 깊이 찾아서 홀로이 찾아내어서 멀어짐을 이으셨습니다. 백천(百川)을
막아 동으로 흐르게 하였기에 이미 엎어진 세찬물을 돌이켜 놓으셨습니다. 선생님은 유자(儒
者)로써 가히 노고가 있었다고 말 할 수 있습니다."

주
- 六藝(육예) : 시·서·역·예·악·춘추의 六經을 말한다.
- 百家(백가) : 제자백가의 뜻.
- 兀兀(올올) : 근면하고 부지런히 바쁜 모양.
- 窮年(궁년) : 해를 다하는 것. 한 평생을 보내는 것.
- 抵排(저배) : 막고 물리침. 배척함.
- 攘斥(양척) : 물리치는 것.
- 補苴(보저) : 깁고 보완하는 것.
- 罅漏(하루) : 틈새와 새는 것. 곧 잘못되거나 결손된 부분.
- 幽眇(유묘) : 그윽하고 오묘한 것.
- 墜緒(추서) : 추락한, 쇠퇴한 사업. 실마리.
- 茫茫(망망) : 희미한 모양.
- 狂瀾(광란) : 세차고 거센 물결.

p. 102~106

沉浸醲郁 含英咀華 作爲文章 其書滿家 上規姚姒 渾渾無涯 周誥殷盤 佶屈聱牙 春秋謹嚴
左氏浮誇 易奇而法 詩正而葩 不逮莊騷 太史所錄 子雲相如 同聲異曲 先生之於文 可謂宏
其中肆其外矣 少始知學 勇於敢爲 長通於方 左右具宜 先生之於爲人 可謂誠矣

"짙고도 문채 있음에 깊이 빠져서, 문장의 아름다움을 머금고 씹어, 문장을 지으시니 그 책들이 집에 가득합니다. 위로는 순(舜)임금, 우(禹)임금의 크고도 끝없음과, 주고(周誥)와 은반(殷盤)의 읽기 어려운 난해한 문장과 춘추(春秋)의 근엄함과 좌전(左傳)의 사치스럽고 과장됨과 역경(易經)의 기이하고도 법도에 맞음과 시경(詩經)의 올바르고도 화려함을 엿보았습니다. 아래로는 장자(莊子)와 이소경(離騷經)과 태사(太史)의 사기(史記)와 자운(子雲)과 사마상여(司馬相如)에 까지 미치셨으니, 소리는 같으나 곡조는 다른 것입니다. 선생님의 문장은 가히 그 내용을 크게 넓히고, 그 표현을 자유롭게 하셨다고 할 수 있습니다.

어려서부터 학문을 알기 시작하여 행동함에 용감히 행하였고, 마땅히 도리에 매우 통달하시어 좌우의 일들이 마땅함을 갖추셨습니다. 선생님의 사람 됨됨이는 가히 진실하다고 말할 수 있습니다."

주
- 沉浸(심침) : 깊이 빠져있는 모습.
- 姚姒(요사) : 姚(요)는 舜(순)임금의 姓이고 姒(사)는 禹(우)임금의 姓.
- 渾渾(혼혼) : 매우 큰 모습.
- 周誥(주고) : 〈周書〉의 誥라는 문장으로 왕이 백성에게 포고하는 글임.
- 殷盤(은반) : 〈商書〉의 盤庚으로 은나라 임금이 백성에게 포고하는 글임.
- 佶屈聱牙(길굴오아) : 佶屈은 답답한 모양이고, 聱牙는 듣기 힘들다는 뜻으로 어렵고 읽기 힘든 글을 형용한 말.
- 左氏(좌씨) : 左氏는 左丘明을 뜻하고 그가 左傳을 지었음.
- 浮誇(부과) : 허식적이고 과장적인 것.
- 莊騷(장소) : 莊子와 離騷經(이소경).
- 太史(태사) : 漢의 司馬遷을 이름.
- 子雲(자운) : 揚雄의 字로 B.C. 53~ A.D 18 前漢때의 유학자.
- 相如(상여) : 司馬相如로 漢代의 文人. 字는 長卿.

p. 106~109

然而公不見信於人 私不見助於友 跋前躓後 動輒得咎 暫爲御史 遂竄南夷 三年博士 冗不見治 命與仇謀 取敗幾時 冬暖而兒號寒 年豊而妻啼飢 頭童齒豁 竟死何裨 不知慮此 [而] 反敎人爲

"그러나 공적으로는 남들에게 신임 받지 못하였고, 사적으로는 친구에게서 도움을 받지 못하였습니다. 앞으로 가도 넘어지고, 뒤로가도 자빠져, 움직이면 문득 허물만 얻게 되었습니다.

주 잠시 어사(御史)가 되었는데, 마침내 남쪽 오랑캐지방으로 유배되었고, 삼년 동안의 박사(博士)생활로 치적을 보일 수 없었습니다. 운명이 매우 나빠서 실패한 때가 그 몇번입니까?

겨울이 따뜻해도 아이들은 추위로 외치고, 풍년이 들어도 부인께선 배고파 우셨는데, 머리가 벗겨지고 이빨이 빠지셨으니, 마침내 죽으면 무슨 보람이 있겠습니까? 이런 것을 생각함을 알지 못하고서 도리어 남들을 가르치는 것입니까?"라고 하였다.

주
- 跋前躓後(발전지후) : 앞으로 나아가도 힘들고, 뒤로 물러나도 넘어진다는 것으로 모두 힘들다는 것.
- 仇謀(구모) : 원수와 모의함. 운이 매우 나쁜 상황.
- 頭童齒豁(두동치활) : 머리가 벗겨지고 이빨이 빠져 노인이 된 상태.

p. 109~112

先生曰 吁 子來前 夫大木爲宋 細木爲桷 欂櫨侏儒 椳闑扂楔 各得其宜 施以成室者 匠氏之工也 玉札丹砂 赤箭靑芝 牛溲馬勃 敗鼓之皮 俱收並蓄 待用無遺[者] 醫師之良也 登明選公 雜進巧拙 紆餘爲姸 卓犖爲傑 校短量長 唯器是適者 宰相之方也

선생께서 말씀하시었다. "아! 그대 내 앞으로 나오게. 대개 큰 나무는 들보가 되고 가는 나무는 서까래가 되며, 박로(欂櫨)와 주유(侏儒), 문지도리, 문지방, 빗장, 문설주가 각각 그 마땅함을 얻어 집을 이루는 것이 장인의 할 일이라네. 옥찰(玉札), 단사(丹砂)와 적전(赤箭), 청지(靑芝)와 소오줌과 말의 똥과 찢어진 북의 가죽은 모두 거두어서 쌓아 놓고서, 쓰일 때를 기다려 버려지는 것이 없게 하는 것이 의사의 현명함이로다.
등용이 공명하고 선발이 공정하여, 잘난자와 못난자를 잘 섞어 나아가게 하고, 재능이 풍부하고 여유있음을 아름답다고 하고 탁월한 것을 준걸이라 하는데, 장점과 단점을 헤아려 역량이 적합하도록 함이 재상(宰相)의 도리이다."

주
- 宋(망) : 들보.
- 桷(각) : 서까래.
- 欂櫨(박로) : 기둥위의 네모난 나무.
- 侏儒(주유) : 동자기둥.
- 椳闑扂楔(외얼점설) : 문지도리, 문지방, 빗장, 문설주.
- 匠氏(장씨) : 목공.
- 玉札(옥찰) : 귀중한 약품의 이름.
- 丹砂(단사) : 수은과 유황을 섞은 붉은 빛깔의 흙으로 물감의 원료로도 쓰인다.
- 赤箭(적전) : 난초과에 속하는 기생초목으로 화살 깃의 모양의 잎이 남. 뿌리는 天麻로 약재에 쓰임.
- 靑芝(청지) : 푸른 빛깔의 靈芝. 장수한다고 알려짐.

- 紆餘(우여) : 재능이 풍부하고 여유로운 것.

p. 112~122

昔者 孟軻好辯 孔道以明 轍環天下 卒老於行 荀卿守正 大論是弘 逃讒於楚 廢死蘭陵 是二儒者 吐辭爲經 擧足爲法 絶類離倫 優入聖域 其遇於世 何如也 今先生 學雖勤而不由其統 言雖多而不要其中 文雖奇而不濟於用 行雖脩而不顯於衆 猶且月費俸錢 歲靡廩粟 子不知耕 婦不知織 乘馬從徒 安坐而食 踵長途之促促 窺塵陳編以盜竊 然而聖主不加誅 宰臣不見斥 茲非其幸歟 動而得傍謗 名亦隨之 投閑置散 乃分之宜 若夫傷財賄之有無 計班資之崇庫 忘己量之所稱 指前人之瑕玼 是所謂詰匠氏之不以杙爲楹 而訾醫師以昌陽引年 欲進其豨苓也

右韓文公進學解

"옛날에 맹자(孟子)는 변론을 좋아하였기에 공자의 도(道)가 밝혀졌는데, 천하를 수레하고 돌아다니다가 끝내 길에서 죽었다. 순자(荀子)는 바른 도리를 지키어 큰 논의가 넓혀졌으나, 초(楚)나라에 참소를 피해 달아났다가 난릉(蘭陵)에서 죽었다. 이 두 유가(儒家)는 글을 뱉으면 경전이 되었고, 발을 들면 법이 되었는데, 무리를 떠나 떠돌아 다녀 성역(聖域)에 들어갔지만, 그 세상에서 조우는 어떠하였는가?

지금 나는 학업은 비록 부지런하나 그 계통을 계승하지 못하였고, 말은 비록 많으나 그 중심을 얻지 못하였고, 문장은 비록 기이하나 세상의 쓰임에 이뤄지지 못하고, 행실은 비록 닦아도 세상에 드러나지 않았다. 오히려 게다가 달마다 봉급을 낭비하고, 해마다 창고의 곡식만 허비하고 있다. 아들은 농사지을 줄도 모르고, 아내는 베를 짜는 것도 모른다. 말을 타고 종자를 따르게 하며 편안히 앉아서 밥을 먹고 지낸다. 먼길을 밟으면서 바쁘게 갔고, 옛날 책을 살펴보면서 글을 도둑질하고 있다. 그러나 천자(天子)께선 벌 주지 않으시고, 재상도 배척하지 않으니시, 이 모든 것이 다행함이 아닌가?

행동하면 비방을 받고, 명예 또한 그것을 따르니, 한가롭게 그냥 지내는 것이 이에 분수에 맞는 것이라. 만약 대개 재물이 있고 없음을 걱정하고, 지위와 봉록의 높고 낮음을 계산하여, 자기의 역량에 맞는 바를 잊고서, 전인(前人)의 잘못됨을 꼬집는다면, 이것이 이른바 말뚝으로 기둥을 삼지 않는다고 장인을 힐란하고, 의사가 창양(昌陽)으로써 수명을 연장하는 것을 헐뜯으며, 독초인 희령(豨苓)을 권유하는 것과 같은 것이다!"

주 • 孟軻(맹가) : 孟子로 軻는 그의 字임.
• 轍環(철환) : 수레의 바퀴자국으로 곧 타고 돌아다니는 것.
• 蘭陵(난릉) : 楚나라의 고을 이름으로 荀子가 여기서 숨을 지냈다.

- 廩粟(름속) : 나라 창고 속의 곡식.
- 陳編(진편) : 옛날의 책.
- 班資(반자) : 지위와 봉록.
- 崇庳(숭비) : 지위의 높음과 낮음.
- 前人(전인) : 윗사람.
- 昌陽(창양) : 약초로써 생명을 연장시키는 것.
- 狶苓(희령) : 독초의 이름.

※본 작품은 昌黎 韓愈의 작품인데 그는 貞元 18년(802년)과 元和 元年(806년)에 國子博士를 지 냈는데 자신과 제자의 문답형식을 취하여 학자는 학업과 덕행에 힘써야 하는 것을 보여주고 있 다. 자기 자신의 처지가 능력을 인정받지 못하고 불우한 처지에 놓여있음을 알려주고 있는데 그 당시 재상이 그의 글을 보고서 그를 승진시켰다고 한다.

鮮于樞가 작품을 제작한 연도는 표기해 놓지 않았는데 모두 109行으로 총 740字이고 세로 49.1cm이고 가로는 795cm의 대작이며 현재 首都博物館에 소장되어 있다. 작품의 위 아래는 일찌기 가벼운 불에 그을린 흔적이 보여서 일부 글자는 망실된 것도 있다. 거의가 草書 위주로 썼으나 行書도 더러 섞여 있으며 간혹 해서의 형태도 섞여 있는 특징이 있다.

9. 羅鄴 詩 題水簾洞

p. 123~124

亂泉飛下翠屛中	쏟아지는 샘물 푸른 병풍사이로 떨어지니
似共眞珠巧綴同	마치 보배 구슬같이 함께 섞인 듯 교묘해
一片長垂今與古	한줄 길게 드리워 옛날같이 변함없는데
半天遙聽水兼風	반 나절 노닐면서 폭포의 바람소리 들었네
雖無舒卷隨人意	비록 펼치고 오므리며 사람의 뜻 따르지 않아도
自有潺湲濟物功	저절로 잔잔히 흘러 사물을 구제하는 공로라
每向暑天來往見	매번 무더운 여름날 이를 때 와서 볼때면
擬將僊子隔房櫳	신선 아닌가 떨어진 방 창가에서 의심하네

鮮于樞書

주 • 水簾洞(수렴동) : 형산(衡山)의 4대 절경 중의 하나로 상강(湘江)서쪽 언덕에 있으며 수많은 폭 포와 운무로 아름다운 곳이다.
- 潺湲(잔원) : 물이 잔잔히 흘러가는 모습.
- 暑天(서천) : 무더운 여름 날.

10. 唐人詩 十一首

p. 125

①儲光羲(同武平一員外 遊湖五首中其一)

朝來仙閣聽絃歌	아침되어 선각에서 연주소리 듣고
暝入花亭見綺羅	어둡자 화정에 들어 비단옷 보네
池邊命酒憐風月	못가에 술 가져와 풍월을 즐기는데
浦口還船惜芰荷	포구로 배 돌아오니 마름과 연 그립네

p. 126

②儲光羲(同武平一員外 遊湖五首中其一)

花潭竹嶼傍幽谿	꽃핀 못 대나무 숲 깊은 시냇가 곁에 있고
畫檝浮空入夜溪	색칠한 노 허공에 뜬 듯 밤 시내에 들어오네
菱荷覆水船難進	마름과 연이 물덮어 배 나가기 어려운데
歌舞留人月易低	노래와 춤 함께 하는데 달은 쉽게 져버리네

p. 127

③儲光羲(寄孫山人)

新林二月孤舟還	새 숲의 이월에 외로운 배 돌아오니
水滿淸江花滿山	물은 맑은 강에 가득하고 꽃은 산에 만발해
借問故園隱君子	물어보나니 옛동산에 숨은 군자여!
時時來去住人間	때때로 오가며 세상에서 살지 않으리오

p. 128

④王昌齡(西宮秋怨)

芙蓉不及美人粧	부용꽃도 미인 화장한 얼굴 미치지 못하니
水殿風來珠翠香	물가 바람불어 구슬장식 향기롭네
却恨含[啼]掩秋扇	도리어 한 스레 울음 머금고 부채로 가리는데
空懸明月[待]君王	빈 하늘엔 밝은 달 걸려 임금님만 기다리네

p. 129

⑤王昌齡(春宮曲)

昨夜風前露井桃	어젯밤 바람에 우물가 복숭아 드러났고
未央前殿月輪高	미앙궁 앞엔 달 만이 높이 떴네
平陽歌舞新承寵	평양궁 노래와 춤 새로 은총을 내리시니
簾外春寒賜錦袍	발 바깥 봄날 추워 비단 도포 하사받았네

p. 130

⑥王昌齡(重別李評事)

莫道淸江離別難	맑은 강가 저무는 길이라 이별도 어려운데
舟船明日是長安	배 저어 내일이면 장안이라오
吳姬緩舞留君醉	오(吳)나라 계집 예쁜 춤추다 그대 곁에서 취하는데
隨意靑楓白露寒	푸른 단풍때 흘러다니다 백로되니 쓸쓸해라

p. 131

⑦劉長卿(尋盛禪師蘭若)

秋草黃花覆古阡	가을풀 노란국화 옛길을 덮었고
隔林遙見起人烟	숲 건너 아득히 민가 연기 일어나는 것 보네
山僧獨向山中老	산 스님 홀로 산중에서 늙어가는데
唯有寒松見少年	오직 쓸쓸한 소나무만 젊을 때 보았으리

p. 132

⑧劉長卿(贈崔九載華)

憐君一見一悲歌	그대 한번 보고과 슬픈 노래 한 곡조 부르는데
歲歲無如老去何	오랜 세월에도 늙은이 같지 않음은 어찜이냐
白屋漸看秋草沒	흰 집은 점점 가을 풀 시들어 가고
靑雲莫道故人多	푸른 구름 저무는 길에 옛 사람들 많구나

p. 133

⑨劉長卿(寄別朱拾遺)

天書遠召滄浪客	천자의 조서 큰 바다 떠도는 객을 불렀지만
幾度臨歧病未能	몇 번이나 갈림길에서 병으로 갈 수 없었네
江海茫茫春欲徧	강과 바다 아득히 봄 기운 가득한데
行人一騎發金陵	말타고 금릉으로 홀로 길 떠나네

p. 134

⑩劉長卿(昭陽曲)

昨夜承恩宿未央	어젯밤 임금님 은혜로 미앙궁에서 자고
羅衣猶帶御煙香	비단옷엔 아직 임금님 향기 띄고 있네
芙蓉帳小雲屛暗	부용휘장 구름병풍 어둡고
楊柳風多水殿涼	버드나무 바람부니 물가 궁전은 시원하네

p. 135

⑪高適(除夜作)

旅館寒燈獨不眠	여관의 차가운 등불에 홀로 잠 못이뤄
客心何事轉凄然	나그네 마음 무슨일로 쓸쓸해지는가
故鄕今夜思千里	오늘 밤 고향 땅은 천리길인데
秋鬢明朝又一年	서리같은 귀밑머리 내일이면 또 한살 더 하네
-樞-	

索引

編著者 略歷

裵 敬 奭

1961년 釜山生
雅號 : 硏民

■ 수상
• 대한민국미술대전 우수상 수상
• 월간서예대전 우수상 수상
• 한국서도대전 우수상 수상
• 전국서도민전 은상 수상

■ 심사
• 대한민국미술대전 서예부문 심사
• 부산미술대전 서예부문 심사
• 전국서도민전 심사
• 제물포서예문인화대전 심사
• 신사임당이율곡서예대전 심사
• 포항영일만서예대전 심사
• 운곡서예문인화대전 심사
• 김해미술대전 서예부문 심사
• 대한민국서예문인화대전 심사
• 부산서원연합회서예대전 심사
• 울산미술대전 서예부문 심사
• 월간서예대전 심사
• 탄허선사전국휘호대회 심사
• 청남전국휘호대회 심사
• 경기미술대전 서예부문 심사

■ 전시출품
• 대한민국미술대전 초대작가전 출품
• 부산미술대전 초대작가전 출품
• 전국서도민전 초대작가전 출품
• 한 · 중 · 일 국제서예교류전 출품
• 국서련 영남지회 한 · 일교류전 출품

• 부산전각가협회 회원전
• 개인전 및 그룹 회원전 100여회 출품

■ 현재 활동
• 대한민국미술대전 초대작가(한국미협)
• 부산미술대전 초대작가(부산미협)
• 한국서도대전 초대작가
• 전국서도민전 초대작가
• 청남휘호대회 초대작가
• 월간서예대전 초대작가
• 한국미협 초대작가 부산서화회 부회장
• 한국미술협회 회원
• 부산미술협회 회원
• 부산전각가협회 회장 역임
• 한국서도예술협회 회장
• 문향묵연회, 익우회 회원
• 연민서예원 운영

■ 번역 출간 및 저서 활동
• 왕탁행초서 및 40여권 중국 원문 번역
• 문인화 화제집 출간

■ 작품 주요 소장처
• 신촌세브란스 병원
• 부산개성고등학교
• 부산동아고등학교
• 중국남경대학교
• 일본 시모노세끼고등학교
• 부산경남 본부세관

부산시 중구 해관로 59-1 (중앙동 4가 원빌딩 303호 서실)
Mobile. 010-9929-4721

月刊 書藝文人畫 法帖시리즈 47 선우추서법

鮮 于 樞 書 法 (行草書)

2022年 3月 20日 초판 발행

저 자 배 경 석

발행처 書藝文人畫 서예문인화

등록번호 제300-2001-138
주소 서울시 종로구 인사동길 12, 310호(대일빌딩)
전화 02-732-7091~3 (도서 주문처)
02-738-9880 (본사)
FAX 02-725-5153
홈페이지 www.makebook.net

값 13,000원